ENCICLOPEDIA DE
FOTOGRAFÍA DIGITAL

GUÍA COMPLETA DE IMAGEN Y ARTE DIGITAL

BLUME

Título original:
Encyclopedia of Digital Photography

**Traducción y revisión técnica
de la edición
en lengua española:**
Francisco Rosés Martínez
Fotógrafo profesional

Coordinación de la edición en lengua española:
Cristina Rodríguez Fischer

Primera edición en lengua española 2004
Reimpresión 2005

© 2004 Naturart, S. A. Editado por BLUME
Av. Mare de Déu de Lorda, 20
08034 Barcelona
Tel. 93 205 40 00 Fax 93 205 14 41
E-mail: info@blume.net
© 2003 Quintet Publishing Limited, Londres

I.S.B.N.: 84-8076-523-2

Impreso en China

CONSULTE EL CATÁLOGO DE PUBLICACIONES ON-LINE,
INTERNET: HTTP://WWW.BLUME.NET

ENCICLOPEDIA DE
FOTOGRAFÍA DIGITAL

GUÍA COMPLETA DE IMAGEN Y ARTE DIGITAL

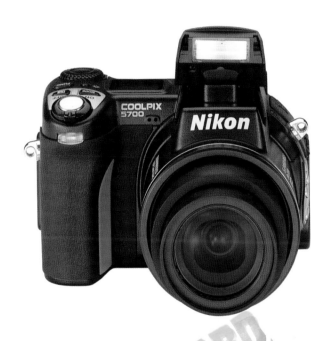

TIM DALY

BLUME

Contenido

Introducción

En el tercer siglo de existencia de la fotografía convencional, la revolución digital ya se ha puesto en marcha. Gracias a los enormes avances tecnológicos en cámaras, software e impresoras personales, los fotógrafos actuales cuentan con una gama incomparable de sofisticadas herramientas a su disposición. La calidad ha mejorado y los precios se han reducido sustancialmente, con lo que ya hay cámaras de muy buena calidad al alcance de casi todo el mundo.

A diferencia de la fotografía química, la única limitación de la tecnología digital es la imaginación del usuario. A medida que la tecnología avanza y los estándares se estabilizan, el fotógrafo digital puede concentrarse enteramente en el registro de la imagen.

La fotografía digital acabará siendo la manifestación artística más ubicua jamás inventada. Las imágenes, ya sea impresas, incluidas en un correo electrónico y enviadas instantáneamente al otro lado del mundo, o cargadas en Internet, se están convirtiendo en una parte esencial del modo en que nos comunicamos unos con otros.

Ahora que la gestión de la información es una tarea que muchos trabajadores tienen que llevar a cabo, la fotografía digital ya no es dominio exclusivo de la creatividad individual. Cada vez más imágenes de buena calidad son creadas por aficionados para trabajos de presentación, informes y otros materiales de comunicación. Muy pronto, las imágenes digitales se compartirán tanto como los mensajes de texto y los correos electrónicos.

La *Enciclopedia de fotografía digital* está pensada para usuarios de todos los niveles. Se centra en los principios fundamentales para obtener buenas fotografías con lo último en tecnología digital. La parte práctica incluida en este libro se apoya en una sección de referencia sin muchos tecnicismos. No son necesarios conocimientos previos sobre cámaras ni ordenadores.

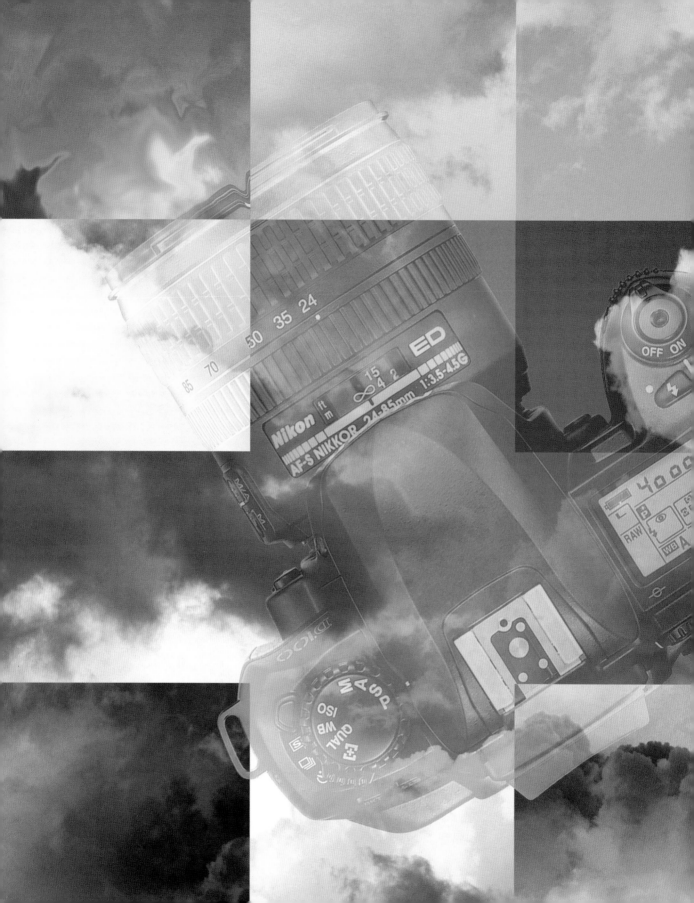

1 Cámaras digitales

Anatomía de la cámara digital

Un buen fotógrafo tiene que conocer muy bien las funciones básicas de la cámara digital.

Objetivo 1

El captador de imagen, conocido como dispositivo de carga acoplada (CCD), es mucho más pequeño que el fotograma de 35 mm, de modo que la longitud focal de los objetivos es menor. Un objetivo zoom 8-24 mm de una cámara digital corresponde a un objetivo zoom 35-115 mm de una cámara de formato universal. Sólo las cámaras réflex monoculares (SLR) permiten intercambiar objetivos.

Zoom digital 2

La mayoría de las compactas digitales incorpora una función de zoom digital, que no debe confundirse con un objetivo zoom óptico. Una imagen creada con la función de zoom digital se amplía mediante algoritmos del software.

Flash 3

El flash incorporado permite realizar fotografías con poca luz. Este tipo de flash tiene poca potencia en comparación con las unidades externas. Generalmente tiene un alcance máximo de unos 5 m.

Disparador 4

Casi todas las cámaras digitales incorporan un obturador central que se controla electrónicamente, a diferencia de las cámaras de película, que suelen contar con obturadores de tipo planofocal. El obturador central no hace el típico sonido «clunk», por lo que resulta difícil saber si se ha producido la exposición.

Captador 5

Una cámara digital usa un CCD sensible a la luz en vez de película. Este captador convierte las ondas de luz en píxeles y puede producir imágenes digitales formadas por un número variable de píxeles. La resolución de las cámaras se mide en megapíxeles (un millón de píxeles).

Medios de almacenamiento 6

Una vez captada, la imagen tiene que guardarse y almacenarse para su posterior impresión. Para ello, las cámaras digitales usan tarjetas de memoria regrabables, que pueden tener diferentes capacidades.

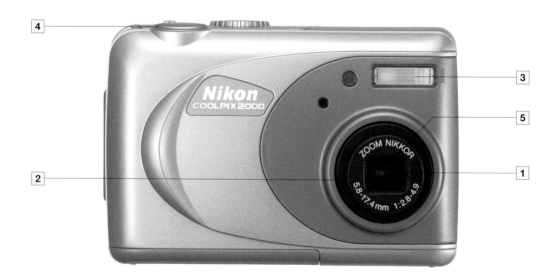

Conexión al ordenador `7`

Antes de comenzar el retoque, la imagen debe ser transferida de la cámara al ordenador. Existen varios tipos de conexión, entre ellos el USB (Universal Serial Bus, bus en serie universal), FireWire y SCSI (Small Computer System Interface).

Pantalla de cristal líquido `8`

Las mejores cámaras incorporan una pantalla de cristal líquido (LCD) en la parte posterior, que sirve para visualizar las imágenes registradas y para encuadrar en tiempo real —como una videocámara. La pantalla LCD también da acceso a menús y ajustes, e incluye opciones de rebobinado, visualización a tamaño completo, en mosaico y pase en secuencia.

Salida de vídeo `9`

Con la opción de salida de vídeo, una cámara digital puede conectarse a un televisor para ver las imágenes. En Estados Unidos y Canadá se usa el sistema NTSC (National Television Standards Committee), y en España, Reino Unido, Francia, etcétera, el sistema PAL (Phase Alternating Line).

Suministro de corriente alterna (AC) `10`

Las cámaras digitales son grandes consumidoras de energía, por lo que agotan rápidamente las pilas estándar si se usa de forma continuada el flash y la pantalla LCD. Para reducir costes, el usuario debería elegir un modelo que aceptase baterías recargables. La mayoría de las cámaras incluye un adaptador para corriente alterna AC, muy útil para transferir imágenes al ordenador.

Sonido y vídeo

Hay cámaras que pueden grabar y crear una secuencia breve de vídeo, que luego puede reproducirse en el ordenador. Los clips de sonido pueden registrarse para añadir comentarios a las imágenes.

Visor óptico

La mayoría de las cámaras digitales usa un simple visor de ventana para encuadrar y componer la imagen.

Véase también Tarjetas de memoria *págs. 34-35* / Conexión al ordenador *págs. 36-37* / Flash *págs. 52-53* / Manejo de la cámara *págs. 62-63* / Registro *págs. 74-75* /

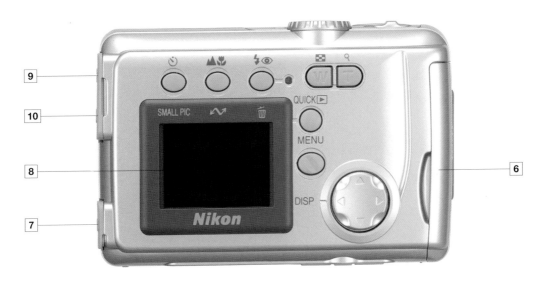

Funciones de la cámara: ajustes de calidad de imagen

Es indispensable entender todos los factores que influyen en la calidad de una imagen digital.

Sensibilidad ISO [1]

El acrónimo ISO (International Standards Organization) es un término usado en fotografía convencional para indicar la sensibilidad de la película a la luz. Para poder trabajar con diferentes niveles de iluminación, se fabrican emulsiones de distinta sensibilidad, por ejemplo, ISO 50, 100 y 800. Al doblar el valor de este índice, el material sensible precisa sólo la mitad de luz para registrar una misma imagen. Si el valor ISO se divide por dos, por ejemplo de 400 a 200, se necesita el doble de luz. La mejor calidad de imagen se consigue con los valores ISO más bajos. Las cámaras digitales más básicas están diseñadas con un solo ajuste ISO, generalmente 200. Pero las cámaras de mejor calidad incorporan una gama ISO más amplia para hacer frente a diferentes condiciones de iluminación.

Efectos secundarios del valor ISO [2]

El «ruido», uno de los elementos de la imagen digital, está inextricablemente relacionado con el valor ISO. Cuando se seleccionan ajustes ISO elevados y se registran imágenes con niveles bajos de iluminación, la falta de luz provoca la aparición de píxeles erróneos, llamados ruido. El captador crea píxeles rojos o verdes para rellenar los datos perdidos. Un número elevado de ellos produce una apreciable pérdida de detalle y nitidez. El ruido resulta más visible en las áreas de sombra. Los efectos pueden minimizarse, pero no eliminarse por completo, filtrando los datos en un buen programa de tratamiento de imagen como Adobe Photoshop. Muchos fotógrafos profesionales evitan el ruido usando película convencional que luego digitalizan mediante un escáner específico.

El ruido es muy evidente cuando se usa un ajuste ISO elevado.

La mejor calidad se consigue usando el ajuste ISO más bajo.

Formatos de archivo 3

Las mejores cámaras pueden guardar los archivos de imagen en formato TIFF (Tagged Image File Format). Este formato se usa en el mundo de la imprenta y la mayoría de aplicaciones de imagen y gráficos puede leerlo.

Existen diferentes variaciones de archivos TIFF, incluida una versión comprimida menos universal. No obstante, los archivos TIFF de una cámara digital no están comprimidos y ocupan mucho espacio. A este problema se le añade el evidente retardo entre disparos, consecuencia del procesado y almacenamiento de los datos en la cámara. Existen pocas diferencias entre una imagen TIFF y una imagen JPEG de alta calidad (*véase* inferior).

Véase **también** ¿Qué es una imagen digital? *págs. 72-73 /* Formatos de archivo *págs. 86-87 /* Compresión *págs. 88-89 /* Guardar archivos de imagen *págs. 90-91 /*

Compresión 4

Los extensos datos creados por las imágenes digitales pueden reducirse en tamaño usando una rutina de compresión como JPEG. El formato JPEG (Joint Photographic Experts Group) emplea una secuencia matemática que minimiza la necesidad de instrucciones específicas para cada píxel. Como resultado, las imágenes comprimidas ocupan mucho menos espacio en la tarjeta de memoria y se incrementa el número de disparos que pueden guardarse. Las cámaras digitales suelen incluir ajustes JPEG de diferentes calidades: buena, normal y baja (el nivel más alto corresponde a la mejor calidad de imagen y ocupa más espacio; el normal ofrece una calidad razonable y ocupa menos espacio, y el bajo ofrece la peor calidad pero ocupa muy poco espacio). El inconveniente de las imágenes muy comprimidas es que los píxeles quedan confinados en bloques bien visibles. Este patrón no puede disimularse mediante software. El ajuste JPEG de alta calidad se ha convertido en el formato digital estándar para hacer copias en papel.

El formato TIFF mantiene el máximo de calidad de imagen.

El inconveniente de un archivo JPEG es la pérdida de detalle.

Funciones de la cámara: ajustes de color

Las cámaras digitales tienen una amplia variedad de herramientas para modificar la luz y el color.

La iluminación artificial no corregida puede causar extrañas dominantes de color.

MEDICIÓN	MATRICIAL
VELOCIDAD	1/60
ABERTURA	f/4
EXP. +/–	0,0
LONGITUD FOCAL	40 MM
MODO EXP.	AUTO

Muchos ajustes pueden seleccionarse en la pantalla LCD.

Ajuste del blanco

La película fotográfica está pensada para su uso con una gama específica de luz diurna, por lo que si se hacen fotografías con luz artificial produce colores inesperados. Las cámaras digitales tienen una función para ajustar el punto blanco que sirve para corregir el color de los fluorescentes y de las bombillas de tungsteno. El ajuste automático del blanco es perfectamente aceptable en la mayoría de las escenas fotográficas, incluida la luz natural. No obstante, los fotógrafos profesionales deberían buscar una cámara con control preciso de la temperatura de color (grados Kelvin) para encargos en los que el color exacto sea crucial.

Espacio de color

El concepto «espacio de color» se comprende mejor en términos de paleta de color. Cada espacio o paleta de color está definido por su propio y único número de diferentes colores. Muchos dispositivos digitales de calidad, como impresoras, escáneres, monitores y cámaras pueden ajustarse para crear imágenes usando un mismo espacio de color. La ventaja de trabajar con un espacio de color consistente radica en que se evitan cambios de tonalidad cuando las imágenes se transfieren entre diferentes dispositivos. El espacio de color Rojo, Verde y Azul (RGB) es una paleta general que utiliza la mayoría de las cámaras digitales, pero las de gama más alta pueden ajustarse para trabajar en el espacio de color Adobe RGB (1998), que abarca una gama más amplia. Los programas de tratamiento de imagen profesionales, como Adobe Photoshop, permiten la gestión de imágenes producidas con una amplia variedad de diferentes espacios de color, lo que reduce los daños.

Cuando las imágenes constantemente carecen de color o brillo, se debe comprobar las preferencias de color del programa para ver cómo se interpretan los archivos.

Tamaño de imagen y resolución

La mayoría de las cámaras digitales permite crear imágenes de diferentes tamaños. Esto es especialmente útil cuando las imágenes se van a imprimir y a enviar por Internet. No existe ninguna ventaja en disparar a 1.800 x 1.200 píxeles si el uso final de la imagen va a ser un sitio web o un archivo adjunto de correo electrónico. En tales casos, es mejor seleccionar un tamaño de 640 x 480 píxeles. En general, cuanto menor sea el tamaño seleccionado, más imágenes podrán almacenarse en la tarjeta. El inconveniente de un tamaño reducido es que las imágenes no son adecuadas para hacer copias de calidad. Los motivos que vayan a fotografiarse para impresión e Internet deberían registrarse al tamaño máximo, y luego hacer una versión más pequeña reduciendo el archivo en Photoshop o en cualquier otro programa de tratamiento de imagen.

Aumento de nitidez 3

La opción de enfoque o aumento de nitidez en una cámara digital normalmente está disponible en ajustes alta, normal y baja. El filtro aumenta el contraste de contorno. Sólo debería usarse si la imagen se va a imprimir o visualizar en pantalla sin ninguna manipulación posterior. Si las imágenes se tratan después de pasar el filtro de enfoque, podrían aparecer píxeles erróneos o artefactos. Para trabajos de impresión de alta calidad es mejor desactivar el filtro de enfoque, ya que éste puede aplicarse en Photoshop durante la etapa final del proceso.

Véase también Ver en color *págs. 58-59* / Resolución *págs. 78-79* / Píxeles y ampliación *págs. 82-83* / Enfoque *págs. 190-191* /

3.1

Las imágenes excesivamente enfocadas pueden parecer muy artificiales.

3.2

Las imágenes correctamente enfocadas muestran todo el detalle disponible.

3.3

Las imágenes sin enfocar tienen aspecto difuso y carecen de contraste.

Funciones de la cámara: opciones creativas

Además de los controles técnicos disponibles, las cámaras digitales cuentan con algunas opciones creativas.

Monocromo [1]

Con la mayoría de las cámaras digitales se pueden hacer fotografías en blanco y negro o sepia. Aunque la fotografía en blanco y negro es una forma atractiva e interesante de captar imágenes digitales, es mejor llevar a cabo el proceso de conversión en un programa de tratamiento de imagen. De este modo puede conseguirse una amplia gama de efectos de contraste, con la ventaja añadida de tener, además, un original en color.

Contraste [2]

El contraste puede definirse como la cantidad de negro y blanco puros que contiene una imagen. Bajo ciertas condiciones de iluminación, por ejemplo en un día nublado, se dice que la luz es de bajo contraste —hay muchos tonos de gris, pero sin blancos ni negros puros. Ello da lugar a fotografías que carecen de tonos y de colores intensos. La mayoría

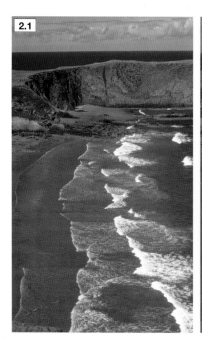

Opción de alto contraste.

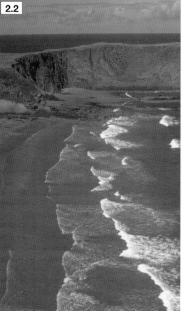

Opción de contraste normal.

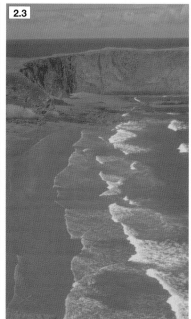

Opción de contraste desactivada.

de las cámaras digitales tienen un control de ajuste de contraste para compensar estas situaciones. Aun así, a pesar de su utilidad, un programa de tratamiento de imagen permite un control mucho mayor. Una vez se han tomado fotografías con un ajuste determinado, no hay modo de retroceder; pero si las modificaciones se llevan a cabo en el ordenador, siempre se puede volver atrás para corregir errores.

Valor de exposición `3`

La función para compensar la exposición es una característica de todas las cámaras de película de gama alta. Muchos profesionales la emplean para conseguir resultados óptimos a partir de materiales críticos, como la película de diapositiva. Este control permite al usuario modificar deliberadamente la exposición indicada por el fotómetro de la cámara. Al seleccionar un valor positivo (+), las imágenes quedarán algo más claras, y con un valor negativo (–), ligeramente más oscuras. Si no se sabe muy bien cuál es la exposición más adecuada, pueden tomarse varias

fotografías idénticas con diferentes valores de exposición (EV). Este proceso se llama *bracketing* u horquillado, y lo emplean muchos fotógrafos profesionales para garantizar al menos una imagen perfecta.

Preajustes para impresión directa

Las cámaras con conexión directa a una impresora permiten hacer copias sin necesidad de transferir las imágenes al ordenador. La opción de seleccionar preajustes es muy útil para mejorar imágenes digitales, ya que el software de la mayoría de las impresoras modernas permite el procesado en serie de varias imágenes usando comandos de gestión, como color, contraste y nitidez.

Véase también Exposición y medición *págs. 40-41 /* Luz natural *págs. 50-51 /* Ver en blanco y negro *págs. 60-61 /*

Ajustes ideales para fotografía general

ISO: valor bajo (por ejemplo, 200)
Ajuste del blanco: auto
Formato de archivo: JPEG alta calidad
Espacio de color: RGB o (Adobe 1998)
Nitidez: desactivado
Contraste: desactivado
Tamaño de imagen: el mayor
+/–: ajustado a cero o desactivado

Valor: –1. Valor: –1/2. Exposición normal. Valor: +1/2. Valor: +1.

La cámara digital compacta de gama baja

A pesar de su bajo precio y de sus limitados controles, la cámara digital de gama baja es una herramienta muy útil.

Una cámara simple de 480 x 640 píxeles es suficiente para ver imágenes en pantalla.

Especificaciones

En este nivel del mercado, las cámaras son dispositivos de baja resolución capaces de generar archivos de sólo 300.000 píxeles (0,3 MB, aproximadamente 480 x 640 píxeles). Las imágenes de este tamaño sólo son adecuadas para su visualización en Internet o para hacer copias de pequeño tamaño y baja calidad. El detalle no se ve con nitidez y los contornos curvos o las formas intrincadas no quedan bien delineados. Los objetivos son, generalmente, de plástico y tienen una resolución y un contraste bastante bajos. En esta gama de precios no existen objetivos

zoom, lo que significa que el usuario tiene que desplazarse físicamente hacia delante o hacia atrás para lograr una buena composición. Los controles de enfoque suelen tener posiciones fijas, por lo que no es posible elegir un plano de enfoque o experimentar creativamente con la profundidad de campo. Algunos modelos pueden usarse como *webcam* de baja calidad, pues captan imágenes de muy baja resolución (240 x 320 píxeles) cada pocos segundos, que luego se transfieren directamente a la red. Algunas cámaras son compatibles con ambas plataformas (Windows PC y Apple Mac).

Usos prácticos

Este tipo de cámara se comercializa como un dispositivo de registro para uso general, cuando cualquier tipo de imagen es suficiente mientras muestre algo de detalle. Tales imágenes están destinadas a archivos adjuntos de correo electrónico y sitios web, y se benefician de un tratamiento previo en el ordenador. Debido a su bajo precio, son perfectas para que los niños experimenten la fotografía digital por primera vez, pero no como herramienta creativa.

Características

Almacenamiento de imágenes

La mayoría de las cámaras tiene memoria incorporada en vez de tarjeta extraíble. No es posible incrementar la capacidad de almacenamiento, por lo que las imágenes tienen que transferirse habitualmente al ordenador para vaciar la memoria.

Previsualización

Para mantener los costes y el consumo de batería al mínimo, pocas cámaras de este tipo tienen pantalla LCD, por lo que no hay forma de comprobar o editar los resultados *in situ*.

Controles creativos

El control de la exposición es automático, sin opciones para elegir la velocidad de obturación o la abertura de diafragma. Con estas cámaras sólo pueden hacerse fotografías en días soleados. Puede que los motivos con mucho contraste o bajo condiciones de iluminación inusuales no se registren como se espera.

Suministro de energía

Normalmente emplean pilas alcalinas en vez de baterías recargables, y rara vez incluyen la opción de un adaptador AC. Los costes de funcionamiento pueden ser elevados, especialmente en situaciones de gran demanda (por ejemplo, transferencia de imágenes al ordenador).

Información en el visor

El visor muestra muy poca información, por lo general una única luz que indica si hay suficiente luz para hacer fotografías.

Flash

Si está incluido, es de baja potencia. Las posibilidades de control, de existir, se limitan a la reducción de la potencia a la mitad o a la cuarta parte, y reducción de ojos rojos.

Ajustes de la cámara

Las opciones son muy limitadas. Por lo general, sólo puede seleccionarse el nivel de compresión: alto, medio y bajo.

Software

Sólo incluyen un software de navegación muy básico, por lo que las imágenes no se pueden editar o transferir selectivamente al ordenador.

Véase también Anatomía de la cámara digital *págs. 10-11 /* Conexión al ordenador *págs. 36-37 /* Manejo de la cámara *págs. 62-63 /* Estación de trabajo de gama baja *págs. 112-113 /*

La cámara digital compacta de gama media

Costes reducidos y mejores prestaciones hacen de la cámara de gama media
el modelo ideal para iniciarse.

Especificaciones

Con una mejor calidad de fabricación, tanto
del cuerpo como de los objetivos, estas cámaras son más
adecuadas para fines creativos que las de gama baja.
Con captadores de entre 2 y 3 megapíxeles pueden
producir copias en papel de excelente calidad hasta
20 x 30 cm. Estas cámaras suelen tener objetivo zoom
con focales entre gran angular moderado y tele corto,
muy útiles tanto en interiores como en exteriores.

Algunos modelos ofrecen funciones adicionales
para incentivar al posible comprador, como creación
de videoclips en formato MPEG (Motion Picture
Experts Group), anotaciones sonoras, control de
tiempo, carcasa impermeable, etcétera. En esta gama
de precios existen suficientes modelos para satisfacer
las demandas de la mayoría de los estilos y de
preferencias personales.

Diseñada con
una empuñadura
ergonómica y un
objetivo zoom, la
Olympus Camedia
puede registrar
imágenes de más
de 2 megapíxeles.

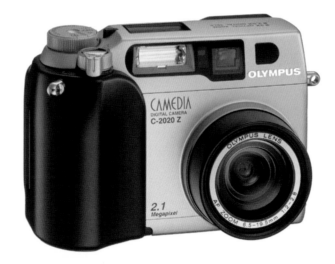

En la parte posterior,
hay una serie de
diales y botones
para seleccionar
las diferentes opciones,
además de una pantalla
LCD de gran tamaño.

Usos prácticos

Estas cámaras producen imágenes de alta calidad para impresiones personales y sitios web, trabajos creativos, proyectos de diseño e instantáneas de familiares y amigos. Los resultados son similares a los de una compacta convencional de 35 mm. El tratamiento de imagen en el ordenador hace posible que las copias con impresora de inyección de tinta tengan una calidad similar a las fotografías convencionales.

Características

Almacenamiento de imágenes

Las imágenes se guardan en tarjetas de memoria extraíbles. Pueden comprarse tarjetas adicionales de mayor capacidad a fin de reducir la necesidad de volver a casa para transferir los archivos.

Previsualización

Las imágenes pueden revisarse tan pronto se han registrado mediante la pantalla LCD en color, situada en la parte posterior de la cámara. Diferentes modos permiten visualizar las imágenes en mosaico (miniaturas) o en secuencia continua (tamaño grande). Las imágenes pueden borrarse una a una de la tarjeta de memoria, lo que permite liberar espacio para seguir haciendo más fotografías.

Composición y encuadre

Una de las grandes ventajas de estas cámaras es la posibilidad de encuadrar y componer mediante la pantalla LCD. Ésta ofrece una visualización en tiempo real sin tener que acercar la cámara al ojo, lo que permite apretar el disparador en el momento preciso.

Controles creativos

Estas cámaras incluyen modos de programa especiales, por ejemplo, retrato, acción, paisaje, macro, etcétera. Cada uno de ellos elige automáticamente una combinación de abertura y velocidad para adecuarse al tipo de situación. Las mejores cámaras tienen un modo manual de exposición para que los fotógrafos con cierta experiencia en modelos SLR de película puedan elegir la abertura y la velocidad.

Ajustes de la cámara

Además de las opciones de compresión JPEG, estas cámaras ofrecen compensación de exposición y otras funciones, como enfoque, ajuste del blanco y compensación de contraste. Las mejores cámaras, además, permiten guardar las imágenes en formato TIFF, pero el procesado es más lento. Con alrededor de 7 megabytes (MB) de tamaño, los archivos TIFF llenan rápidamente la tarjeta de memoria.

Control del objetivo

El sistema autofoco permite seleccionar el punto de enfoque presionando el disparador hasta la mitad de su recorrido. También es posible bloquear el enfoque en un punto y recomponer el encuadre —una opción muy útil cuando el motivo está descentrado. Las mejores cámaras también incluyen una opción macro para fotografiar objetos pequeños o detalles.

Información

La pantalla LCD proporciona acceso a todos los ajustes elegidos y permite el uso de una serie de botones y diales de navegación. Para usuarios no acostumbrados a los dispositivos electrónicos, aprender a navegar por diferentes niveles de comandos les puede llevar su tiempo. Las mejores cámaras están diseñadas para que el usuario navegue de forma intuitiva, por lo que todos los controles necesarios están siempre a mano.

Véase también Anatomía de la cámara digital *págs. 10-11* / Conexión al ordenador *págs. 36-37* / Manejo de la cámara *págs. 62-63* / Estación de trabajo de gama media *págs. 114-115* /

La cámara digital compacta de gama alta

Diseñadas, sobre todo, para el fotógrafo avanzado, las cámaras compactas de gama alta ofrecen casi los mismos controles que las SLR de película.

Especificaciones

Este tipo de cámara tiene una carcasa más robusta para soportar un mayor uso. El captador CCD, de entre 4 y 6 megapíxeles, genera imágenes de mayor tamaño y mejor calidad que el de los modelos de gama media, y se puede utilizar perfectamente en publicidad.

Usos prácticos

Este tipo de cámara es muy útil para fotógrafos que desempeñan encargos complejos —y que pueden simplificarse al evitar la película convencional. Entre las múltiples funciones diseñadas para afrontar los trabajos más exigentes, destacan el control total sobre la abertura y la velocidad, una gama más amplia de valores ISO y varios ajustes para equilibrar el blanco. La versatilidad

La Nikon 5700 es una cámara muy completa que permite ver la imagen a través del objetivo.

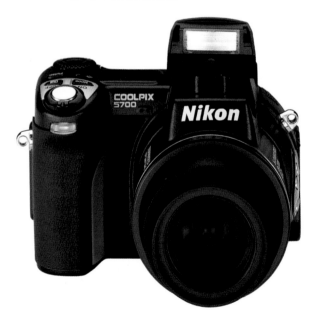

Con un diseño ergonómico, y con los controles más importantes, esta cámara también incorpora una útil pantalla LCD.

es el aspecto clave de este tipo de cámaras, pero un sólido conocimiento de los fundamentos técnicos de la fotografía es esencial para sacarles el máximo partido. Las mejores cámaras tienen zapata para flash externo, con el que es posible crear efectos adicionales, incluida la sincronización a la segunda cortinilla.

Características

Almacenamiento de imágenes
Algunos modelos usan tarjetas Microdrive IBM de alta capacidad (hasta 1 Gb) e incorporan conexión FireWire para una transferencia de datos al ordenador mucho más rápida. Además de los formatos JPEG y TIFF, también pueden crearse archivos RAW (en bruto), como el Nikon Electronic Format (NEF) de las cámaras Nikon. Igual que un ordenador convencional, muchas cámaras tienen memoria

RAM (memoria de acceso aleatorio) para acelerar las tareas de procesado y almacenamiento, lo que permite tomar varias fotografías por segundo.

Previsualización

Las funciones de previsualización muestran una amplia variedad de datos, como la hora y la fecha en que se tomó cada imagen. El usuario puede recuperar los datos en cualquier momento.

Controles creativos

El control de la abertura y el obturador es común a todos los modelos. Además, casi todos incluyen un modo totalmente manual —una opción esencial para fotógrafos que quieren resultados precisos y efectos creativos. Las mejores cámaras tienen modos adicionales de medición (matricial y puntual) que complementan el sistema promedio.

Ajustes de la cámara

En vez de los modos programados —por ejemplo, retrato—, las cámaras de gama alta incorporan el sistema y las descripciones de las cámaras de película, como prioridad de abertura y velocidad.

Objetivos

Además del objetivo zoom, un gran número de modelos permite la incorporación de accesorios ópticos o incluso de una gama reducida de objetivos que se pueden intercambiar. Los accesorios ópticos son esencialmente filtros que tienen la finalidad de extender la gama focal del objetivo (tele o angular), aunque con una ligera pérdida de rendimiento.

Accesorio tele.

Objetivo basculante

Sólo lo incorpora Nikon en alguno de sus modelos. Este tipo de objetivo ofrece al fotógrafo la oportunidad de elegir diferentes puntos de vista sin comprometer la visibilidad de la pantalla LCD. Al contrario que las cámaras convencionales de película, las compactas de objetivo basculante permiten al usuario cambiar de posición sin, por ejemplo, arrodillarse o subirse a una escalera.

El objetivo basculante evita posturas incómodas.

Véase también Anatomía de la cámara digital *págs. 10-11* / Conexión al ordenador *págs. 36-37* / Manejo de la cámara *págs. 62-63* / Estación de trabajo profesional *págs. 116-117* /

Funciones multimedia

Aprovechando la última tecnología en compresión de vídeo y sonido, los fabricantes de cámaras han creado increíbles funciones que resultan muy útiles a los diseñadores de páginas web y a los entusiastas de los sistemas multimedia.

L as técnicas de compresión no sólo se aplican a las fotografías digitales; también se usan con sonido y vídeo. A medida que aumenta el acceso a Internet a través de banda ancha, los diseñadores aportan experiencias en vídeo y sonido cada vez más interesantes.

Videoclip de ordenador reproducido en Quicktime.

Vídeo en el ordenador

Muchas cámaras digitales ofrecen la posibilidad de registrar secuencias cortas de vídeo. Estas secuencias tienen un tamaño en píxeles bastante reducido —alrededor de 240 x 320 píxeles— y sólo son adecuadas para el ordenador personal, no para el televisor. Este tipo de vídeo no debe confundirse con el registro de una videocámara, que tiene una resolución y una calidad mucho mayores. Un gran número de las cámaras

digitales puede grabar de 12 a 16 imágenes por segundo, que luego se secuencian en los formatos de animación MPEG o AVI (Audio Video Interleave). Debido al limitado número de fotogramas por segundo, se percibe cierta discordancia en la imagen. La longitud del videoclip está determinada por la capacidad de la tarjeta de memoria, y aunque los datos se compriman en archivos MPEG, una película puede ocupar varios megabytes. Una vez transferidos al disco duro, los videoclips pueden modificarse o incluso mezclarse con un programa básico de edición.

Webcam y lapso de tiempo

Muchas cámaras digitales de gama baja también pueden usarse como *webcam*. Básicamente, las *webcam* registran una secuencia de imágenes a baja resolución con un retardo definido entre ellas. A continuación, las imágenes se cargan de forma automática en un servidor web, donde inmediatamente actualizan un sitio web con la última imagen. Las funciones de lapso de tiempo siguen un patrón similar, pero sin cargar la imagen en la web. Pueden captarse imágenes estáticas a alta resolución y secuenciarse en un pase de diapositivas mediante cualquier software disponible.

Anotación sonora

Algunas cámaras digitales incorporan un micrófono, que puede usarse para añadir sonido a videoclips o para grabar comentarios personales. Estas «memorias» verbales son perfectas para registrar detalles importantes de referencia, y facilitan el proceso posterior de edición y archivo.

Transferencia sin cables

Algunas cámaras compactas digitales de gama alta ofrecen la posibilidad de transferir las imágenes directamente a un servidor web o a través de un teléfono móvil compatible. Este tipo de transferencia puede ser lento y caro, según el número y tamaño de las imágenes, pero es una buena ayuda en caso de urgencia o cuando se requiere velocidad.

Reproductor MP3 **2**

La revolución digital también afecta a la música, con la creación de archivos de datos MP3. Los reproductores MP3 usan medios extraíbles para almacenar y reproducir —igual que las cámaras digitales. Para el consumidor entusiasta, existen dispositivos que reproducen tanto música como imágenes.

Tomas panorámicas

Otra gran invención de la web es la imagen digital panorámica. Varias fotografías tomadas sobre un arco de 360 grados pueden «unirse» usando un software específico. Cuando se reproducen en Quicktime, o en un navegador de Internet, el usuario puede desplazarse por la imagen e incluso ampliar ciertas zonas. Pueden hacerse imágenes panorámicas más precisas uniendo fotografías estáticas en archivos Quicktime Virtual Reality (QTVR). Esta posibilidad se usa para anunciar productos en Internet y permite a los usuarios realizar viajes virtuales, por ejemplo, alrededor de una casa.

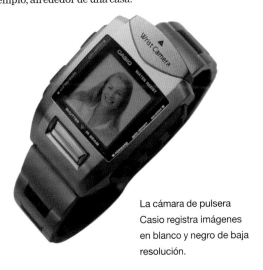

La cámara de pulsera Casio registra imágenes en blanco y negro de baja resolución.

Véase **también** Quicktime VR *págs. 160-161 /* Pase de diapositivas *págs. 162-163 /*

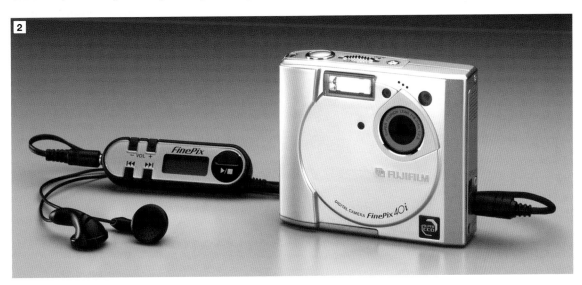

La Fuji FinePix 40i puede reproducir música MP3 y registrar imágenes digitales.

La cámara SLR digital

En un nivel superior se encuentra la cámara réflex digital, con objetivos intercambiables y controles de acceso manual.

Especificaciones

Las cámaras digitales SLR tienen un diseño ergonómico, de forma que todos los controles quedan al alcance de los dedos pulgar e índice y la cámara puede estar siempre a la altura del ojo. El cuerpo es suficientemente robusto para soportar un gran uso, y todos los objetivos y los accesorios son de la más alta calidad.

Usos prácticos

Es una herramienta esencial para el fotógrafo que no quiere sacrificar el control creativo por comodidad. Con un coste unas diez veces superior al de los modelos de gama baja, estas cámaras se amortizan fácilmente durante el primer año de su uso profesional. El captador, con un mínimo de 6 megapíxeles, genera archivos con suficiente calidad para la mayoría de los usos profesionales, incluidos la fotografía de catálogo, de bodas, el retrato y el periodismo gráfico.

La Nikon D100 incluye la función de histograma.

Características

Almacenamiento de imágenes

La mayoría de las cámaras usa tarjetas CompactFlash o Microdrive IBM para guardar los archivos de imagen, aunque los modelos más antiguos emplean tarjetas PCMCIA. La memoria interna, de gran capacidad, permite un retardo mínimo entre exposiciones —un requisito indispensable en fotografía de deporte y reportaje.

Previsualización

Con una cámara SLR, el motivo se ve y se compone a través del objetivo, de modo que lo que se observa es lo que se registra. Las mejores cámaras incorporan

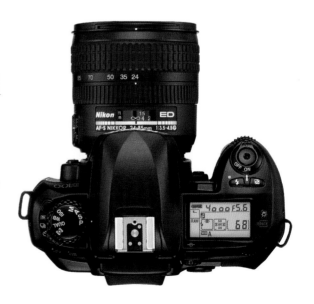

La Nikon D100, parte superior.

un dial de ajuste dióptrico para que los usuarios que llevan gafas puedan mirar por el visor con comodidad. En la pantalla LCD, además de varios modos de reproducción y una útil función de zoom para comprobar el enfoque, se pueden visualizar áreas de sobreexposición y una representación gráfica de los valores tonales de la imagen (histograma), muy útil para el usuario profesional. El histograma muestra los valores correspondientes a las luces, los tonos medios y las sombras e indica al usuario si es necesario repetir la exposición.

Controles creativos

Igual que en una cámara SLR de película, todos los controles creativos —abertura, velocidad y compensación de la exposición— están disponibles de modo individual. En general, estas cámaras incorporan tres tipos de fotómetro para medir la exposición: modo central (la lectura de la luz se toma de la parte central de la imagen); modo matricial (valor medio en cinco o más segmentos de la imagen); y modo puntual. Las mediciones puntuales sólo deben realizarse cuando lo importante es la exposición de áreas muy reducidas.

Ajustes de la cámara

La sensibilidad del captador puede extenderse hasta ISO 1600 o incluso más. El ajuste del blanco puede personalizarse para igualar los valores de temperatura de color y fuente de iluminación. Las opciones de espacio de color comprenden el estándar RGB y otros sistemas, como Adobe RGB (1998).

Objetivos

El cuerpo de las cámaras digitales SLR está basado en modelos Nikon o Canon de película, por lo que pueden aprovechar los objetivos ya existentes. Como el captador de imagen es más pequeño que el fotograma de 35 mm, la longitud focal se incrementa, generalmente por un factor de 1,5. Esto tiene ventajas evidentes con teleobjetivos, ya que, por ejemplo, un 200 mm se convierte en un 300 mm. Sin embargo, para conseguir el mismo efecto que un gran angular de 28 mm se necesita una focal de 17 mm. El sistema autofoco es también más avanzado. La mayoría de las cámaras ofrece cinco opciones diferentes o más, por ejemplo, bloqueo de enfoque o asociación del punto de enfoque con la medición de la luz. Las mejores cámaras también ofrecen un modo autofoco de seguimiento.

Software

Disponen de software adicional para controlar la cámara directamente a través del ordenador —una forma particularmente útil de trabajar en el estudio.

Suministro de energía

Incluyen baterías recargables de gran capacidad para poder trabajar sin interrupciones. Las mejores cámaras incorporan un adaptador para el mechero del automóvil, esencial para fotógrafos que se desplazan de un lado a otro.

Conexión de flash

Todas las cámaras incorporan zapata y toma de cable para poder llevar a cabo una amplia variedad de trabajos profesionales.

Véase también Anatomía de la cámara digital *págs. 10-11* / Funciones de la cámara *págs. 12-17* / Estación de trabajo profesional *págs. 116-117* / Estación de trabajo portátil *págs. 118-119* /

Respaldos digitales para cámaras de formato medio

La innovación más útil para los fotógrafos profesionales es el respaldo digital.

Cámaras de formato medio [1]

En comparación con las cámaras analógicas de 35 mm, las de formato medio usan película de mayor formato, y pueden hacer ampliaciones de gran tamaño y calidad. La mayoría de las cámaras de formato medio se ha desarrollado siguiendo una línea común de diseño, por ejemplo, Hasselblad, Mamiya y Bronica. Están tipificadas por una extensa variedad de objetivos intercambiables, winders, visores y respaldos de película. La gran ventaja de los respaldos de película radica en que se puede cambiar de película sin necesidad de contar con una segunda cámara o de tener que rebobinar a mitad de carrete.

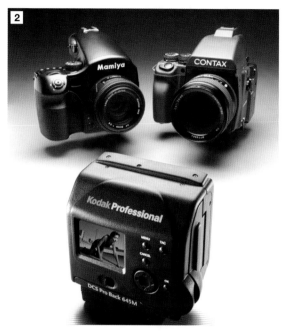

El respaldo Kodak Pro Back puede acoplarse a una amplia variedad de cámaras.

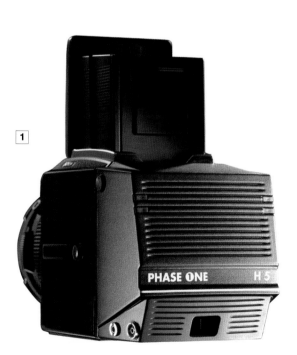

Respaldo Phase One para cámaras de formato medio.

Respaldo digital [2]

El respaldo digital se diseñó para que se pudiera integrar en este sistema profesional. Se adapta a la parte posterior de las cámaras de formato medio igual que cualquier respaldo de película. Además de las opciones de fotografiar con película de blanco y negro y color, ahora se añade el registro digital. La mayoría de los respaldos digitales se han diseñado con adaptadores intercambiables para adecuarse a casi todos los modelos de cámara, de modo que el fotógrafo pueda seguir usando los mismos objetivos y accesorios. A diferencia de los respaldos digitales para cámaras de gran formato, estos respaldos son de un solo disparo, y pueden usarse para captar motivos en movimiento.

Respaldos de conexión y autónomos ③

Actualmente existen dos tipos de respaldos para cámaras digitales: el modelo de conexión, que tiene que conectarse al ordenador o a un disco duro con adaptador AC; y el modelo autónomo. El modelo de conexión es adecuado para la fotografía de estudio —bodegón e incluso retrato—, pero resulta incómodo si el fotógrafo quiere trabajar sin trípode. También resulta poco práctico en exteriores. El respaldo autónomo, más versátil, tiene su propia fuente de alimentación y memoria extraíble, y permite la misma libertad que una cámara de formato medio con respaldo convencional de película.

Especificaciones

Los mejores respaldos permiten registros de 8 bits RGB de más de 48 MB —bastante más del doble de lo que puede ofrecer una réflex digital, y más que suficiente para la mayoría de los trabajos profesionales para reproducción fotomecánica. Igual que las compactas digitales de alta calidad, la pantalla LCD muestra las imágenes registradas y las distintas funciones, como el valor ISO y los ajustes de compresión. La tarjeta CompactFlash es el medio estándar de almacenamiento, mientras que la conexión es FireWire o SCSI II para una rápida transferencia de datos al ordenador. También se incluye un sofisticado software de gestión de color para controlar con precisión las variaciones cromáticas y para trabajar con un espacio de color específico.

Utilización

Es tal la cantidad de datos que se guardan y almacenan, que existe un cierto retardo entre exposiciones. Los mejores respaldos tienen módulos de memoria incorporados que actúan como *buffer* para permitir secuencias de entre tres y cinco disparos antes de grabar los datos en la tarjeta. Con toda la flexibilidad de una SLR digital de gama alta, el respaldo autónomo permite al fotógrafo disparar, revisar y guardar las imágenes en dispositivos profesionales.

③

El respaldo Pro Back incluye una útil pantalla LCD.

Véase también Anatomía de la cámara digital *págs. 10-11* / Funciones de la cámara *págs. 12-13* / Tarjetas de memoria *págs. 34-35* / Conexión al ordenador *págs. 36-37* /

Respaldos de escáner para cámaras de gran formato

Estas cámaras se usan para registrar imágenes para profesionales.

Cámaras de gran formato

En el nivel superior del mercado profesional se encuentra la cámara de 10 x 12, llamada así porque usa película en hojas de 10 x 12 cm. A pesar de su elevado precio, el diseño de la cámara de gran formato ha cambiado muy poco en los últimos cincuenta años. Básicamente, consiste en un objetivo de gran calidad colocado sobre un montante estándar en forma de U, un juego de fuelles extensibles y un chasis de película situado en el respaldo. Todos los controles de ajuste variable, como la abertura y la velocidad, están situados en el objetivo, conjuntamente con el obturador de armado manual. Este tipo de cámara tiene todavía una gran demanda, ya que el objetivo y la película pueden desplazarse independientemente para controlar la forma de los objetos, el enfoque y la profundidad de campo. La medición de la exposición se lleva a cabo con un fotómetro externo, de luz ambiente o de flash. Con la excepción de los motivos arquitectónicos, estas cámaras están diseñadas para el estudio. A diferencia de los respaldos para película en rollo, los de gran formato tienen una única forma, tamaño y diseño.

Respaldo digital de escáner ⊡1

El respaldo digital de escáner está diseñado con el mismo tamaño que el chasis de película de 10 x 12 y se inserta en la cámara de la misma forma. Del mismo modo que con un escáner plano, el respaldo de escáner tiene un captador CCD lineal en vez de área. El CCD se desplaza lentamente registrando la luz a su paso. Se requiere suministro eléctrico, además de un dispositivo de memoria externo, ya que los datos llegan a ocupar hasta 550 MB.

1.1

Véase también Conexión al ordenador *págs. 36-37 /* Gestión de datos *págs. 84-85 /* Interfaz del escáner plano *págs. 124-125 /*

El respaldo de escáner Phase One se acopla a cámaras estándar de gran formato.

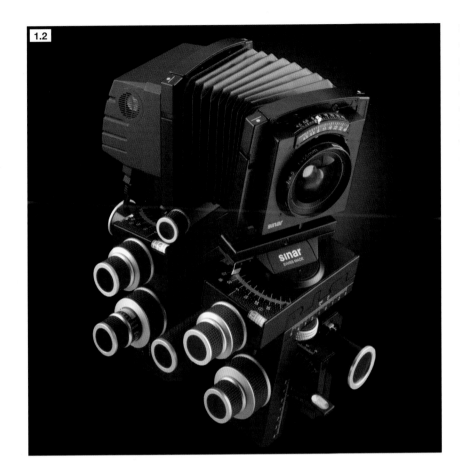

1.2

Una alternativa al respaldo de escáner es el de área o matriz, como este Sinar. Este tipo de captador digital ofrece resultados de gran calidad, aunque con un incremento de longitud focal debido a su menor superficie respecto al fotograma de película.

Especificaciones

El software de la mayoría de los respaldos de escáner incluye controles muy precisos para la gestión del color, la elección de varios tamaños de archivos, formatos y profundidad de color. Muchos dispositivos registran la imagen con una profundidad de color de 14 bits por canal RGB. La conexión al ordenador tiene lugar por medio de puertos SCSI II o FireWire. Como todos los captadores digitales, el respaldo de escáner es más pequeño que la película de formato 10 x 12, por lo que la focal de los objetivos es mayor de lo normal. Para la mayoría de los trabajos esto no supone inconveniente alguno. A diferencia de la película convencional, tiene una gama dinámica excepcional y registra detalles hasta 11 puntos de diafragma.

Utilización

Los objetos en movimiento o que no se mantienen estáticos durante mucho tiempo no pueden registrarse porque el captador de escáner sólo consigue resultados nítidos de sujetos estáticos. Este dispositivo únicamente puede trabajar con luz continua (el flash es incompatible). El tipo de iluminación puede variar desde focos de tungsteno —calientes e incómodos— hasta un banco de fluorescentes corregidos para luz diurna. El tiempo de registro varía según el tamaño de la imagen elegida, pero puede durar hasta varios minutos a la resolución más alta. Cuando se usa un cable SCSI II para la transferencia de datos de la cámara al ordenador, rara vez puede emplearse el respaldo a más de 5 m de distancia.

Videocámaras digitales

En los próximos años, se verá una convergencia entre la tecnología utilizada en cámaras digitales de gama media y en videocámaras digitales.

Diseñada para un mercado totalmente distinto, la videocámara digital también puede registrar imágenes estáticas. La gama de videocámaras disponible se divide en varias plataformas, medios de registro y niveles de resolución. En los dos últimos años, la videocámara digital se ha convertido en la herramienta dominante, con lo que ha reemplazado a las videocámaras convencionales (VHS, Video Home System, y SVHS, Superior Video Home System). Las videocámaras graban directamente sobre cintas de vídeo digital (DV), y los mejores modelos consiguen una calidad próxima a la de la televisión. Las videocámaras registran una secuencia de imágenes cada segundo —hasta 25 en la mayoría de ellas—. Los fotogramas individuales no tienen por qué tener una gran resolución, ya que aparecen en rápida sucesión durante la reproducción. Esta gran diferencia entre la imagen estática y la dinámica explica por qué los fotogramas de una película de vídeo tienen una calidad tan baja.

Registro de imágenes estáticas

Las videocámaras se clasifican de acuerdo con el tamaño de su captador. Un CCD típico puede generar imágenes estáticas de entre 0,8 y 1,3 megapíxeles. Además de la cinta mini DV de alta capacidad, muchas cámaras también tienen una tarjeta para guardar únicamente imágenes estáticas. Las más habituales son Memory Stick (en cámaras Sony) y tarjetas SD (Secure Digital), y la menos frecuente, MultiMedia. Todas pueden conectarse a un PC mediante cables estándar USB o FireWire, o a través de lectores de tarjetas de memoria. Durante una grabación normal, pueden registrarse imágenes estáticas. Las mejores videocámaras tienen un obturador mecánico para evitar imágenes borrosas. La calidad de las fotografías, en formato JPEG, es razonablemente buena. El usuario debería elegir una cámara que ofreciese varios niveles de compresión JPEG,

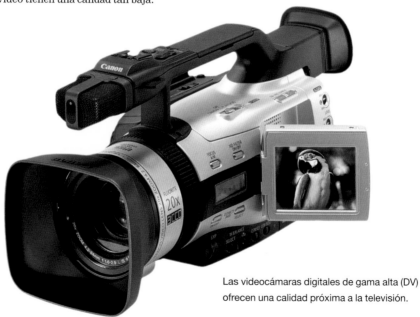

Las videocámaras digitales de gama alta (DV) ofrecen una calidad próxima a la televisión.

porque una rutina fija puede no ser adecuada para imágenes muy detalladas. Es necesario sujetar muy bien la videocámara cuando se hacen fotografías estáticas, ya que no tiene la misma ergonomía que las cámaras de fotografía. Las videocámaras tienen una gama de distancias focales mucho más amplia, potenciada por la función de zoom digital. Sin embargo, la calidad de la imagen se resiente, por lo que no deben esperarse resultados de gran nitidez.

Véase también Tarjetas de memoria *págs. 34-45* / Compresión *págs. 88-89* / Guardar archivos de imagen *págs. 90-91*/ Conexiones y puertos *págs. 104-105* /

Utilización

Actualmente, con imágenes de menos de 1 megapíxel, la calidad de las copias es baja si supera los 10 x 15 cm. Pero a medida que aumenten las prestaciones de las videocámaras, también lo hará la calidad de imagen. Las tomas estáticas son ideales para la web y el uso en pantalla, e incluso su aspecto mejora cuando se reducen las dimensiones de la imagen para adecuarla a un sitio web. También resultan adecuadas para catalogar colecciones o gamas de productos. Guardadas en formato JPEG, las imágenes estáticas pueden mejorarse en Photoshop o en cualquier otro programa de tratamiento de imagen. Las videocámaras son mejores que las cámaras fotográficas con opción de vídeo, ya que las películas de vídeo de alta calidad pueden comprimirse, tanto en datos como en dimensiones, para adaptarlas a Internet o Intranet.

Las videocámaras DV compactas están enfocadas a un uso familiar.

Tarjetas de memoria

Existen diferentes medios que se utilizan para guardar datos digitales, todos ellos con sus ventajas y limitaciones.

Comprar una cámara

La mayoría de las cámaras incluye de serie al menos una tarjeta de memoria, pero ésta suele ser de baja capacidad (entre 8 y 16 MB). Una tarjeta adicional de mayor capacidad es parte esencial del equipo de cualquier fotógrafo, y gracias a la constante bajada de precios este accesorio está al alcance de todo el mundo. Las tarjetas adicionales ofrecen al usuario la posibilidad de hacer fotografías de forma continuada sin tener que volver a casa. Las tarjetas pueden ser vulnerables cuando se sacan de la cámara, por lo que sólo deberían transportarse en recipientes antiestáticos específicos.

SmartMedia 1

Las tarjetas SmartMedia, utilizadas en cámaras Fuji, Ricoh y Olympus, se parecen a una galleta de color negro sin una esquina. Son más pequeñas y menos robustas que las tarjetas CompactFlash y su capacidad no supera los 128 MB. Tienen un área de contacto para su conexión con la cámara, pero los modelos antiguos no son compatibles con los actuales. Las mejores marcas son Fuji y Samsung.

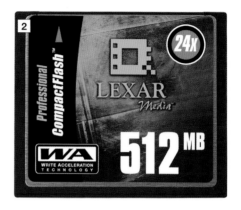

CompactFlash 2

Las tarjetas CompactFlash son más grandes y tienen mayor grosor que las SmartMedia. Utilizadas en cámaras digitales Nikon, Kodak y Epson, dominan firmemente el mercado. Las tarjetas CompactFlash, de forma cuadrada, presentan 50 conexiones hembra en un extremo que se deslizan fácilmente en la ranura de la cámara. Su capacidad llega hasta 512 MB, y, recientemente, han aparecido tarjetas con diferentes velocidades de lectura y grabación de datos. Igual que una grabadora de CD, estas tarjetas de última generación pueden adquirirse con velocidades de 4x, 16x y 24x. En esencia, un factor más alto permite al usuario registrar y grabar imágenes a mayor velocidad. Las mejores marcas son Lexar y Kensington.

IBM Microdrive 3

Es la tarjeta con más capacidad, disponible en versiones de 340 MB, 512 MB y 1 Gb. A diferencia de las tarjetas CompactFlash y SmartMedia, que no tienen componentes internos móviles, la Microdrive es esencialmente un disco duro pequeño. Los Microdrive comparten los 50 pins de las tarjetas CompactFlash, pero necesitan

una ranura más ancha debido a su mayor espesor. No todas las cámaras compatibilizan ambos tipos de tarjeta.

Memory Stick

Sólo la utilizan las cámaras de fotografía y de vídeo Sony. Memory Stick tiene una forma totalmente distinta a la de otras tarjetas, pero funciona del mismo modo. Resulta útil para guardar imágenes estáticas de baja resolución registradas con videocámaras, y también puede encontrarse en la gama Sony de cámaras fotográficas. Si no es posible la transferencia directa de la cámara al ordenador, se necesitará un lector compatible.

Disco duro PCMCIA

Técnicamente, es el medio de mayor capacidad y el estándar en las primeras cámaras digitales profesionales. De hecho, la tarjeta PCMCIA es un disco duro en miniatura con versiones de entre 240 MB y 5 Gb de memoria. Estas tarjetas se insertan en un ordenador portátil con ranura PCMCIA o en un lector específico.

Mini CD-R

Es un formato revolucionario que escribe datos de imagen directamente en CD grabables (CD-R). Sólo unas pocas cámaras de gama alta emplean esta tecnología, utilizada por fotógrafos forenses y policías para registrar imágenes digitales que pueden usarse como prueba, pues los discos sólo pueden grabarse una vez, y es imposible alterar o borrar los datos.

Disquete de 3,5 pulgadas

Utilizado en las cámaras Sony Mavica, el disquete es un método práctico y eficaz para manejar datos de imagen. La desventaja más obvia es su reducida capacidad y su velocidad de transferencia.

Errores de disco

Aunque están diseñadas para usarse en repetidas ocasiones, las tarjetas de memoria pueden fallar. Reformatear la tarjeta en la cámara es parte de la rutina de mantenimiento. Como precaución, el borrado de imágenes no debería llevarse a cabo en lectores de otras marcas. Si accidentalmente se pierden datos, puede usarse un software específico de recuperación.

Véase también Anatomía de la cámara digital *págs. 10-11* / Manejo de la cámara *págs. 62-63* / ¿Qué es una imagen digital? *págs. 72-73* / Registro, almacenamiento y transferencia *págs. 74-75* /

Conexión al ordenador

Antes de invertir dinero en una cámara es esencial comprobar su compatibilidad con el ordenador.

Instalación y detección de problemas

Un ordenador moderno, ya sea Apple o PC, tiene como mínimo un puerto USB para conectar una cámara digital. Lo malo es cuando se trata de conectar una cámara nueva a un ordenador antiguo. La mayoría de los ordenadores antiguos no incorporan puertos USB, sino en serie o en paralelo, incompatibles y mucho más lentos. Si el ordenador tiene una ranura PCI (Peripheral Component Interconnect) vacía, entonces la opción más sencilla y económica es instalar una tarjeta interna USB —una tarea no más complicada que instalar una toma eléctrica en casa. Antes de comprar una cámara, resulta aconsejable descargar las especificaciones del sitio web del fabricante y estudiar los requerimientos de hardware y software.

La mayoría de las cámaras se conecta al hardware del ordenador a través del software TWAIN (Toolkit Without An Interesting Name). TWAIN es como un software de adaptación que permite la comunicación entre varios equipos de hardware y un software compatible. Otro problema típico ocurre cuando el software de conexión de la cámara no soporta el sistema operativo (antiguo) del ordenador, como Windows 95 y Mac OS 8.5. Las actualizaciones de este tipo de software están disponibles de manera gratuita en el sitio web del fabricante. Con sistemas operativos de empresa, como Windows NT, la conexión USB no funciona. Una vez instalado en el ordenador, el software de la cámara se inicia tan pronto como se conecta la cámara.

Software de navegación

1

La mayoría de las cámaras se adquiere con un software de navegación que presenta las imágenes en formato miniatura, lo que permite al usuario decidir qué imágenes descargar. No es imprescindible usar un software de navegación, ya que la edición de imagen puede hacerse con un programa específico más sofisticado. Una vez conectada la cámara al ordenador, tanto ésta como el lector externo de tarjetas aparecen en forma de iconos en el escritorio. El contenido puede copiarse en el disco duro sin necesidad de usar el navegador. Los sistemas operativos más recientes, como Apple OSX, ofrecen un navegador incorporado que actúa de interfaz cuando se visionan las carpetas con imágenes.

Interfaz del navegador Nikon View.

Véase también Tarjetas de memoria págs. 34-35 / Ordenadores págs. 96-97 / Conexiones y puertos págs. 104-105 / Periféricos págs. 106-107 /

Velocidad de descarga　2

La velocidad de transferencia de datos puede
ser un factor muy importante cuando se cargan
imágenes en el ordenador. Con los sistemas de puerto
en serie, transferir el contenido de una tarjeta de
32 MB puede llevar hasta media hora. No es fácil
establecer comparaciones precisas entre diferentes
tipos de conectores, pero como regla general el
más rápido es el sistema FireWire, seguido de USB y
SCSI. Los conectores en serie son mucho más lentos,
y en la cola se sitúan los convertidores FlashPath para
disquetes. La transferencia sin cable con tecnología
Bluetooth también sacrifica velocidad por comodidad.

El cable Lexar Jumpshot es un sistema muy simple
para transferir datos de una tarjeta CompactFlash.

Lector de tarjetas de formato múltiple　3

Un buen accesorio para añadir al ordenador es un lector
de tarjetas de formato múltiple. Los mejores modelos
aceptan todas las variantes de tarjetas SmartMedia,
CompactFlash e IBM Microdrive, y pueden dejarse
conectados al ordenador para un uso continuado.
La mayoría de los lectores de tarjetas con conexión
USB toma la energía del puerto USB del ordenador,
por lo que no es necesario un cable AC adicional
ni gastar la batería de la cámara durante la descarga.
Con un lector de tarjetas se solucionan de forma sencilla
las incompatibilidades entre cámara y ordenador.

Módulo de acoplamiento

Un invento excelente es el módulo de acoplamiento,
que proporciona a la cámara digital una conexión
permanente al ordenador y un suministro de energía
para recargar la batería. El módulo de acoplamiento
evita la necesidad de conectar pequeñas tomas USB
en diminutos puertos. Resulta ideal para usuarios
que quieren aprovechar al máximo los beneficios
de la tecnología.

2 Hacer mejores fotografías

Exposición y medición

La exposición correcta es la combinación adecuada de abertura de diafragma y velocidad de obturación, y determina la calidad de la imagen.

A pesar de todas las herramientas incluidas en los programas de tratamiento de imagen, no hay sustituto para una exposición correcta. Ésta conlleva un equilibrio entre luces y sombras con detalle. Un exceso o un defecto de luz incide en el detalle de la imagen y la reproducción del color y el tono.

Toma sin ajustes.

Toma con +1 punto de sobreexposición.

Sistemas de medición 1

Todas las cámaras digitales tienen fotómetro incorporado, que se utiliza para regular la exposición automática y, en cámaras más avanzadas, además presenta la lectura de la exposición manual en el visor. Los fotómetros sólo responden a los valores más brillantes del motivo —según su tamaño, forma o color— y, por tanto, pueden fallar en su lectura. La exposición puede ser errónea cuando el fotógrafo cree que el fotómetro sabe cuál es el elemento más importante de la escena, algo que no puede saber. Incluso una lámpara que ocupa parte del encuadre influye en la medición del fotómetro. Los buenos fotógrafos siempre tienen en cuenta las áreas de luz intensa presentes en la composición.

Tres sistemas habituales de medición (de izquierda a derecha): ponderado al centro, matricial y puntual.

Sobreexposición 2

Un exceso de luz da a la imagen un aspecto pálido y sin contraste, con áreas quemadas irrecuperables con trucos de software. Aunque la sobreexposición es infrecuente en cámaras digitales ajustadas en modo automático, puede darse si se ajusta un valor ISO elevado (por ejemplo, ISO 800) en un día luminoso. La sobreexposición más común con cámaras compactas digitales se produce cuando se usa flash para iluminar un motivo próximo. El destello puede aclarar excesivamente las áreas de luces, con lo que se elimina toda traza de detalle. En modo totalmente manual, la sobreexposición sucede cuando se selecciona una velocidad de obturación muy baja o una abertura muy grande.

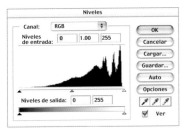

Las imágenes sobreexpuestas quedan demasiado claras y muestran picos en las luces del histograma.

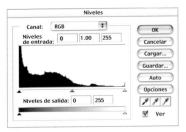

Las imágenes subexpuestas quedan oscuras y empastadas, con la mayoría de los píxeles situados en la zona de sombras del histograma.

Subexposición 3

La subexposición sucede cuando el sensor recibe menos luz de la necesaria y registra una imagen oscura con colores y tonos apagados. Estas imágenes pueden rescatarse mediante software, pero una corrección excesiva puede provocar la aparición aleatoria de píxeles de colores y un deterioro general de la calidad. La subexposición suele ocurrir cuando se fotografía con una iluminación tenue en modo de exposición automática, porque la gama de velocidades puede no extenderse más allá de unos pocos segundos. Las fotografías hechas con flash pueden quedar subexpuestas si el motivo está a más de 5 m de distancia, ya que el destello de luz es demasiado débil para iluminar objetos distantes.

Compensación de la exposición

La mayoría de las cámaras compactas digitales de gama alta y todas las SLR cuentan con un control adicional para compensar la exposición. Identificado con el símbolo +/−, puede usarse para corregir situaciones de iluminación que de otro modo engañarían al fotómetro.

Funciona permitiendo que llegue más o menos luz al captador. El ajuste + incrementa la exposición (por ejemplo, +0,3 EV) y el ajuste – la reduce (por ejemplo, 0,6 EV). Un número completo representa una diferencia de un punto de abertura o velocidad.

Bracketing

Un buen sistema para afrontar situaciones complicadas consiste en fotografiar un mismo motivo variando el valor de exposición en cada toma. El *bracketing* (u horquillado) es, en realidad, un seguro contra posibles fallos. La mayoría de las situaciones quedan cubiertas con una gama de cinco exposiciones: dos por encima del valor medido y dos por debajo. Como punto de partida, se podría seguir la siguiente fórmula: normal (sin corrección); +0,6; +1,0; –0,6; –1,0.

Véase también Funciones de la cámara *págs. 16-17* /
Abertura y profundidad de campo *págs. 42-43* /
Obturador y movimiento *págs. 44-45* /
Registro, almacenamiento y transferencia *págs. 74-75* /

Abertura y profundidad de campo

La abertura es el orificio circular ubicado en el interior del objetivo que controla la cantidad de luz que llega al captador. Se usa principalmente para ajustar la exposición de acuerdo con el nivel de iluminación, pero también puede tener un efecto creativo.

Para poder fotografiar en diferentes condiciones de iluminación, los objetivos incorporan un diafragma que regula la abertura efectiva. Esta abertura se mide según una escala internacional: f/2.8, f/4, f/5.6, f/8, f/11, f/16, f/22. En este ejemplo, a f/2.8, el diafragma está totalmente abierto y deja pasar la máxima cantidad posible de luz. A f/22 el diafragma tiene un diámetro mínimo y deja pasar la menor cantidad posible de luz. En general, cuando los niveles de iluminación son bajos se debe seleccionar una abertura grande, y, cuando la iluminación es muy intensa, una abertura pequeña.

La abertura se suele controlar mediante dos botones situados en el respaldo de la cámara, pero sólo cuando se selecciona el modo manual o de prioridad de abertura. En otros modos, como programa o prioridad de velocidad, la cámara ajusta automáticamente el valor de abertura para lograr una exposición correcta. La mayoría de las cámaras compactas de gama baja sólo tiene una serie reducida de aberturas, como f/4 y f/11, mientras que las SLR cuentan con la gama completa.

Abertura y niveles de iluminación

El diafragma está fabricado con precisión para dejar pasar la cantidad exacta de luz. Si se cierra un punto (por ejemplo, de f/4 a f/5.6) pasa la mitad de luz, y si se abre un punto (por ejemplo, de f/5.6 a f/4) pasa el doble de luz. Un punto de diafragma corresponde exactamente a un punto en la escala de velocidades, en la que el tiempo que permanece abierto el obturador también se duplica o divide por dos.

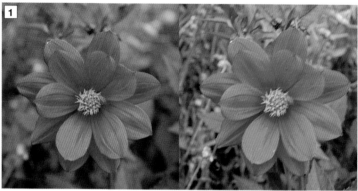

Profundidad de campo

Profundidad de campo es un término que indica la zona de suficiente nitidez por delante y por detrás del plano de enfoque. La profundidad de campo depende de dos factores: el valor de abertura seleccionado y la distancia de la cámara al motivo. Los diafragmas cerrados, como f/22, crean una profundidad de campo mayor que los diafragmas abiertos, como f/2.8.

Profundidad de campo reducida

Este efecto se usa para emborronar el detalle del fondo y dar mayor énfasis al motivo principal. Se consigue ajustando un diafragma abierto, como f/2.8 o f/4, y cerrando el encuadre del motivo. Los fotógrafos de deporte y naturaleza usan esta técnica para centrar la atención en el motivo.

Gran profundidad de campo

Se consigue ajustando diafragmas cerrados, como f/16 o f/22. Es útil cuando se quiere registrar con nitidez toda la escena, desde el primer plano hasta el fondo. Esta técnica la emplean, principalmente, los fotógrafos de arquitectura y de paisaje.

A distancias próximas (inferior), una profundidad de campo reducida puede hacernos partícipes de la imagen. A distancias mayores (izquierda), una profundidad de campo reducida sirve para emborronar el detalle del fondo.

Motivo fotográfico

Además de modificar la profundidad de campo, la abertura también determina el registro del detalle. Un objetivo ofrece la máxima resolución cuando se ajusta un diafragma intermedio. Por ejemplo, un objetivo cuya escala de diafragmas va de f/2.8 a f/22 ofrece una máxima calidad de imagen a f/8.

Véase también Exposición y medición *págs. 40-41* / Obturador y movimiento *págs. 44-45* /Luz natural *págs. 50-51* / Registro, almacenamiento y transferencia *págs. 74-75* /

Obturador y movimiento

Al igual que los valores de abertura, el obturador forma parte del proceso de exposición, pero también puede crear bellos efectos visuales.

Disparador

El disparador es el botón que se aprieta cuando se quiere hacer una fotografía. Su función consiste en abrir el obturador y ajustar el diafragma a la abertura seleccionada. Las cámaras digitales tienen obturadores electrónicos que no producen el mismo sonido que los obturadores mecánicos de las cámaras de película.

Función del obturador

El obturador controla el tiempo que el captador está expuesto a la luz. Las velocidades de obturación se miden sobre una escala estándar en fracciones de segundo, en vez de usar valores decimales. La numeración va del siguiente modo: $1/_{1.000}$, $1/_{500}$, $1/_{250}$, $1/_{125}$, $1/_{60}$, $1/_{30}$, $1/_{15}$, $1/_8$, $1/_4$, $1/_2$ y 1. A $1/_{1.000}$ de segundo, el extremo superior de la escala, el obturador permanece abierto durante muy poco tiempo, mientras que a 1/2 segundo, el obturador permanece abierto durante más tiempo. Igual que en la escala de aberturas, una variación de un punto dobla o divide por dos el valor.

Trepidación de la cámara [1]

Cuando una fotografía sale borrosa sin querer, la causa suele ser el movimiento de la cámara durante la exposición. Esto sucede cuando se selecciona una velocidad de obturación lenta y se sujeta la cámara a pulso. Incluso un ligero temblor puede reducir de forma notable la nitidez de la imagen. Por lo general, este problema es más frecuente cuando se usan teleobjetivos o cuando el nivel de iluminación es bajo. Ajustar una velocidad de $1/_{125}$ de segundo o más rápida solventa el problema. Si no se pueden usar velocidades rápidas, un trípode es la mejor solución. Con teleobjetivos, es necesario usar velocidades de, como mínimo, $1/_{250}$ de segundo.

1.1

1.2

Un exceso de movimiento puede dar lugar a imágenes creativas.

Velocidades lentas 2

Para crear intencionadamente imágenes borrosas hay que seleccionar una velocidad lenta. El movimiento puede usarse para dar sensación de actividad y acción. Los sujetos en movimiento, por ejemplo gente que camina, deberían fotografiarse lateralmente para enfatizar su dinamismo. Se puede experimentar con distintas velocidades de obturación desde 1/2 hasta 1/8 de segundo. La borrosidad también se puede conseguir moviendo la cámara durante la exposición. Las mejores cámaras digitales permiten mantener abierto el obturador en posición B durante todo el tiempo que quiera el usuario. Con esta técnica, las luces brillantes en movimiento se registran en forma de líneas, mientras que los objetos estáticos quedan tal como son.

Velocidades rápidas 3

Para congelar el movimiento en escenas de acción, la velocidad de obturación es esencial. En deportes de salto y carreras suele bastar con $^1/_{250}$ de segundo. Velocidades de $^1/_{500}$ de segundo y superiores sólo son necesarias en deportes de motor. Como las velocidades rápidas exponen el captador durante un período de tiempo muy breve, es necesario ajustar un diafragma muy abierto

Véase también Exposición y medición *págs. 40-41* / Abertura y profundidad de campo *págs. 42-43* / Flash *págs. 52-53* / Registro, almacenamiento y transferencia *págs. 74-75* /

para compensar. Si la cantidad de luz es insuficiente para seleccionar velocidades rápidas, puede incrementarse el valor ISO, por ejemplo de 200 a 800.

Velocidad de sincronización del flash 4

Muchas cámaras digitales tienen un flash incorporado que funciona de forma totalmente automática. Si se usa un flash externo se tiene que seleccionar la velocidad correcta. Todas las cámaras tienen una velocidad máxima de sincronización, por ejemplo $^1/_{60}$ o $^1/_{125}$. Si se ajusta una velocidad mayor, la fotografía quedará parcialmente expuesta. Esto se debe a que, a velocidades por encima de la de sincronización, la cortinilla del obturador sólo revela una porción del sensor en su recorrido. A menos que el flash externo sea dedicado, la cámara tiene que usarse en modo completamente manual.

Objetivos y enfoque

El control de los objetivos es la clave para una fotografía creativa.

Ángulo de visión

El área del motivo que puede encuadrarse a través del visor o la pantalla LCD está determinada por la longitud focal del objetivo. La mayoría de las cámaras digitales incorpora un objetivo zoom, que tiene una longitud focal variable, por ejemplo, 35-105 mm. El extremo más corto de esta escala (35 mm) corresponde a la posición angular y capta un ángulo de imagen muy amplio. El extremo más largo (105 mm) corresponde a la posición tele y capta un ángulo de imagen estrecho.

Objetivos zoom 1

Un objetivo zoom ofrece al usuario la libertad de encuadrar el motivo desde distancias variables, lo que permite componer imágenes desde una posición fija. En la mayoría de los zoom, la posición angular tiene una abertura algo mayor que la posición tele. Los zoom macro son objetivos especiales que ofrecen la posibilidad de enfocar a distancias muy próximas.

Objetivos gran angular 2

Un objetivo zoom ofrece al usuario la libertad de encuadrar el motivo desde distancias variables, lo que permite componer imágenes desde una posición fija. En la mayoría de los zoom, la posición angular

tiene una abertura algo mayor que la posición tele. Los zoom macro son objetivos especiales que ofrecen la posibilidad de enfocar a distancias muy próximas.

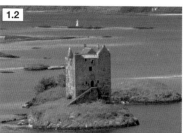
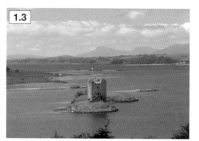

Estas tres imágenes muestran el efecto del zoom digital. **1.1**: zona media de la gama de zoom; **1.2**: posición tele; y **1.3** posición angular.

demasiado cerca, la imagen no quedará registrada con suficiente nitidez. Las compactas de gama alta y todas las SLR tienen la opción de enfoque manual para proporcionar una mayor creatividad al usuario. El sistema autofoco es incapaz de discriminar áreas de bajo contraste, por lo que es posible que el objetivo se mueva hacia delante y hacia atrás intentando enfocar. Este problema puede solucionarse dirigiendo la cámara hacia un borde del motivo (mayor contraste).

El autofoco falla fácilmente cuando el motivo está descentrado.

Teleobjetivos \quad 3

Un teleobjetivo es útil para acercar objetos distantes, y resulta muy adecuado en fotografía de viaje. También se utiliza en retrato debido a la reducida distorsión que provoca. Cuando el zoom se ajusta en posición tele es muy importante sujetar la cámara con firmeza o usar un trípode, a fin de evitar fotografías trepidadas.

Autofoco \quad 4

Las cámaras digitales enfocan automáticamente para evitar errores humanos. En el centro del visor hay un círculo que delimita el área de acción del sistema autofoco, que debe situarse sobre el motivo principal. Tras apretar ligeramente el disparador se activa el autofoco y, en algunas cámaras, se enciende una luz verde de confirmación. Todos los objetivos tienen una distancia mínima de enfoque. Si el motivo está

Problemas del autofoco \quad 5

Un problema muy común sucede cuando el motivo está descentrado y la cámara enfoca por error otro objeto que se encuentra a mayor o menor distancia. La mayoría de las cámaras permite bloquear el enfoque para evitar este problema. Basta con apretar ligeramente el disparador, o pulsar un botón específico de bloqueo AF, y recomponer el encuadre.

Véase **también** Patrones de líneas y formas *págs. 48-49 /* Composición *págs. 54-55 /* Encuadrar en el visor *págs. 66-67 /* Control de la perspectiva *págs. 68-69 /*

Patrones de líneas y formas

Un patrón repetitivo ofrece al fotógrafo la oportunidad de crear un laberinto visual donde las formas y los colores compiten entre sí.

Fotografiar líneas y formas 1

Las líneas o las formas de multitud de motivos se pueden componer para crear interesantes estudios abstractos. Estos detalles pueden ser un complemento muy útil, y ayudan a establecer la historia de un ambiente.

Punto de vista 2

Los dibujos de líneas y formas son generalmente planos y se aprecian mejor cuando se miran desde arriba. Por tanto, la posición del fotógrafo determina, en gran medida, el éxito de las imágenes. Agacharse o situarse muy por encima del motivo ayuda a crear composiciones planas con predominio del primer plano. Pueden ajustarse diferentes longitudes focales para exagerar el patrón de líneas y formas: con un gran angular la perspectiva se estira y las formas se distorsionan; en cambio, con un teleobjetivo las formas se registran con fidelidad y se reduce la profundidad espacial.

Macro

3

En fotografía macro siempre es mejor usar trípode, ya que los niveles de iluminación son, generalmente, bajos y la trepidación de la cámara es problemática. Una posición fija permite experimentar con varias composiciones y lograr diferencias significativas realizando pequeños cambios. El problema habitual de la fotografía macro es la falta de profundidad de campo, que queda reducida a unos pocos centímetros. Incluso si se cierra a f/22, el aumento de profundidad de campo es poco significativo. En el extremo opuesto de la escala de diafragmas, una abertura amplia sólo produce una profundidad de campo de unos pocos milímetros. Los mejores resultados se consiguen cuando se enfoca a un tercio de la distancia entre los dos planos que deben quedar nítidos. Las mejores cámaras SLR tienen un botón para previsualizar la profundidad de campo. Para la mayoría de usuarios, la pantalla LCD desempeña exactamente la misma función. En el exterior, el viento puede ser otro problema. A distancias tan próximas, si se usan diafragmas cerrados, la velocidad de obturación se tiene que reducir para compensar. Como consecuencia, cualquier movimiento, por muy pequeño que sea, dará lugar a una imagen borrosa. La solución práctica a este problema consiste en construir una pantalla para parar el viento.

Dibujos de la naturaleza

4

Las tomas macro de motivos naturales pueden ser tan fascinantes como un nuevo mundo por descubrir. Especímenes tropicales de intrincada estructura o delicadas y efímeras flores son motivos intrigantes y de gran interés para el fotógrafo. Las plantas pueden tener un diseño arquitectónico con complicadas estructuras interrelacionadas, o también pueden formar parte de un diseño general más complejo. Siempre que sea posible, el fotógrafo puede arreglar ligeramente situaciones imperfectas para la cámara.

***Véase* también** Objetivos y enfoque *págs. 46-47* / Composición *págs. 54-55* / Formas *págs. 56-57* / Elementos gráficos *págs. 64-65* /

Luz natural

Es una herramienta gratuita y muy creativa. El control experto de la luz natural diferencia al fotógrafo profesional del aficionado.

Luz natural y reproducción del color 1

La luz natural es muy variable, tanto en color como en brillo. Cuando se hacen fotografías a primera hora de la mañana, la luz tiene una dominante azulada, por lo que las imágenes adquieren una tonalidad fría. A mediodía, con el sol en el cenit, el color es más neutro, aunque la iluminación suele ser dura, y por la tarde la luz se vuelve rojiza y cálida. La función de ajuste automático del blanco trata de corregir estas diferencias, pero vale la pena entender el comportamiento de la luz y experimentar con diferentes ajustes. La luz natural también puede verse afectada por el entorno del motivo. Por ejemplo, la luz reflejada en una pared pintada con colores vivos o la que deja pasar un material traslúcido como el vidrio. El dosel de un bosque puede crear una dominante verdosa poco agradable en fotografía de retrato. Las dominantes de color pueden eliminarse fácilmente en un programa de tratamiento de imagen usando la función de equilibrio de color.

Luz natural y retrato 2

La luz natural es muy adecuada para la fotografía de retrato, pero en exteriores puede ser difícil de controlar.

Los retratos pueden hacerse en un interior con luz natural, fácilmente modificable con un reflector. El sujeto debe sentarse cerca de una ventana y la imagen tiene que encuadrarse de manera que la ventana quede excluida del encuadre. La luz de la ventana se puede hacer rebotar y equilibrar colocando una hoja de periódico junto al lado oscuro del sujeto, pero fuera del encuadre. Este reflector casero suaviza las sombras y crea un ambiente más favorecedor. Se debe desconectar el flash y ajustar un diafragma abierto, como f/4, para desenfocar el fondo. Si la luz es demasiado brillante, puede suavizarse o difuminarse colocando una hoja de papel vegetal sobre la ventana. Este efecto crea una iluminación más suave, con sombras menos profundas en la cara del modelo.

Fotografía en verano

Las largas horas de luz hacen de los meses de verano la época ideal para el fotógrafo. Pero hay unas cuantas cosas que se deben tener en cuenta. En ciertas situaciones, los fotómetros pueden mostrar mediciones erróneas, lo que conduce a imágenes más oscuras de lo esperado. Las superficies claras

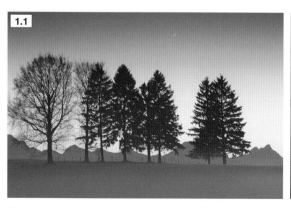

1.1 El color de las primeras horas del día es débil pero muy efectista.

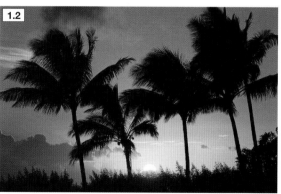

1.2 El color de la tarde es más cálido y vivo.

2

La luz natural es perfecta para la fotografía de retrato.

y reflectantes, como el agua, los metales y el vidrio, producen puntos brillantes que pueden inducir errores en los sistemas de medición. Con el fin de evitar este problema, pueden excluirse las áreas más brillantes, bloquear la medición y recomponer la escena.

La luz directa del sol también puede causar un exceso de contraste, con sombras profundas y luces excesivamente claras. Este problema puede solucionarse usando un flash para motivos pequeños o bien esperando a que el día se nuble.

Fotografía en invierno **3**

La luz del invierno puede ser muy favorecedora, aunque ofrece al fotógrafo una serie de dificultades técnicas que debe solucionar. Con mucha menos luz, la fotografía

Véase también Funciones de la cámara *págs. 14-17 /* Abertura y profundidad de campo *págs. 42-43 /* Flash *págs. 52-53 /*

en exteriores resulta casi imposible después de las 17.00 horas, y las bajas temperaturas pueden hacer que las baterías se agoten antes. Aun así, la luz es muy fotogénica, pues incide con un ángulo muy bajo y proyecta sombras suaves y alargadas. Los paisajes carecen de colores vivos, pero la luz natural recoge la textura y el detalle.

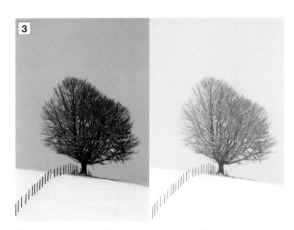

3

Estas escenas necesitan una sobreexposición.

Flash

El flash incorporado es una herramienta muy útil —y no sólo para escenas con poca luz.

L a mayoría de las cámaras digitales tiene flash incorporado que puede activarse en diferentes circunstancias. En interiores con poca luz, el flash añade un breve destello que elimina el efecto de la luz ambiente, lo que da lugar a imágenes planas y sin atmósfera. Sin embargo, en exteriores, al sumarse a la luz ambiente, el flash de relleno consigue aumentar la saturación cromática de los objetos situados en el primer plano.

Funcionamiento del flash 1

Los flashes normalmente son autorregulables, pues cortan el destello cuando la luz reflejada incide sobre el sensor de la cámara. En la mayoría de las situaciones, el flash funciona perfectamente siempre que no haya obstáculos entre la cámara y el motivo. En cambio, falla cuando la luz incide sobre un objeto más próximo que el motivo, con independencia de su tamaño y posición. El resultado típico puede ser un motivo más oscuro de lo esperado con un objeto «quemado» en el primer plano.

Evitar errores simples 2

Los dos problemas más habituales cuando se usa el flash son los ojos rojos y los reflejos especulares. El problema de los ojos rojos tiene lugar cuando el flash se usa en escenas con poca luz. El resultado es la aparición

El flash externo puede usarse para iluminar objetos a gran distancia.

Véase **también** Anatomía de la cámara digital *págs. 10-11 /* La cámara SLR digital *págs. 26-27 /* Luz natural *págs. 50-51 /*

El flash de relleno reduce la densidad de las áreas en sombra.

Errores con flash: presencia de un objeto en la trayectoria del haz de luz (izquierda) y los ojos rojos (derecha).

de un disco rojo en los ojos del modelo. Esto sucede porque el iris está dilatado para compensar la falta de luz, igual que el diafragma de un objetivo. El color rojo aparece cuando la luz del flash incide en la retina y vuelve en línea recta hacia la cámara. Este problema se soluciona fácilmente activando el sistema de reducción de ojos rojos —un breve destello previo que contrae el iris del modelo.

Reflejos especulares

Muy difíciles de predecir, los reflejos especulares aparecen cuando la luz del flash se refleja en una superficie brillante. Las ventanas del fondo, el vidrio de los marcos e incluso las gafas son objetos que hay que tener en cuenta. La mayoría de los problemas pueden evitarse colocando la cámara en ángulo oblicuo respecto al motivo. En una imagen digital, los reflejos especulares se ven como píxeles de color blanco puro, sin detalle alguno. La imagen puede arreglarse con el Tampón de clonar, que reemplaza los píxeles blancos con píxeles adyacentes.

Flash externo

Las mejores cámaras digitales tienen una toma para conectar un flash externo más potente. Las cámaras compactas de gama alta y las SLR también incorporan zapata para flash. Las cámaras SLR profesionales tienen un zócalo adicional (x-sync) para conectar flashes de estudio. Los flashes externos son mucho más versátiles y permiten al fotógrafo cambiar la dirección de la luz y modificar el contraste.

Consejos creativos 3

El flash incorporado suele proyectar una sombra profunda alrededor del motivo, que puede suavizarse colocando sobre el reflector un trozo de papel vegetal. Los fotógrafos profesionales usan un difusor de plástico o una tela sobre el reflector para suavizar las sombras y crear una iluminación de aspecto más natural.

3

El flash de relleno suaviza las sombras.

Composición

La composición es la habilidad del fotógrafo para organizar una escena: el fondo y el primer plano en una posición agradable a través del visor.

Posiciones prácticas

Con motivos inmóviles, como un paisaje, la composición está influenciada, esencialmente, por la posición del fotógrafo y por la elección del objetivo. Con motivos más flexibles, por ejemplo, personas, la composición también puede estar determinada por la habilidad organizativa y las directrices del fotógrafo.

Equilibrio y peso `1`

La experiencia sólo se adquiere con la práctica, después de hacer muchas fotografías, hasta que se desarrolla un entendimiento intuitivo del equilibrio visual. Cada

elemento en una composición rivaliza en atención por su forma, color, tamaño y posición. Las composiciones abigarradas dividen el interés en muchas áreas de la imagen y carecen de un mensaje claro. Los mejores resultados suelen conseguirse con pocos elementos. Los colores intensos y las texturas pueden dominar y restar importancia al motivo principal, igual que los fondos con mucha información. El «peso visual» describe el efecto de un color o un tono que atrae la atención hacia una dirección concreta. Si se usa con efectividad puede actuar como contrapeso del motivo central.

Simetría `2`

La composición más sencilla es la simétrica, en la que elementos de idéntico impacto visual se colocan a cada lado de un pliegue imaginario. Un buen punto de partida consite en colocar los elementos principales de una composición en el centro del encuadre hasta conseguir un equilibrio a lo largo del eje horizontal o vertical. Este tipo de recurso funciona bien con motivos arquitectónicos y paisajes.

Asimetría

La asimetría es, quizás, más difícil de definir debido
a la naturaleza esquiva del concepto. El éxito
de una composición reside en su falta de conformidad.
Las composiciones descentradas pueden funcionar si se
equilibran otras partes de la imagen. Una buena guía es
la «regla de los tercios», que consiste en dividir la imagen
en una cuadrícula de nueve secciones iguales e invisibles.
Esta teoría, utilizada por pintores en la historia del arte
occidental, sugiere que si los elementos se colocan en las
líneas o las intersecciones de la cuadrícula se consigue
un resultado visualmente agradable.

Organizar un grupo

Organizar un gran grupo de personas para hacer una
composición agradable puede ser muy complicado. El
primer objetivo es crear la forma del grupo. A menudo
el problema es que la forma de un sujeto no se adapta bien
al rectángulo del visor. No es necesario centrarse en todas
las partes de una persona. Es más importante fijarse
en las expresiones faciales que en los pies y el calzado.

Ayuda del software

Con un programa de tratamiento de imagen,
las fotografías pueden reencuadrarse para cambiar
su composición. Pero más útil, quizás, sea la posibilidad
de eliminar elementos discordantes con la herramienta
Tampón de clonar, pintando áreas de la imagen que
pasaron desapercibidas en el momento de la toma.

Véase **también** Objetivos y enfoque *págs. 46-47 /*
Encuadrar en el visor *págs. 66-67 /* Control de la perspectiva
págs. 68-69 /

Formas

Si se entrena la vista para observar formas en vez de gente, lugares o cosas, se puede descubrir un mundo abstracto que vale la pena registrar con la cámara.

La forma puede definirse como el borde que rodea un objeto. La técnica de captar formas constituye la base de muchas de las mejores fotografías. La forma está lejos de ser algo inamovible, y con el uso inteligente de la cámara y los objetivos puede manipularse hasta que la imagen del visor resulte atractiva. En exteriores, es casi imposible decidir cuál es el ángulo perfecto de la cámara, de tal manera que incluso los fotógrafos profesionales disparan unas cuantas fotografías para aumentar la probabilidad de éxito. Si una escena tiene diversas posibilidades, vale la pena tomar varias imágenes distintas, variando ligeramente el encuadre y la composición.

Cambiar el punto de toma 1

La mayoría de las fotografías se captan desde el mismo punto de toma —el de un adulto con una altura normal. Rara vez se piensa en cambiar de posición, excepto cuando se da un paso atrás para incluir todo el motivo en el visor. En este ejemplo, un punto de toma a ras de suelo ha distorsionado la forma de las columnas, lo que ha dado lugar a una fotografía que sugiere el tamaño monumental de la construcción.

Fondos lisos 2

Las formas complejas o sutiles son difíciles de separar visualmente de un fondo detallado. Si se cambia la posición de toma, el fotógrafo puede descartar fácilmente elementos molestos del fondo. Si no resulta posible moverse, un diafragma abierto, como f/2.8 o f/4, reduce el detalle aumentando el énfasis sobre el motivo principal de la escena. Si esto no se hace en el momento de captar la imagen, siempre es posible rectificar los fallos después, en un programa de tratamiento de imagen. Esta delicada forma natural resultaría mucho menos evocadora con un fondo detallado.

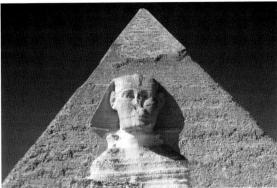

Pequeñas imperfecciones...

...pueden retocarse fácilmente con el tampón de clonar.

Siluetas 3

Un buen sistema para introducir un giro interesante
en escenas que se encuentran en condiciones difíciles
de iluminación es crear una silueta. Estas formas pueden
ser tan descriptivas como el motivo principal en detalle.
La luz natural a última hora del día es ideal, pero vale la
pena experimentar con distintos valores de exposición
para lograr un resultado perfecto. Para librarse
de cualquier traza de detalle, debe medirse la luz del
cielo, bloquear la medición y recomponer la imagen.
Es aconsejable fotografiar más variantes de lo normal.
Luego, los fotogramas descartados pueden eliminarse sin
problemas de la tarjeta de memoria para liberar espacio.

Contrastar formas 4

Al combinar una serie de elementos opuestos —blanco
y negro, curvas y rectas, suavidad y dureza— se puede
conseguir una imagen de gran impacto. Esta fotografía
digital resultaba algo decepcionante en color, pues
los andamios y la gente estropeaban las dos formas
dominantes. El problema se solucionó de forma muy
simple con el Tampón de clonar, lo que reforzó la
impresión visual del motivo. Cuando el color está
desaturado o no aporta nada a la imagen, puede
eliminarse para crear un efecto mucho más gráfico.
La mejor herramienta es el Mezclador de canales,
con el que se puede incrementar el contraste tonal.

Dirección de la vista 5

El fotógrafo puede dictar la forma en que se «lee»
una fotografía por medio de la reordenación de las
formas y las líneas en el encuadre antes de apretar
el disparador. Cuando se mira una fotografía, los
ojos siguen líneas y formas, de modo similar a cuando
se planea una ruta sobre un mapa de carreteras.
Las fotografías que captan la atención del espectador
se consideran mejores que la típica instantánea llena
de elementos. En este ejemplo, se puede ver una línea
limpia que conecta el primer plano con el fondo.

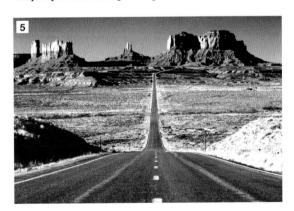

Véase también Patrones de líneas y formas *págs. 48-49* /
Composición *págs. 54-55* / Elementos gráficos *págs. 64-65* /
Encuadrar en el visor *págs. 66-67* /

Ver en color

En fotografía, una buena organización del color es como la decoración de una casa: ayuda a crear armonía y evita los contrastes excesivos.

Paletas de color

Como todas las manifestaciones artísticas, la fotografía puede hacer buen uso de las paletas de color establecidas, que se encuentran en todos los libros sobre pintura y diseño. Al agrupar colores armoniosos se da coherencia y énfasis a una imagen. La habilidad de un fotógrafo reside en saber reconocer estos colores y luego organizarlos con gusto. Buscar pequeñas islas de color en cualquier escena cotidiana exige paciencia y práctica, algo que sólo se consigue experimentando con diferentes composiciones.

Colores muy saturados 1

Adecuados para composiciones intensas y formas gráficas, los colores saturados tienen una pureza máxima. Una toma próxima o una forma abstracta con colores intensos puede ser un motivo por sí mismo. En este caso, debe fotografiarse desde diferentes puntos de

vista para asegurar un resultado perfecto. En exteriores, los colores más saturados se consiguen a mediodía con el cielo cubierto o con luz frontal por la mañana o por la tarde. En caso de que una imagen digital directa carezca de la saturación esperada, puede arreglarse fácilmente en Photoshop desplazando la corredera de saturación en el cuadro de diálogo Tono/Saturación. Sin embargo, una manipulación excesiva de la saturación cromática conduce a una visible posterización, en la que se pierde la sutileza original de los colores.

Colores desaturados 2

Una paleta de matices suaves es sutil y subjetiva. Los colores delicados atraen por el modo en que difieren

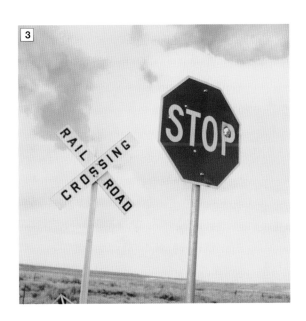

Combinaciones de colores

Los grandes trabajos son, a menudo, el resultado de romper todas las reglas establecidas en los manuales de arte y diseño. A veces, combinaciones de colores antagónicos resultan agradables por su singularidad. Los opuestos —viejo y nuevo, primario y secundario, natural y artificial— ofrecen combinaciones interesantes. Los colores también tienen significados culturales que varían enormemente. Al azul, por ejemplo, se le atribuyen cualidades de calma y meditación; el rojo transmite lo opuesto.

de la variedad cromática cotidiana. Evocan las estaciones y otras situaciones efímeras. Cuando mejor se ven es a primera hora de la mañana. Los efectos de una saturación baja pueden aplicarse a cualquier imagen en color. Basta con ajustar la corredera de saturación en el cuadro de diálogo Tono/Saturación de Photoshop. Los colores desaturados se reproducen muy bien sobre papeles artísticos con impresoras de inyección de tinta.

Paleta de color reducida [3]

Según la teoría universal «menos es más», una paleta de muy pocos colores puede resultar efectiva en composición. Dentro de sus propios límites, una paleta restringida ofrece un extraño toque de vida y puede dar a la fotografía una pincelada de exclusividad. Las imágenes con uno o pocos colores suelen usarse en la industria editorial para atraer la atención del lector.

Véase también Funciones de la cámara *págs. 14-15* /
Luz natural *págs. 50-51* / Ver en blanco y negro
págs. 60-61 /

Ver en blanco y negro

La fotografía en blanco y negro ha gozado siempre del favor de los fotógrafos creativos. En la era digital, ha mejorado significativamente.

Gracias a la posibilidad de modificar la imagen en el laboratorio, la fotografía en blanco y negro se considera más un arte que un proceso de captar imágenes. Aun así, el secreto sigue estando en la toma. El blanco y negro adquiere significado cuando apenas hay presencia de color o es necesario enfatizar texturas sutiles.

Ajustes

Con el amplio abanico de procesos de software disponible para convertir el color en blanco y negro, no tiene mucho sentido empezar con un original en blanco y negro. Así, se deberían evitar los modos Blanco y negro o Sepia y disparar siempre en color RGB.

Motivos

Muchas situaciones fotográficas no presentan una selección variada y rica de colores, por lo que a primera vista carecen de interés. Sin embargo, con una interpretación monocromática el color se reemplaza por una gama tonal mucho más intensa, y se crea un mejor efecto visual.

Contraste 1

En fotografía analógica, el contraste podría definirse como los diferentes tonos de gris que hay entre los extremos blanco y negro. Pero en fotografía digital a esta característica también se le llama «brillo». El brillo de los píxeles se puede oscurecer o aclarar de forma muy simple, lo que permite al usuario separar y enfatizar diferentes áreas de una imagen y crear un equilibrio visual totalmente distinto. A diferencia de la fotografía en color directa, en la que el margen de manipulación es muy restringido, la interpretación en blanco y negro puede ser muy individual. Además de corregir imágenes de bajo y alto contraste, las herramientas de software ofrecen al usuario la oportunidad de expresar sus propias ideas creativas mediante el producto final impreso.

Alto contraste 2

Cuando una imagen está compuesta de blancos y negros, con muy pocos tonos de gris, se dice que el contraste es muy grande. Los efectos de un contraste elevado,

Imagen plana y de bajo contraste.

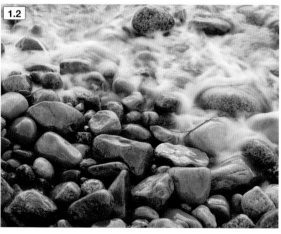

Con un mayor contraste se consigue un resultado mejor.

Imagen de alto contraste.

Imagen de bajo contraste.

idóneos para objetos de formas intensas, mejoran el aspecto de las líneas y los bordes. El resultado final es una imagen muy gráfica, de aspecto completamente distinto al modo en que se ve en la realidad. Como consecuencia del gran contraste, los detalles más finos presentes en las áreas de tonos medios desaparecen. Un contraste excesivo resulta difícil de imprimir.

Contraste normal

Con una mezcla adecuada de blanco, negro y una gama completa de grises en medio, las imágenes de contraste normal presentan una gradación suave y sin fisuras desde las luces hasta las sombras. En un programa de tratamiento de imagen, los controles como Niveles y Curvas son ideales para establecer los puntos negro y blanco de una imagen de bajo contraste.

Bajo contraste 3

Las imágenes de bajo contraste, sin negro ni blanco puros, están formadas por una gama de grises expandida. Pueden ser un recurso expresivo y de gran intensidad para interpretar un motivo. Con la suavidad asociada a fotografías de época, el efecto de bajo contraste funciona muy bien en retrato y bodegones de flores.

Virados

Cualquier imagen en blanco y negro puede mejorarse mediante las técnicas de virado —un proceso que añade un delicado matiz de color en toda la imagen. Adaptados de los viradores químicos de la fotografía convencional, los tonos sepia, selenio y cobre pueden añadir una pincelada de interés a cualquier trabajo.

Véase también Funciones de la cámara *págs. 16-17* / Ver en color *págs. 58-59* / Corrección del contraste con Niveles *págs. 178-179* / Contraste con Curvas *págs. 180-181* /

Manejo de la cámara

Además de conocer el uso de los controles creativos, el fotógrafo tiene que saber manejar adecuadamente la cámara.

Sujeción de la cámara

Si la cámara no se sujeta adecuadamente, ningún programa de edición podrá recuperar la imagen. Para el nuevo usuario es sorprendentemente fácil cometer fallos de principiante, como poner un dedo sobre el objetivo o mover la cámara durante la exposición debido a una mala postura. Las compactas digitales son pequeñas y ligeras, aunque pueden ser tan difíciles de sujetar como una voluminosa réflex profesional. Pocas cámaras compactas tienen un diseño ergonómico, y, por lo general, no ofrecen mucho sitio donde poner los dedos. Lo primero que hay que hacer es encontrar un lugar confortable para cada dedo. No es necesario sujetar perfectamente la cámara; el propósito principal es evitar que los dedos toquen el objetivo. Las compactas con visor directo no permiten ver la imagen directamente a través del objetivo, por lo que si un dedo está sobre la lente frontal puede pasar inadvertido. Si sujeta la cámara con una mano, el fotógrafo podrá usar la otra para agarrar la base y con ambos codos junto al cuerpo, disparar.

Uso del trípode 1

El trípode es una herramienta muy útil tanto para aficionados como para profesionales. Los hay de muchos tamaños y pesos —desde útiles modelos de sobremesa, que caben en la bolsa de mano, hasta versiones ligeras para viajeros. Los mejores trípodes incorporan un cabezal basculante y giratorio, muy útil para hacer encuadres precisos o para componer una panorámica de varias imágenes. El trípode mantiene la cámara estática, lo que permite exposiciones largas sin los típicos problemas de trepidación. Una excelente variante del trípode es el monopié con rótula, muy útil para añadir firmeza en ciertos tipos de fotografía.

Limpieza del objetivo 2

Para que el captador registre colores más saturados, las cámaras digitales incorporan objetivos con una capa exterior multirrevestida, que tiene que limpiarse regularmente. La grasa transparente de los dedos marca con gran facilidad la lente frontal y provoca una reducción inmediata de nitidez, contraste y saturación de color. Estas manchas de grasa se eliminan muy bien con un limpiador de gafas, aplicado con una gamuza siguiendo un movimiento circular. El polvo puede eliminarse con una gamuza antiestática —un accesorio esencial en la bolsa del fotógrafo. Los problemas más serios son los causados

1

2.1

2.2

Una marca de grasa en el objetivo puede crear manchas blancas, como se ve en la fotografía de la derecha.

por la arena, que puede interferir en los mecanismos de la cámara e incluso rayar el objetivo. Sólo debe eliminarse con una pera de aire o un pincel suave de acuarela.

Problemas eléctricos

3

Archivo de imagen corrupto.

Las tarjetas de memoria son vulnerables a la electricidad estática, que en casos extremos puede alterar los datos registrados. Para reducir el riesgo potencial se debe evitar guardar las tarjetas cerca de un televisor o un monitor. Si se extrae de la cámara tiene que protegerse con un envoltorio específicamente diseñado. Las tarjetas PCMCIA, IBM Microdrive y los disquetes de 3,5 pulgadas también son vulnerables. Los campos magnéticos intensos —altavoces estéreo, vías de tren, transformadores y postes eléctricos—, pueden causar daños irreparables en los datos digitales.

Véase también Anatomía de la cámara digital *págs. 10-11 /* Tarjetas de memoria *págs. 34-35 /*

Elementos gráficos

Existen unas cuantas herramientas y técnicas que pueden usarse para enfatizar el impacto visual de las fotografías.

No es casualidad que las señales y los símbolos diseñados para dirigir la circulación empleen colores limpios y formas marcadas para transmitir su mensaje. Los elementos gráficos, como líneas, cuadrados, flechas e inscripciones, en combinación con colores primarios forman los ingredientes esenciales de las imágenes más llamativas.

Líneas rectas 1

Vivimos en un mundo en el que dominan las líneas rectas: edificios, carreteras, etcétera. Sin embargo, las diagonales son escasas, motivo por el cual es más fácil que atraigan la atención. Las diagonales se pueden crear cambiando de posición o usando un objetivo de focal más larga a fin de eliminar elementos molestos del primer plano. Este ejemplo fue captado con un zoom, con lo que cualquier detalle no deseado del primer plano pudo eliminarse fácilmente. Si los primeros intentos distan de ser perfectos, pueden eliminarse secciones de la imagen con la herramienta Recortar para enfatizar el dinamismo.

Colores primarios 2

Los colores primarios —rojo, amarillo y azul— reciben este nombre porque no pueden crearse a partir de la combinación de otros colores. Los primarios son visualmente impactantes y siempre crean imágenes interesantes. Los elementos gráficos complejos e interconectados demandan toda la habilidad del fotógrafo para obtener un buen resultado final. Este ejemplo está dividido en muchos compartimentos de color, como un puzzle, y me costó varios intentos encontrar la composición correcta. Incluso un ligero cambio en la posición de la cámara habría conducido a un resultado completamente distinto.

Señales y símbolos 3

Estamos rodeados por muchas señales que buscan nuestra atención. Convertido en un estudio de color simple o abstracto, incluso el objeto más mundano puede crear una imagen de gran interés.

Véase también Patrones de líneas y formas *págs. 48-49* /
Formas *págs. 56-57* / Ver en color *págs. 58-59* / Control
de la perspectiva *págs. 68-69* /

Inclinación 4

Inclinar la cámara es una buena técnica para crear
diagonales que no existen, aunque es fácil caer en
la exageración. El mismo efecto se puede conseguir
con la herramienta Rotar de un programa de
tratamiento de imagen, aunque ello implica recortar la
fotografía y eliminar píxeles del original. Este ejemplo
se compuso cuidadosamente para que todas las líneas
del techo de vidrio adquirieran una forma dinámica.

Consejos

Encuadrar en el visor

Las cámaras compactas de visor directo muestran,
generalmente, un área mayor de imagen de la que
registra el captador. Deben evitarse los encuadres
demasiado cerrados, ya que los detalles de la
periferia pueden no quedar registrados. Es mucho
mejor dar un paso atrás o ajustar el objetivo a una
posición ligeramente más angular para dejar algo
de espacio libre en los bordes.

Teleobjetivo

Para fotografiar motivos distantes, el objetivo zoom
debería ajustarse a la posición tele. Esto ayuda
a eliminar elementos que podrían actuar como
distracción visual. El uso de focales largas también
comprime la perspectiva de la imagen, con lo que
reduce la distancia aparente entre los distintos planos.

Encuadrar en el visor

Las buenas fotografías no se hacen en el momento en que se aprieta el disparador, sino antes, con una valoración crítica de lo que muestra el visor.

El visor es la ventana de previsualización de una cámara. Además de la imagen, la mayoría de las cámaras también proporciona información, por ejemplo, sobre el enfoque y la exposición. Los visores grandes son más cómodos, especialmente si el usuario lleva gafas o considera incómodo mirar a través de una ventana pequeña.

Mejor cuanto más grande

Muchas fotografías de gente tomadas por aficionados tienen un encuadre demasiado abierto porque el fotógrafo intenta no cortar las cabezas y los pies de los retratados. Una persona alta no encaja demasiado bien en una copia de 20 x 25 cm, de modo que en vez de tratar de incluir todo el cuerpo, es mejor cerrar el encuadre sobre los elementos más relevantes, como la cara, y excluir detalles innecesarios. Acercarse al sujeto también sirve para desenfocar el fondo y eliminar detalles que, de otro modo, podrían distraer la atención.

Error de paralaje [1]

En algunas cámaras de película antiguas, las ópticas no eran siempre sofisticadas y existía el riesgo de cortar los pies o las cabezas de la gente por error. La única alternativa era alejarse del sujeto y cruzar los dedos. También, debido a la posición descentrada del visor, era fácil que las imágenes tomadas de cerca no quedaran bien encuadradas. A este fallo se le conoce con el nombre de error de paralaje, y es el responsable de muchas fotografías de retrato fallidas. Las cámaras SLR emplean una serie de espejos, pentaprisma, que permite al fotógrafo componer la imagen directamente a través del objetivo. Las compactas digitales de gama alta también ofrecen una visualización directa a través de la pantalla LCD, por lo que no sufren error de paralaje. No obstante, si quedara alguna duda, se podría confirmar la composición y el encuadre de la imagen en la pantalla seleccionando el modo de reproducción.

[1]

Encuadres cerrados 2

Para complicar un poco más las cosas, la pantalla LCD, el visor y un pentaprisma réflex no muestran necesariamente el 100 % de la imagen que registrará el captador. El pentaprisma de una cámara SLR puede mostrar menos del 100 % de la imagen, y el visor de las compactas bastante más de lo que sería deseable. Para evitar una posible decepción, resulta aconsejable no cerrar demasiado el encuadre.

Sorpresas en el fondo

Lo más difícil para el fotógrafo aficionado es aprender a estudiar y buscar detalles discordantes en el fondo. En medio de la excitación de componer y disponer el motivo central, es fácil descuidar el fondo. Los fallos más típicos incluyen postes de teléfono que salen de la cabeza de una persona, señales de tráfico y letreros, etcétera. Los pequeños detalles siempre se pueden eliminar más tarde en un programa de tratamiento de imagen, pero sólo se tarda un segundo en recomponer la imagen o seleccionar una abertura mayor para desenfocar el detalle del fondo.

Zoom digital 3

Muchas cámaras digitales incluyen una función adicional llamada zoom digital, que funciona de forma muy diferente al zoom óptico convencional. En vez de acercar el motivo, como un telescopio, el zoom digital aumenta una pequeña sección central de píxeles para incrementar su tamaño aparente. Este proceso se llama interpolación y funciona mezclando nuevos píxeles de valores cromáticos estimados con píxeles originales. Las imágenes resultantes son menos nítidas y de calidad muy inferior a las registradas con un zoom óptico.

Superior: Un exceso de zoom digital crea imágenes poco nítidas.

Izquierda: Conviene evitar encuadres demasiado cerrados para no cortar los bordes de la imagen.

Véase **también** Anatomía de la cámara digital *págs. 10-11 /* Objetivos y enfoque *págs. 46-47 /* Composición *págs. 54-55 /*

Control de la perspectiva

Al experimentar con el control de la perspectiva, un fotógrafo puede crear imágenes de aspecto provocadoramente distinto al mundo que se ve a simple vista.

Punto de vista e ideas

El punto de vista se refiere a la posición de la cámara en el momento de registrar una imagen. La mayoría de las fotografías se toma desde el mismo punto de vista: de pie. Cambiar el punto de vista crea un resultado muy distinto y resume el propósito principal de la fotografía: ver el mundo de una forma nueva y diferente. El punto de vista puede tener una gran influencia sobre la forma de un objeto, que, por tanto, puede manipularse para adecuarse a las intenciones creativas del fotógrafo. Un punto de vista bajo, que se consigue fácilmente agachándose, transforma el mundo real en algo

surrealista. Un punto de vista a nivel del suelo se consigue tumbándose o poniendo la cámara sobre un trípode muy pequeño. Puede ser un modo inesperado de abordar el dramatismo del paisaje circundante, un efecto que se incrementa con el uso de objetivos gran angular. Disparar hacia abajo desde un punto de toma elevado con un teleobjetivo sirve para reducir el tamaño aparente de los objetos y restarles importancia.

Distorsión de gran angular [1]

Una curiosa consecuencia de la focal angular es el nivel de distorsión extremo que crea cuando la cámara se inclina hacia arriba o hacia abajo. Los objetos cercanos se estrechan y los tamaños relativos de las formas empiezan a cambiar exageradamente. Los objetivos gran angular pueden crear una sensación dramática de espacio y volumen, particularmente útil en fotografía de arquitectura o de paisaje, pero siempre a expensas de las líneas rectas. Para conseguir una nivelación perfecta de la cámara es necesario usar un nivel de burbuja específico, que se desliza en la zapata para flash. Las ópticas de baja calidad también crean distorsión en barrilete, muy evidente en las líneas paralelas, que tienden a converger hacia los bordes del encuadre. Los objetivos gran angular no son adecuados para fotografía de retrato —a menos que el entorno sea importante—, ya que exageran las características y proporciones del modelo.

Véase también Objetivos y enfoque *págs. 46-47* /
Encuadrar en el visor *págs. 66-67* /

Distorsión de teleobjetivo 2

En el extremo opuesto de la perspectiva está
el teleobjetivo. Excelentes para acercar detalles
lejanos, las focales largas son una herramienta
esencial para conservar la alineación de las líneas
verticales y mantener la forma original de los objetos.
El teleobjetivo es particularmente útil para fotografiar

escenas por encima del nivel de la vista. Estas
ópticas se usan en fotografía arquitectónica
para enfatizar la visión original del arquitecto.
Su particularidad óptica crea un espacio comprimido
en el que los distintos planos de la escena parecen
mucho más próximos. Debido a su dificultad
de uso en exteriores, el principiante tarda
cierto tiempo en aprovechar todo su
potencial.

Técnicas de software 3

Gracias a las herramientas de software puede
solucionarse la mayoría de los errores de perspectiva.
Una vez seleccionado el elemento, el comando
Transformar > Perspectiva permite al usuario corregir
las líneas convergentes verticales, llenando los espacios
vacíos de la imagen con píxeles interpolados. Sin
embargo, como todo el mundo está condicionado
a ver los edificios altos desde el nivel del suelo,
las imágenes corregidas pueden parecen artificiales.

Distorsión sin corregir. Perspectiva corregida.

3 Principios básicos de la imagen digital

¿Qué es una imagen digital?

Las imágenes digitales son el resultado de una mezcla de colores —cada uno definido por una serie precisa de números.

Una imagen digital está formada por millones de pequeños cuadrados llamados píxeles. Estos bloques están dispuestos en una matriz, denominada mapa de bits. No hay ningún misterio en la construcción de una imagen digital, ya que cada píxel está formado por su código de color original, semejante a una fórmula o receta de color. Cuando las ondas de luz alcanzan los sensores o las células individuales del captador (CCD o CMOS), el resultado es un píxel por cada sensor.

Mapa de bits [1]

El mapa de bits es una forma de describir la imagen digital por el número de píxeles dispuestos a lo largo de los ejes horizontal y vertical. Las especificaciones de muchas cámaras digitales y escáneres indican el tamaño máximo de la imagen que pueden crear, por ejemplo 1.200 x 1.800. Esta indicación se refiere al número real de píxeles creados en el mapa de bits. Las imágenes de alta resolución están formadas por millones de píxeles y pueden representar formas curvas y detalles intrincados con claridad. Las imágenes de baja resolución están formadas por muchos menos píxeles. Cuantos más píxeles contiene una imagen, mayor y mejor puede ser la copia.

Composición del color [2]

En la cámara, cada haz de luz se convierte en un número que representa un código de color, creado mediante sólo tres colores: rojo, verde y azul. Este número se utiliza para crear píxeles de colores cada vez que se abre la imagen en un ordenador. Esta composición también puede recrear un píxel idéntico de cualquier tamaño, ya sea de 1 m o de 1 mm de lado. En código binario, este número puede quedar representado así: 01011011 + 011111001 + 111011010.0.

Profundidad de bit [3]

La mayoría de los captadores actuales es capaz de crear un número mínimo de colores. En terminología de computación, la escala de numeración binaria se utiliza para describir diferentes colores. Cada dispositivo de entrada y salida usa un mínimo de 8 bits para describir cada canal de color RGB. Esto permite recrear 256 colores en una escala de 24 bits (8 + 8 + 8). Muchos dispositivos crean una escala cromática mucho más amplia usando hasta 42 bits (14 bits por canal). No es especialmente ventajoso disponer de demasiados datos, ya que la mayoría de las impresoras y los programas de tratamiento de imagen sólo pueden manejar datos de 24 bits.

Véase también Funciones de la cámara *págs. 12-15 /* Profundidad de color *págs. 76-77 /* Píxeles y ampliación *págs. 82-83 /* Compresión *págs. 88-89 /*

[2] 11001101100111010011 0110

Profundidad de color

Cada uno de los elementos de color (rojo, verde y azul) de una imagen digital tiene la misma gama de brillo, fijada sobre una escala que va del 0 al 255. Cuando se crea un píxel, la composición del color es algo así: R: 121, G: 234, B: 176. El número de posibles combinaciones con estas tres escalas es de 16,7 millones, suficiente para proporcionar una paleta de color prácticamente continua para el ojo humano.

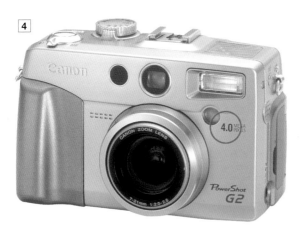

Datos digitales

En términos relativos, el vocabulario estándar para medir, estimar y describir imágenes digitales está todavía en su infancia. La mayoría de las cámaras digitales se anuncia mediante el tamaño de su sensor en megapíxeles, que puede calcularse multiplicando simplemente el número de píxeles a lo largo de los ejes vertical y horizontal: por ejemplo, un captador de 1.200 x 1.800 tiene 2,1 megapíxeles. Sin embargo, los escáneres se anuncian utilizando su resolución o, dicho de forma simplificada, el número máximo de píxeles —a menudo llamados confusamente «puntos»— que pueden crear por pulgada lineal; por ejemplo, 2.400 dpi.

Datos y almacenamiento

Por supuesto, todos estos datos tienen que guardarse en la cámara cada vez que se toma una fotografía. Por ello, los fabricantes de cámaras usan complejos cálculos matemáticos para comprimir los datos y permitir el almacenamiento de un número mayor de imágenes en la tarjeta de memoria. Existen muchos métodos innovadores para comprimir datos, como la rutina JPEG (*véanse* págs. 88-89), pero todos ellos reducen la calidad de imagen. Una buena regla práctica es recordar que cuanto mayor es el grado de compresión, menor es la calidad de imagen. Este ejemplo muestra la estructura en bloque producida por un exceso de compresión.

Registro, almacenamiento y transferencia

En este capítulo se explica el registro, el almacenamiento y la transferencia de un archivo de imagen de la cámara digital al ordenador.

Captador de imagen [1]

En vez de usar película sensible a la luz, una cámara digital incorpora un captador CCD o CMOS. El captador está compuesto por millones de células o sensores sensibles a la luz dispuestos en una matriz. Cada célula crea un píxel en la imagen digital. Cuando la luz atraviesa el objetivo e incide sobre cada uno de los sensores se crean voltajes ligeramente distintos. El captador convierte estas señales en diferentes valores de brillo usando una escala digital. Después de registrar una fotografía, el captador ensambla todos los valores individuales de cada uno de los sensores en píxeles, que se organizan en una cuadrícula de forma parecida a un mosaico.

Véase también Anatomía de la cámara digital *págs. 10-11* / Tarjetas de memoria *págs. 34-35* / Conexión al ordenador *págs. 36-37* / Periféricos *págs. 106-107* /

Tamaño del captador

En fotografía digital, cuantos más píxeles haya en un archivo de imagen mejor será la calidad de la copia. Las cámaras digitales se venden con captadores CCD o CMOS, que tienen diferente número de sensores sensibles a la luz. La medida estándar utilizada para describir las dimensiones en píxeles de una imagen es el megapíxel. Un megapíxel está constituido por un millón de píxeles (M); el valor se calcula multiplicando el número de píxeles a lo largo de los ejes vertical y horizontal. Una cámara con un captador de 2,1 megapíxeles crea imágenes de, por ejemplo, 1.800 x 1.200 píxeles. Las cámaras de gama baja tienen una resolución inferior a un millón de píxeles, generalmente 300.000, con lo que producen imágenes de 480 x 640 píxeles, que se consideran sólo adecuadas para la web o para su visualización en pantalla. Las cámaras de gama alta, con precios diez veces superiores, producen más de 6 megapíxeles.

1.1 **1.2**

Una imagen de alta resolución, **1.1**, tiene más píxeles y produce resultados de mejor calidad. Una imagen de baja resolución, **1.2**, tiene menos píxeles y no puede describir formas complejas.

Tamaño en megapíxeles	Dimensiones en píxeles (aproximado)	Tamaño de la copia a 200 dpi	Tamaño de la copia a 300 dpi	Tamaño de la copia a 400 dpi
0,3M	480 x 640	6 x 8 cm	4 x 6 cm	3 x 4 cm
1,3M	1.000 x 1.350	13 x 17 cm	8,5 x 11,5 cm	6 x 8,5 cm
2,1M	1.200 x 1.800	15 x 22 cm	10 x 15 cm	8 x 11,5 cm
3,3M	1.440 x 2.100	18 x 27 cm	12 x 18 cm	9 x 13 cm
4M	1.700 x 2.400	22 x 30 cm	14 x 20 cm	11 x 15 cm
5M	1.900 x 2.750	24 x 35 cm	16 x 23 cm	12 x 17 cm
6M	2.000 x 3.000	25 x 38 cm	17 x 25,5 cm	13 x 19 cm

Almacenamiento de datos

Los archivos de imagen son muy grandes en comparación con el resto de archivos. Para guardar un volumen tan grande de datos, las cámaras digitales emplean tarjetas de memoria extraíbles. Estas tarjetas están disponibles en diferentes capacidades, como 8 MB y 64 MB. Cuanto mayor es esta capacidad, más elevado es su precio y mayor número de imágenes puede almacenar. Existen dos tipos de tarjetas de memoria de uso universal: SmartMedia y CompactFlash; ninguna de las dos es intercambiable. Sólo las cámaras más caras pueden usar ambos tipos. Las cámaras de gama baja incorporan su propio sistema de memoria, en vez de tarjetas extraíbles.

Transferencia al ordenador

Una vez captadas y almacenadas, las imágenes digitales tienen que transferirse a un ordenador para su tratamiento e impresión. Existen dos formas de transferir archivos de imagen a un ordenador: la primera, con un lector de tarjetas externo; y la segunda, con un cable de alta velocidad que conecta la cámara directamente al ordenador. El segundo método es más práctico, ya que no es necesario retirar la tarjeta de memoria de la cámara, pero primero se debe instalar el software del *driver* en el disco duro. Los lectores de tarjetas multiformato —capaces de leer tarjetas CompactFlash y SmartMedia— pueden estar conectados al ordenador permanentemente. Son útiles si se usan ambos tipos de tarjetas o si el software de la cámara es incompatible con el del ordenador.

Profundidad de color

La profundidad de color, o de bit, es un término que se refiere a la extensión de la paleta de color utilizada para construir una imagen digital.

Una imagen de 1 bit sólo puede mostrar dos tonos. Las imágenes en modo Mapa de bits tienen un bit de profundidad y un tamaño de archivo muy pequeño.

Una imagen de 2 bits puede reproducir un máximo de cuatro tonos diferentes. Esta imagen describe mejor las características tridimensionales del motivo.

Una imagen de 3 bits reproduce ocho tonos y mejora enormemente la calidad, pero la posterización todavía se aprecia claramente.

La paleta estándar para imágenes en modo Escala de grises es de 8 bits. La visión humana es incapaz de detectar saltos en una escala de 256 tonos.

Véase **también** Funciones de la cámara *págs. 14-15 /* Ver en color *págs. 58-59 /* ¿Qué es una imagen digital? *págs. 72-73 /* Formatos de archivo *págs. 86-87 /*

Las imágenes en color en formato GIF también pueden construirse con una paleta de 8 bits (256 tonos), pero el resultado está lejos de tener calidad fotográfica.

Imagen GIF comprimida (paleta de 16 bits). Con 16 colores, los tonos sutiles se pierden.

Las imágenes en color de 24 bits son comunes en los dispositivos de salida, como impresoras de inyección de tinta y monitores.

Imagen GIF comprimida (paleta de 32 bits). Con 32 colores, el resultado tiene una calidad casi fotográfica.

Resolución

Para los nuevos usuarios de la tecnología digital, el concepto de resolución (la relación física entre píxeles y tamaño de la ampliación) puede resultar confuso.

R esolución es un término curioso que describe las dimensiones espaciales y la extensión de la paleta cromática utilizadas para crear una imagen digital. Algunos términos adicionales y un tanto confusos, como megabytes y megapíxeles, indican lo mismo: lo grande que puede ser una copia y la buena calidad que puede tener.

Resulta útil recordar que una imagen de 12 MB es suficiente para hacer una copia de calidad fotográfica de 22 x 30 cm. Los archivos mayores exigen más tiempo de procesado y el resultado no muestra ventajas obvias.

Tamaño en píxeles $\boxed{1}$

Sorprendentemente, no todos los píxeles tienen el mismo tamaño. El modelo RGB puede recrear el mismo píxel con un tamaño de 1 cm² o de 1 m². El usuario debe ajustar el tamaño de los píxeles para adecuarlo al tamaño de la copia. En Adobe Photoshop, en el cuadro de diálogo Tamaño de imagen puede seleccionarse el tamaño en píxeles, por ejemplo 72 por pulgada o 200 por pulgada. El número de píxeles en la imagen sigue siendo el mismo, pero pueden hacerse más grandes o más pequeños. Con una pulgada cuadrada (2,5 cm²) los píxeles parecen las baldosas de un mosaico gigante y reproducen una calidad fotográfica bastante pobre. Cuanto menor sea el tamaño de los píxeles, menos visibles resultarán y más real será la apariencia de la imagen. Todas las cámaras digitales crean imágenes a una resolución de 72 píxeles por pulgada. Si el tamaño de los píxeles se reduce a 200 por pulgada, el tamaño de impresión será proporcionalmente menor, pero de una calidad mucho más elevada. Algunos dispositivos, por ejemplo un escáner plano, pueden no indicar las dimensiones en píxeles en el panel de control, en cuyo caso el usuario debe ir a Imagen > Tamaño de imagen.

Imagen registrada a 50 ppi.

Imagen registrada a 100 ppi.

Imagen registrada a 200 ppi.

Súper muestreo / imágenes en color de 36 y 48 bits 2

Muchos escáneres de última generación y las cámaras profesionales pueden usar una paleta de color más extensa para captar imágenes con miles de millones en vez de millones de colores. Los archivos de 36 o 48 bits son enormes es comparación con el estándar de 24 bits, y pueden resultar difíciles de manejar en ordenadores antiguos. Muchos laboratorios anuncian que tratan las imágenes a 48 bits antes de reducirlas a 24 bits justo antes de la impresión. Un factor cualitativo más importante en la captación digital es la expansión de la gama dinámica, o capacidad de registrar detalle a lo largo de una gama tonal muy amplia. Los dispositivos con una gama dinámica de entre 3,5 y 4,0 ofrecen resultados excelentes.

Incrementar y reducir las dimensiones en píxeles

A una imagen siempre se le pueden añadir píxeles nuevos para hacer copias más grandes mediante un proceso llamado interpolación. Los nuevos píxeles son inventados y se insertan entre los originales, con un color calculado a partir de los más próximos. Reducir el tamaño de la imagen elimina píxeles para que la copia sea más pequeña. En ambos casos, la imagen resultante pierde nitidez, aunque ésta puede restablecerse con el filtro Máscara de enfoque.

Véase también Funciones de la cámara *págs. 14-15* /
¿Qué es una imagen digital? *págs. 72-73* / Píxeles y ampliación
págs. 82-83 / Tipos de impresoras *págs. 242-243* /

Un buen escáner con una gama dinámica extensa capta detalle en las sombras más profundas.

Un escáner de gama baja, con una gama dinámica reducida, funde los grises oscuros y las sombras negras en un solo tono.

Modos de imagen

Las características individuales de las películas fotográficas discurren paralelas a la amplia gama de diferentes modos de imagen que pueden encontrarse en Adobe Photoshop.

N o hay razón para cambiar de RGB a CMYK si se tiene intención de imprimir imágenes con una impresora personal o enviar los archivos por correo electrónico. Sin embargo, existen otros modos de imagen que pueden usarse para adecuar los archivos a criterios específicos de salida.

Modo RGB [1]

El modo de color RGB (rojo, verde y azul) es el estándar para el registro de imagen en cámaras digitales y escáneres. Una imagen RGB puede identificarse con un perfil de color para que tenga una mayor precisión cromática y pueda verse en un monitor sin apenas variaciones. El modo RGB puede usar todos los comandos y controles de Adobe Photoshop. Una imagen RGB está subdividida en tres canales de color separados, que pueden editarse independientemente. Las impresoras de inyección de tinta convierten correctamente los píxeles RGB

en píxeles CMYK (cyan, magenta, amarillo y negro). El archivo de 8 bits por canal (24 bits) es un estándar universal para dispositivos de salida.

Modo Escala de grises [2]

El modo Escala de grises es similar a la película estándar de blanco y negro, pero en positivo en vez de negativo. Las imágenes en escala de grises, creadas por escáneres y algunas cámaras digitales, tienen un canal negro con una escala compuesta de 256 valores de brillo (0-255). Las imágenes en escala de grises no pueden manipularse con comandos relacionados con el color, pero pueden convertirse fácilmente a RGB antes de su manipulación. La escala de grises de 8 bits es el estándar para salida, pero muchos dispositivos de registro pueden crear imágenes con una gradación muy sutil de 12 bits. Los datos de una imagen en escala de grises ocupan tres veces menos espacio que los de una imagen RGB.

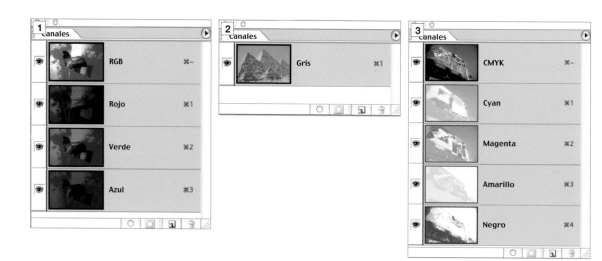

Modo CMYK 3

El modo CMYK (cyan, magenta, amarillo y negro) sólo se usa para imágenes destinadas a impresión fotomecánica. Trabajar en este modo no tiene ninguna otra ventaja. No todos los comandos y secuencias de manipulación de Photoshop funcionan con imágenes en CMYK. La paleta de color CMYK es mucho más reducida que la de RGB y, como consecuencia, ciertos colores no se ven bien en el monitor RGB. Una buena alternativa consiste en trabajar en modo RGB con la función Colores de prueba (CMYK) activada, a través de Vista > Colores de prueba. Así se consigue una indicación visual en CMYK, aunque se trabaje en RGB.

Modo LAB 4

El modo LAB es un espacio de color abstracto y teórico que no se utiliza en ningún dispositivo de entrada o salida. Las imágenes LAB están divididas en tres canales, uno para la luminosidad y dos para el color. La conversión se hace directamente del modo RGB. Este modo se usa con frecuencia para realizar conversiones a blanco y negro más brillantes, como alternativa al modo normal de escala de grises a partir de RGB.

Modo Mapa de bits 5

No debe confundirse con el modo Windows Mapa de bits. Se usa para guardar imágenes de un solo color. Las imágenes en mapa de bits tienen sólo 1 bit con dos posibles estados, blanco o negro, y, por tanto, son los archivos que ocupan menos espacio. Una vez abiertas en un programa de imagen o dibujo, las imágenes en modo Mapa de bits pueden ampliarse a la resolución de trabajo sin pérdidas significativas de calidad.

Modo Multicanal 6

Se utiliza en la preparación final de las planchas litográficas para separaciones de color específicas, como los duotonos. Una vez se ha dividido en sus componentes de color, una imagen en duotono puede verse, pero no editarse.

Véase también Escaneado *págs. 128-137 /* Adobe Photoshop págs. 142-143 / Elección del color págs. 174-175 / Conversión a blanco y negro págs. 200-201 / Filtros págs. 210-215 /

Píxeles y ampliación

Un fotógrafo que sepa cómo se convierten los píxeles en gotas de tinta casi con toda seguridad conseguirá copias de excelente calidad.

Resolución de impresora y resolución de imagen 〔1〕

A pesar de la propaganda de los fabricantes en favor de la elevada resolución de sus impresoras, no es necesario cambiar los ajustes de resolución en Photoshop para igualar los 1.440 o 2.880 píxeles por pulgada (ppi) de la impresora. En realidad, los dispositivos de impresión depositan esos números de gotas de tinta, pero es importante entender cómo se distribuyen. Básicamente, cada recipiente de tinta produce gotas, que son pulverizadas sobre el papel unas sobre otras, en vez de depositarlas sobre áreas vacías. Por tanto, una impresora con 1.440 ppi de resolución y seis colores deposita 240 gotas de tinta por pulgada (1.440 dividido entre 6 colores). Algunas impresoras de inyección de tinta llegan hasta 2.880 ppi, debido a que los cabezales son capaces de producir gotas de dos tamaños en vez de sólo uno. Para la impresión por inyección de tinta, los originales deben prepararse a una resolución de 200 dpi.

Salida para otros dispositivos

Las imágenes digitales que van a reproducirse en revistas o libros tienen que prepararse a 300 ppi para conseguir resultados óptimos. Para otros dispositivos fotográficos de salida, como el sistema de pictografía de Fuji, los archivos deben prepararse a una resolución todavía más alta (400 dpi).

Resolución

Como todo material visual, las copias fotográficas se miran, generalmente, desde cierta distancia. Cuando se examinan de cerca, sólo las copias de mejor calidad siguen viéndose perfectas, sin grano o partículas de tinta. No obstante, cuando se miran a mayor distancia —superior a la longitud de los brazos— el ojo humano es incapaz de percibir las diferencias con una copia de calidad inferior. Esto se debe a que la distancia emborrona los contornos entre las gotas de tinta, que se funden en un tono continuo. A diferencia de las reproducciones en revistas de alta calidad, las impresiones de gran formato no tienen una resolución elevada. Un póster o una valla publicitaria están hechos para mirarlos desde una gran distancia, por lo que los puntos, aunque son grandes, no se pueden diferenciar unos de otros.

〔1.1〕 〔1.2〕

Las imágenes impresas sin modificar su tamaño retienen el detalle, tal como se muestra a la izquierda. Si se amplían mucho, el detalle se ve borroso, como en la derecha.

Véase también Registro *págs. 74-75* / Resolución *págs. 78-79* / Tipos de impresora *págs. 242-243* /

Modo de imagen	Tamaño del archivo	Tamaño en megapíxeles	Dimensiones en píxeles	Tamaño de impresión a 200 ppi (inyección de tinta)	Tamaño de impresión a 300 ppi (sublimación)
Color RGB (estándar 24 bits)	24 MB	8 M	2.450 x 3.450	31 x 44 cm o A3+	21 x 29 o A4
	12 MB	4,1 M	1.770 x 2.350	22 x 30 cm o A4+	15 x 20 o A5
	6 MB	2,1 M	1.200 x 1.800	15 x 22 cm o A5+	10 x 15 o A6
	2,25 MB	n/d	768 x 1.024	10 x 13 cm	6,5 x 8,6 cm
	900 K	n/d	480 x 640	6 x 8 cm	4 x 5,4 cm
Escala de grises (estándar 8 bits)	8 MB	n/d	2.450 x 3.450	31 x 44 cm o A3+	21 x 29 cm o A4
	4 MB	n/d	1.770 x 2.350	22 x 30 cm o A4+	15 x 20 cm o A5
	2 MB	n/d	1.200 x 1.800	15 x 22 o A5+	10 x 15 o A6
	750 K	n/d	768 x 1.024	10 x 13 cm	6,5 x 8,6 cm
	300 K	n/d	480 x 640	6 x 8 cm	4 x 4,5 cm

Con las impresiones de inyección de tinta de gran formato para posters y transparencias se aplica la misma teoría, de modo que la resolución se reduce considerablemente. Un póster hecho con una impresora de inyección de tinta se tira a 150 ppi, lo que permite incrementar el tamaño del documento sin necesidad de remuestrear o añadir píxeles nuevos.

Resolución de súper muestreo

Si se escanean imágenes en color a 48 bits (modo RGB) o en blanco y negro a 14 bits (modo escala de grises), se debe advertir que el incremento de tamaño del archivo no permite hacer ampliaciones mayores. Después de convertir las imágenes a 24 bits y a 8 bits, las dimensiones en píxeles seguirán siendo iguales; la diferencia será una paleta de color más reducida.

Gestión de datos

Una vez descomprimidas, las imágenes digitales pueden suponer una pesada carga en la limitada capacidad del disco duro.

Administración

No es recomendable guardar las diferentes etapas de los trabajos, pues las imágenes sin acabar, con múltiples capas, generan grandes cantidades de datos. Es mucho mejor adoptar la costumbre de mantener una versión sin manipular (o archivo en bruto), igual que se hace en fotografía convencional con los negativos. Para etiquetar los archivos, conviene usar nombres simples y lógicos. No se debe confiar en la memoria; un sistema simple facilita el acceso a los archivos incluso aunque haya pasado bastante tiempo. Las versiones o imágenes alternativas pueden etiquetarse con números ascendentes después del nombre, por ejemplo árbol1.tif.

Almacenamiento en el disco duro

Los ordenadores modernos cuentan con discos duros de gran capacidad, aunque sigue siendo recomendable guardar los archivos originales en medios protegidos contra escritura accidental, como los CD-R. El disco duro suele ser solicitado por el sistema cuando se precisa memoria RAM extra. La memoria virtual, como se denomina, todavía permite que el proceso siga adelante, pero a un ritmo más lento y sólo si hay suficiente espacio libre en el disco duro. Si el disco duro está lleno, la memoria virtual no funcionará y los procesos de manipulación en Photoshop se detendrán.

Almacenamiento en medios extraíbles [1]

Es mejor guardar los archivos de imagen de gran tamaño en medios fiables, como el CD-R. Más fiables que los CD-RW, los CD-R son baratos y de uso universal. Una grabadora de CD es un accesorio casi indispensable. Los DVDR (Digital

Versatile Disk Recordable) y los DVDRAM (Digital Versatile Disk Random Access Memory) serán en el futuro medios todavía más económicos y convenientes.

Discos duros adicionales [2]

Una buena alternativa a los medios de grabación extraíbles consiste en instalar un disco duro adicional en el ordenador. La mayoría de los PC actuales están diseñados con espacio extra para al menos un disco duro adicional. Hoy en día, pueden instalarse discos duros de 60 GB y más por mucho menos dinero que un dispositivo externo de la misma capacidad. Este espacio extra puede reservarse exclusivamente para guardar imágenes, y no es necesario asociarlo a las funciones de memoria virtual. Los discos duros se venden con diferentes velocidades de rotación, como, por ejemplo, 7.200 rpm. A mayor número de revoluciones por minuto, más rápidamente puede accederse a las imágenes.

2

Otra posibilidad consiste en instalar en un ordenador antiguo discos duros de alta capacidad y conectarlos a un servidor LAN.

Copia de seguridad **3**

Una precaución aconsejable es hacer copias de seguridad de todos los trabajos con un dispositivo y un software específicos, como Retrospect. A diferencia de la rutina de guardar constantemente, el proceso de hacer copias de seguridad puede programarse para que tenga lugar de forma automática. Existen distintos tipos de discos específicos de alta capacidad en el mercado, como DLT (Digital Linear Tape), DAT (Digital Audio Tape) o AIT (Advanced Intelligent Tape). Los fotógrafos profesionales también deberían hacer una copia de seguridad en medios que permitan un procedimiento rotativo, con una copia siempre a salvo. En estos dispositivos, los datos normalmente se comprimen, y el proceso de descompresión acostumbra a ser lento.

Véase **también** Medios de almacenamiento *págs. 92-93* / Ordenadores *págs. 96-97* / Componentes internos *págs. 98-99* / Configuración de la estación de trabajo *págs. 102-103* /

3

Formatos de archivo

Es muy importante preparar y guardar las imágenes en el formato correcto para su integración con otros programas, y guardar los originales en condiciones perfectas.

L as imágenes pueden prepararse para una amplia variedad de productos finales, entre otros la reproducción comercial, Internet o la impresión por inyección de tinta. Un número cada vez mayor de tipos únicos de archivo (formatos) se han diseñado para que los datos de imagen se adecuen a aplicaciones profesionales específicas, como QuarkXpress o InDesign. Los formatos de archivo, que no deben confundirse con el proceso de formatear discos vacíos, se identifican con una única extensión de archivo que aparece como un código de tres dígitos al final de su nombre. Por ejemplo, retrato.tif, que hace referencia a un archivo TIFF, o cielo.jpg, que hace referencia a un archivo JPEG. Muchos formatos de archivo comúnmente utilizados no están limitados por copyright y pueden, por tanto, encontrarse en una amplia variedad de aplicaciones como alternativas en el menú Guardar como. Sin embargo, los formatos de archivo especiales, desarrollados para una sola aplicación, como por ejemplo Photoshop.psd, están restringidos a la aplicación original y otras pocas bajo licencia.

Compartir archivos entre Apple y Windows PC [1]

Para aquellos usuarios que necesiten transferir archivos entre Windows y Apple, el proceso es muy simple siempre que se apliquen unas cuantas reglas básicas. Lo primero y más importante es incluir una extensión de archivo, como .jpg, al final del nombre. A diferencia de la mayoría de PC, los ordenadores Apple no añaden automáticamente una extensión de archivo al nombre de un documento a menos que la aplicación en uso tenga esta opción seleccionada en el menú de preferencias. Los medios de grabación tienen que formatearse específicamente si se van a transferir de Apple a PC, para uso exclusivo en Windows PC. Los ordenadores Apple pueden leer archivos formateados para Apple y Windows, pero los ordenadores Windows sólo pueden leer sus propios archivos.

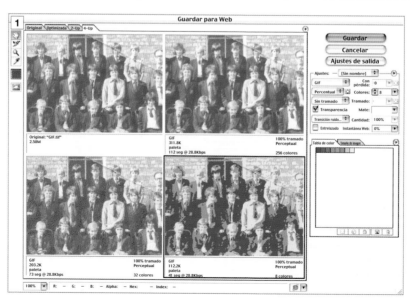

Formatos de archivo comunes

CompuServe GIF

El formato GIF (Graphic Interchanged Format) fue desarrollado por CompuServe exclusivamente para la web. El formato GIF no está pensado para impresión, sino para visualización en pantalla debido a su reducida paleta cromática. Para hacer un archivo GIF primero se abre una imagen de alta resolución en un programa profesional de tratamiento de imagen y se guarda en formato GIF, que reduce los millones de colores del original a una paleta de 256 colores o menos. Con la paleta cromática reducida a 8 bits, el tamaño de archivo baja proporcionalmente. Para retener algún vestigio de calidad fotográfica los colores se traman (se mezclan de píxeles para sugerir mayor número de colores). El formato GIF se usa, generalmente, en imágenes gráficas sin gradaciones sutiles, como logotipos y pancartas, y no para imágenes fotográficas.

TIFF

El formato TIFF (Tagged Image File Format) es el mejor para archivar imágenes digitales, y lo aceptan todos los programas de autoedición, como QuarkXpress e InDesign. Es mejor guardar las imágenes TIFF sin seleccionar ninguna de las opciones de compresión ofrecidas, LZW, JPEG y ZIP, aunque LZW funciona sin pérdida de calidad y puede reducir el tamaño del documento a dos tercios del original. Los archivos TIFF comprimidos son mucho menos compatibles con programas antiguos, e incluso pueden no abrirse.

Véase **también** Funciones de la cámara *págs. 12-13 /* Compresión *págs. 88-89 /* Guardar archivos de imagen *págs. 90-91 /* Plataformas y sistemas operativos *págs. 100-101 /*

Los formatos de archivo se seleccionan con Guardar como.

Compresión

Compresión significa reducir los datos digitales para que ocupen menos espacio en el disco duro. Los sistemas de compresión están diseñados para acelerar la transmisión de datos y reducir las exigencias de los medios de almacenamiento.

Hay dos tipos de compresión: con pérdida y sin pérdida. La primera se utiliza cuando se guarda una imagen en formato JPEG. El proceso causa una pérdida de detalle y nitidez cada vez que se guarda el archivo. Sin embargo, el tamaño de archivo se reduce. La compresión produce en las imágenes la aparición de bloques, que reducen el detalle y la gradación tonal. La compresión sin pérdida usa un mecanismo matemático diferente para descartar datos sin causar daños. El espacio que se ahorra no es tan elevado como en los archivos JPEG, pero se conserva toda la nitidez original del detalle.

Para visualizar esta rutina matemática, puede imaginarse un archivo TIFF comprimido como una copia fotográfica enrollada, y un archivo JPEG como una copia fotográfica doblada. Una vez abiertas, la imagen TIFF «enrollada» no presentará daño alguno, mientras que la imagen JPEG sí. Gracias a la elevada capacidad y al reducido coste de los medios de almacenamiento, no hay necesidad de comprimir las imágenes para guardarlas, a menos que estén destinadas a la web.

Guardar como JPEG [1]

Para maximizar el potencial de un archivo JPEG destinado a Internet, el comando Guardar para Web de Adobe Photoshop ofrece una amplia variedad de herramientas. Las imágenes pueden verse en dos o cuatro ventanas, de forma que es posible compararlas entre sí. El tamaño del documento se muestra en la base de cada imagen conjuntamente con el tiempo estimado de descarga, de acuerdo con diferentes anchos de banda. Programas sofisticados como Adobe Photoshop presentan una escala JPEG de 0 a 100 en vez de 0 a 10. En la posición 0, el tamaño es menor, y en la posición 100, la calidad es máxima. Es mejor empezar con el cursor en

la posición 100 e ir desplazándolo hacia 0 hasta que se empiece a apreciar un cierto deterioro. Todas las imágenes se comprimen de forma diferente. El mayor ahorro de espacio se produce en imágenes borrosas con pocos colores. Las imágenes nítidas y con muchos colores no se comprimen tanto. A un archivo JPEG se le pueden añadir funciones extra, incluida la opción Progresiva, que permite descargar la imagen en múltiples pasos en una ventana del navegador. Para mantener cierto control sobre la precisión cromática, la opción de Perfil ICC permite aplicar a la imagen JPEG un perfil de color estándar.

Compresión en la cámara digital [2]

En una cámara digital generalmente hay tres o más ajustes de calidad JPEG, que sirven para poder guardar más imágenes en la tarjeta de memoria. El ajuste de menor calidad no es suficientemente bueno para imprimir imágenes o para hacer retoques creativos. Una opción mucho mejor es seleccionar un ajuste de calidad elevado y comprar una tarjeta de memoria de mayor capacidad. Nunca se deben guardar fotografías excepcionales en JPEG muy comprimido, ya que la calidad original no puede recuperarse.

Original borroso guardado con una compresión de baja calidad.

Original nítido guardado con una compresión de baja calidad.

Original borroso guardado con una compresión de calidad media.

Original nítido guardado con una compresión de calidad media.

Original borroso guardado con una compresión de alta calidad.

Original nítido guardado con una compresión de alta calidad.

Original borroso guardado sin comprimir.

Original nítido guardado sin comprimir.

Véase también Funciones de la cámara *págs. 12-13* / Formatos de archivo *págs. 86-87* / Guardar archivos de imagen *págs. 90-91* /

Guardar archivos de imagen

Los archivos de imagen pueden guardarse en varios formatos diferentes para aplicaciones específicas futuras.

JPEG y JPEG 2000

Inventado por un equipo de científicos de la imagen llamado Joint Photographic Experts Group, el formato JPEG es, quizás, el más universal de todos los formatos de imagen. JPEG se inventó para reducir la cantidad de datos de imagen sin comprometer la calidad fotográfica. Esto se consigue compartiendo datos entre bloques de píxeles y reduciendo la necesidad de un cálculo específico para cada píxel. El inconveniente de este método es una pérdida de calidad de imagen como contrapartida al ahorro de espacio; cuanto más se reduce el tamaño, peor es la calidad. Las imágenes fotográficas en Internet están, generalmente, en formato JPEG, ya que su reducido tamaño acorta los tiempos de descarga. La mayoría de las cámaras digitales permite guardar las imágenes en formato JPEG con al menos tres opciones de calidad, que en realidad son diferentes grados de compresión. Una innovación reciente es el formato JPEG 2000, que ofrece la oportunidad de determinar diferentes niveles de compresión en distintas áreas de la imagen. Este proceso podría usarse para maximizar la calidad en las áreas más importantes y aumentar la compresión en el resto de la imagen. En la actualidad, el formato JPEG 2000 recibe apoyo (contenido) de navegadores web y aplicaciones de imagen.

EPS

El formato de archivo EPS (Encapsulated Postcript) es para uso exclusivo en aplicaciones de autoedición (DTP). Los archivos EPS incluyen un elemento adicional único, llamado trazado de recorte, que se usa para definir el perímetro de imágenes con formas irregulares destinadas a ilustrar revistas. Estos archivos pueden crearse en un programa

de tratamiento de imagen profesional, como Adobe Photoshop.

PSD

El formato PSD (Photoshop) permite guardar datos de imagen adicionales, incluidas capas, canales, trazados y también leyendas. Resulta útil para guardar trabajos en proceso, ya que las manipulaciones pueden rehacerse más tarde. Una vez que el proyecto está acabado, las capas de la imagen pueden acoplarse en una sola para acelerar la impresión. Si tienen que prepararse versiones adicionales como archivos JPEG o TIFF, entonces la imagen primero tendrá que acoplarse. Los formatos nativos de un programa pueden causar problemas de compatibilidad con las nuevas versiones.

Por ejemplo, los archivos de la versión 7.0 de Photoshop pueden perder datos si se abren en versiones anteriores.

PDF

El formato PDF (Portable Document Format), creado por Adobe, llevó la autoedición a la era de Internet. Una vez los documentos están en un programa DTP estándar como QuarkXpress, pueden convertirse al formato PDF usando una aplicación como Acrobat Distiller. PDF es un formato que puede transmitirse fácilmente por la red y se lee con el software gratuito Adobe Acrobat. Los archivos PDF son de plataforma cruzada, tienen un tamaño reducido y se han convertido en el medio estándar para distribuir documentos de alta calidad para descarga e impresión personal.

Photo CD

El formato Photo CD es propiedad de Kodak, que ha decidido no ceder la licencia a otras compañías de software. La mayoría de los programas profesionales de imagen puede abrir archivos Photo CD, pero ninguno puede guardar en este formato. La película fotográfica convencional puede escanearse y guardarse en un Photo CD en la mayoría de los laboratorios fotográficos. El Picture CD es una alternativa de menor calidad dirigida exclusivamente al mercado de aficionados (utiliza formato JPEG de baja calidad).

Guardar archivos de imagen

Una vez los archivos de imagen se han escaneado o transferido de una cámara digital al ordenador, es importante guardarlos en un formato estable. Es mejor elegir el formato TIFF en modo de color RGB, en vez de CMYK. Si se necesitan imágenes CMYK, siempre debería guardarse una versión RGB de reserva. Cuando los tres canales RGB se convierten a cuatro canales CMYK, el nuevo canal negro se inventa.

Como consecuencia, puede haber problemas si se revierte el proceso y se comprime el modo CMYK de nuevo en RGB. Generalmente empeora la reproducción de las sombras.

Véase también Funciones de la cámara *págs. 12-13* / Formatos de archivo *págs. 86-87* / Compresión *págs. 88-89* / Servicios de laboratorio *págs. 138-139* /

Medios de almacenamiento

La extensa variedad de diferentes medios de almacenamiento puede resultar confusa a los nuevos usuarios.

CD-R y CD-RW 1

Los compact disk grabables (CD-R) son baratos y tienen una gran capacidad, de entre 650 y 800 MB. El CD-R, de amplia disponibilidad, se ha convertido en el medio más popular de todos. Hay tres tipos: el más barato (de reverso azul), el de mejor calidad (de reverso plateado) y el más caro (de reverso dorado). Este último es el más estable para almacenar archivos, pero los más económicos también son buenos. Los discos sólo se pueden grabar una vez, pero pueden añadirse datos gradualmente hasta completar su capacidad usando la función de Multisesión. Los CD finalizados (de sesión única) son más compatibles entre ordenadores Windows y Apple. Los CD-RW ofrecen las mismas características, pero en un formato regrabable. Son más sensibles a sufrir fallos y problemas de incompatibilidad. Todos

los ordenadores, excepto los más antiguos, tienen lector de CD, pero para grabar un CD se necesita una grabadora específica. Cuando se manejan diversos CD de cualquier tipo, hay que evitar el agua, la luz solar intensa y los adhesivos. Sólo debe escribirse con productos recomendados por el fabricante. Se deben evitar especialmente los bolígrafos de bola, pues rayan el revestimiento reflectante e imposibilitan el uso del disco.

Discos Iomega Zip 2

Los discos Zip fueron, durante mucho tiempo, el medio favorito de los profesionales de las artes gráficas. Económicos y regrabables, ofrecían una solución más flexible a los voluminosos y actualmente obsoletos discos Syquest. El Zip es todavía muy útil, y puede comprarse en versiones de dos capacidades: 100 MB

y 250 MB. Como el ya obsoleto disquete de 3,5 pulgadas, el Zip incorpora un disco magnético dentro de una carcasa protectora. Puede formatearse para ordenadores Windows PC o Apple, y con la ayuda de un software de mantenimiento como Norton, su duración puede prolongarse indefinidamente. Los discos Zip necesitan una unidad específica para funcionar, que puede ser interna o externa. Las unidades Zip externas pueden comprarse con diferentes tipos de conexiones para adecuarse a la mayoría de los ordenadores, como USB, SCSI, e incluso el ya retirado puerto paralelo. Las unidades Zip de 100 MB no pueden leer discos de 250 MB, pero las unidades Zip de 250 MB pueden leer ambos. Debe tenerse un especial cuidado cuando se maneja este tipo de discos: se han de evitar todas las fuentes de campos magnéticos; nunca se ha de retirar el protector metálico ni tocar el disco con los dedos.

Discos de bolsillo y agendas digitales 3

La última novedad es la agenda digital portátil, que puede usarse para descargar imágenes de una cámara digital. Gracias a la unidad interna de alimentación y su capacidad de hasta 20 GB, resulta ideal como medio de almacenamiento cuando se hacen fotografías fuera del lugar habitual durante largos períodos de tiempo. El disco duro de bolsillo es un dispositivo similar y lo suficientemente portátil como para llevarlo en la bolsa de la cámara. Se conecta a través del puerto USB o FireWire. Sin necesidad de software, el ordenador reconoce este dispositivo como cualquier otra unidad de disco. El producto más versátil es el dispositivo de almacenamiento personal USB, que es suficientemente pequeño para caber en un llavero. Funciona en cualquier puerto USB. Es un medio caro y de capacidad limitada a unos 256 MB.

La agenda digital es un medio conveniente de almacenamiento cuando se trabaja fuera del lugar habitual.

La llave USB es un medio caro, pero muy cómodo, de transportar datos digitales.

Véase **también** Gestión de datos *págs. 84-85* / Conexiones y puertos *págs. 104-105* / Periféricos *págs. 106-107* /

4 Hardware

Ordenadores

Es esencial entender los principios básicos de un ordenador antes de empezar a trabajar.

Funcionamiento

A diferencia de la creencia popular, un ordenador no tiene un «cerebro» independiente y no desarrolla extraños defectos de personalidad. En vez de ello, desde la primera vez que se enciende, las respuestas de un ordenador están determinadas por acciones individuales del usuario. Como un automóvil, un PC tiene que conducirse con cuidado y necesita un mantenimiento regular para seguir funcionando correctamente.

Los ordenadores se manejan mediante una combinación de comandos de teclado, ratón o lápiz óptico: tres dispositivos de entrada que transmiten órdenes a la máquina. Al margen de miles de trucos automáticos y combinaciones para ahorrar tiempo que pueden aplicarse a los datos sin procesar —ya sean fotografías digitales o archivos de texto—, no hay sustituto para un buen dispositivo de entrada.

Hardware

El término «hardware» simplemente se refiere a los componentes físicos de un PC —disco duro, teclado y chip de memoria. El hardware, gobernado por el sistema operativo y el software, determina, en gran medida, el rendimiento de un ordenador. A medida que la tecnología informática avanza, la mayoría de los componentes de hardware pueden reemplazarse fácilmente por otros mejores y más rápidos, lo que permite un funcionamiento sin problemas técnicos de, al menos, cinco años. Igual que en un automóvil, la mayoría del hardware es modular, lo que permite a los fabricantes y al usuario final elegir entre distintas marcas, modelos y precios. Vale la pena recordar que un PC económico se ensambla con piezas de hardware de gama baja, lo contrario que sucede con los modelos más caros de fabricantes de conocida reputación.

El Apple iMac está diseñado para los entusiastas de la fotografía digital.

Software

Las palabras «software», «programa» y «aplicación» significan lo mismo: entornos interactivos usados para procesar y almacenar datos de forma útil. Incluso la pantalla de inicio que aparece en un PC es una aplicación, como Windows XP o Mac OSX, y es parte del sistema operativo del ordenador (OS). Las aplicaciones normalmente están pensadas para tareas específicas, como contabilidad, tratamiento de imagen o navegación por Internet, pero todas están diseñadas para permitir al usuario manipular un material original en el formato deseado. Como el hardware, existe software para todos los bolsillos, aunque los resultados de buena calidad son más difíciles de obtener con los productos más económicos. Los paquetes de software —una interminable lista de aplicaciones con nombres llamativos incluida en el PC— rara vez son útiles para el tratamiento de imagen.

Gestión interna

Un ordenador estará en perfectas condiciones siempre que el usuario adopte una rutina adecuada para identificar y guardar los trabajos y siga ciertas normas al instalar y desinstalar el software. La mayoría de los problemas se debe a incompatibilidades entre productos de diferentes fabricantes o a que se usan versiones de programas que no fueron diseñadas para el sistema operativo del ordenador con el que se trabaja. Una conexión a Internet, esencial desde el primer momento, proporciona al usuario todos los consejos necesarios del sitio web del fabricante, además de ayuda para solventar problemas rudimentarios sin coste o a muy bajo precio.

Véase **también** Componentes internos *págs. 98-99* /
Plataformas y sistemas operativos *págs. 100-101* /
Configuración de la estación de trabajo *págs. 102-103* /

Las potentes estaciones de trabajo Silicon Graphics ofrecen una gran velocidad.

Componentes internos

Los términos técnicos usados por los comerciales pueden resultar confusos: lo primero que debe aprenderse es la diferencia entre un Pentium y un periférico.

Procesador 1

El procesador está en la placa madre del ordenador y es el motor que lo controla. Funciona haciendo cálculos a toda velocidad. Algunos procesadores comunes son Intel Pentium, Athlon y Apple G4. Su velocidad se describe en megahertzios (MHz) o gigahertzios (GHz), que significan un millón o mil millones de cálculos por segundo. Los ordenadores modernos se venden con procesadores de más de 1 GHz. Las grandes velocidades no son realmente necesarias para el tratamiento de imagen; más bien están dirigidas a potenciar el consumo entre los usuarios. Algunos ordenadores tienen dos procesadores que comparten las tareas.

Véase también Gestión de datos *págs. 84-85* / Ordenadores *págs. 96-97* / Configuración de la estación de trabajo *págs. 102-103* /

RAM y memoria 2

La memoria de acceso aleatorio, o RAM, es un módulo físico de memoria introducido en la placa madre de un PC. El ordenador usa RAM para almacenar datos de trabajo cuando los programas funcionan y hay al menos un documento abierto. La memoria RAM es básicamente un medio de almacenamiento temporal —también se le llama memoria—, por lo que todos los datos almacenados en la RAM se pierden cuando el ordenador se apaga o se cuelga. La cantidad de datos utilizada para crear un archivo de imagen puede ser enorme, del orden de varios megabytes, y en comparación con un documento de texto el ordenador necesita una gran cantidad de RAM. Si el presupuesto lo permite, convendría instalar un mínimo de 256 MB de RAM, ya que es un elemento de gran importancia.

1

El Apple G4 es un sistema de fácil actualización gracias a su panel lateral abatible.

VRAM (Video Random Access Memory) o tarjeta gráfica 3

El modo en que un PC muestra el color tiene menos que ver con el monitor que con la tarjeta gráfica o la memoria VRAM (Video Random Access Memory, memoria de vídeo de acceso aleatorio). Este dispositivo está diseñado, esencialmente, para permitir al usuario ver imágenes con millones de colores a alta resolución. Un monitor de gran tamaño requiere una tarjeta mejor para soportar el incremento del área de visualización. Para resultados de la máxima calidad, las imágenes deberían contener millones de colores y visualizarse a una resolución de 1.024 píxeles o más. La mayoría de los PC actuales incorpora tarjetas gráficas de 32 MB, lo que es más que suficiente para mostrar imágenes con una gran calidad.

Disco duro

El disco duro se utiliza para almacenar documentos y programas. Un disco duro es como una biblioteca llena de libros, por lo que debería organizarse con cierto sentido. Los discos duros tienen mucha capacidad de almacenamiento, por ejemplo 120 GB, y velocidades variables, como 7.200 rpm. Los discos más rápidos pueden guardar y recuperar datos a gran velocidad, lo que permite al usuario más tiempo para el proceso creativo. La mayoría de los PC tienen un espacio interno adicional que puede usarse para añadir un segundo disco duro.

Bus interno

Todos los componentes de un PC están conectados por una red interna de cables que influye en la velocidad a la que los datos pueden transmitirse entre componentes. Los datos fluyen por un cable de forma parecida al modo en que un automóvil viaja por una autopista: cuanto más ancha y recta sea ésta, mayor será la velocidad. Igual que una conexión a Internet, la anchura de banda de las conexiones internas del ordenador es responsable de la velocidad de trabajo.

3

Plataformas y sistemas operativos

Ahora que las plataformas Windows y Apple son menos excluyentes entre sí, resulta difícil tomar una decisión equivocada a la hora de comprar un ordenador.

¿Apple o PC? [1]

En el mundo de la fotografía digital hay dos plataformas donde elegir, Apple Mac —estéticamente más atractiva— y Windows PC —más ubicua y utilitaria. Mac es la herramienta estándar para la industria creativa. No obstante, Windows PC todavía domina el mercado de consumo doméstico y se usa en todas las oficinas del mundo. El éxito de Apple está basado en la innovación técnica y en la colaboración con empresas líderes de software, como Adobe. Los Windows PC, más económicos, están ensamblados por miles de diferentes compañías a partir de un surtido de componentes internos, y, por lo general, no es posible conocer el grado de compatibilidad hasta que algo falla en el sistema. Todos los ordenadores Apple están construidos con componentes estándar, lo que impulsa a otras compañías a adoptar las normas establecidas por Apple. Es más difícil que los nuevos componentes o periféricos no sean compatibles. Los mejores Windows PC son de los fabricantes reconocidos, como Toshiba, HP y Sony. Como nota final, es muy difícil que los virus ataquen ordenadores Mac, ya que la mayoría de ellos están dirigidos a los más ubicuos PC.

Sistemas operativos

Windows 95, 98, 2000, NT, XP, Mac OS9, OSX, Linux y Unix son sistemas operativos de software. El propósito de un sistema operativo es permitir la comunicación entre los componentes de hardware y las aplicaciones de software. Los sistemas operativos determinan el aspecto y el modo de funcionamiento del ordenador, y constantemente se rediseñan para ofrecer un ambiente de trabajo más simple e intuitivo y estar a la par con las últimas innovaciones tecnológicas. Tanto Microsoft como Apple desarrollan actualizaciones significativas casi cada año, conjuntamente con pequeñas revisiones cada pocos meses. Estas pequeñas revisiones son, generalmente, respuestas a fallos imprevistos y se pueden descargar sin coste alguno en el sitio web

1.1

Ordenador Apple Mac.

1.2

Estación de trabajo Silicon Graphics compatible con Windows.

del fabricante. Los componentes externos de hardware, como impresoras de inyección de tinta y escáneres, están diseñados para funcionar con sistemas operativos específicos. Las actualizaciones pueden descargarse sin coste alguno para el usuario.

Programas para ambas plataformas 2

Hay muy pocos programas exclusivamente diseñados para Mac o Windows PC. La mayoría de ellos, como Adobe Photoshop, están diseñados para ambas plataformas. Los programas se compran para una u otra plataforma, y las licencias de uso no suelen ser compartidas. Sin embargo, una vez instalado el programa es muy simple compartir archivos entre las dos plataformas. Los usuarios con un PC en el trabajo y un Mac en casa, por ejemplo, pueden transferir archivos de uno a otro siempre que usen medios formateados para PC y añadan la esencial extensión de archivo al final del nombre del documento. El uso de medios extraíbles puede evitarse enviando

los documentos por correo electrónico en archivos adjuntos. De nuevo, es necesario usar la extensión al final del nombre. La regla de oro para preparar medios extraíbles para su uso en ambas plataformas es asegurarse de que está formateado para PC. Los Zip o disquetes pueden crearse en formato Windows DOS (Disk Operating System) y los CD-R y CD-RW pueden crearse en el formato universal ISO 9660. Todos los ordenadores Apple leen y graban en medios formateados para Mac y Windows, mientras que los ordenadores PC sólo reconocen medios formateados en DOS e ISO 9660. Un PC no reconoce un disco formateado para Apple. Sin embargo, tanto Apple como Windows pueden compartir una red común, que facilita aún más la transferencia de archivos.

Véase **también** Gestión de datos *págs. 84-85* / Formatos de archivo *págs. 86-87* / Ordenadores *págs. 96-97* / Configuración de la estación de trabajo *págs. 102-103* /

Photoshop está diseñado para las plataformas Mac OS y Windows.

Configuración de la estación de trabajo

La adecuada instalación de un ordenador asegura que todos los componentes se usen a su máximo potencial.

Gestión interna

Es esencial determinar un sistema coherente y organizado para guardar archivos y programas desde el principio. Un ordenador nuevo se presenta preparado con una serie de carpetas a partir de las que se debe construir el sistema de gestión. En un PC, todos los programas deberían instalarse en C > carpeta Archivos de programas, y en un Mac en HD > carpeta Aplicaciones. Las imágenes digitales deberían guardarse en dos carpetas nuevas llamadas «master» y «trabajos en progreso». En estas carpetas, los trabajos acabados o las imágenes manipuladas deberían guardarse de manera independiente a las versiones directas.

Rendimiento del software　　　　　1

Una vez instalado, un programa de tratamiento de imagen sólo necesitará pequeños retoques para maximizar su rendimiento. Esto no es más complicado que ir al menú de preferencias. Los dos puntos más importantes están relacionados con el consumo de memoria del programa, como Adobe Photoshop. Un PC tiene instalada una cantidad de memoria RAM fija, compartida por el sistema operativo y los programas abiertos. El usuario es el responsable de dirigir una cantidad determinada de RAM a cada programa, algo parecido a dividir una manzana entre varios niños hambrientos. En cuanto a Adobe Photoshop, se recomienda que la memoria sea cinco veces el tamaño del documento más grande que se vaya a manejar. Si éste tiene 30 MB, por ejemplo, la memoria RAM atribuida debería ser de 150 MB.

Atribución de memoria en Windows

Con Adobe Photoshop o Photoshop Elements abierto, ir a Edición > Preferencias > Memoria > Caché de imagen. Mover la corredera de Utilización de memoria hacia la derecha hasta conseguir el valor deseado.

Atribución de memoria en Apple OSX　　2

Con Adobe Photoshop o Photoshop Elements abierto, ir a Photoshop (o Photoshop Elements) > Preferencias > Memoria > Caché de imagen. Mover la corredera de Utilización de memoria hacia la derecha hasta conseguir el valor deseado.

Atribución de memoria en Apple OS 8-9

En las versiones anteriores de Mac OS, las preferencias de memoria sólo pueden ajustarse cuando el programa está cerrado. Primero se hace clic en el icono del

Véase también Gestión de datos *págs. 84-85* / Ordenadores *págs. 96-97* / Componentes internos *págs. 98-99* / Estaciones de trabajo *págs. 112-119* /

programa (el que normalmente se usa para abrirlo). Luego se va a Archivo > Obtener información > Memoria. Se borran los valores de memoria y se cierran. A continuación, se abre de nuevo el programa.

Uso de varios programas al mismo tiempo

Manejar varios programas simultáneamente supone un consumo adicional de memoria RAM. Conviene comprobar que el total de memoria atribuida (incluido el sistema operativo) no supere el límite disponible. De ser así, hay que comprar RAM adicional o reducir la cantidad atribuida a cada programa.

Disco de memoria virtual

Cuando Photoshop se queda sin RAM, graba los datos en un área de memoria llamada disco de memoria virtual. En realidad, no se trata de una pieza de hardware adicional, sino de un área del disco duro reservada específicamente para este propósito. Es una buena idea reservar una parte del disco duro para que esté libre de otras demandas o, si el presupuesto lo permite, instalar un segundo disco duro. Photoshop necesita un área de memoria virtual en el disco duro para funcionar adecuadamente.

Selección del disco de memoria virtual en Windows

Con Adobe Photoshop o Photoshop Elements abierto, ir a Edición > Preferencias >Plugins y Discos de memoria virtual. A continuación, elegir «C» (o la partición, si se ha creado una) como primer disco.

Selección del disco de memoria virtual en Apple OSX

Con Adobe Photoshop o Photoshop Elements abierto, ir a Photoshop (o Photoshop Elements) > Plugins y Discos de memoria virtual. A continuación,

seleccionar el disco «Macintosh HD» (o la partición, si se ha creado una) como primer disco.

Selección del disco de memoria virtual en Apple OS 8-9

Con Adobe Photoshop o Photoshop Elements abierto, ir a Archivo o Edición > Preferencias > Plugins y Discos de memoria virtual. A continuación, seleccionar el disco «Macintosh HD» (o la partición, si se ha creado una) como primer disco.

Conexiones y puertos

Situados en la parte posterior del PC, los puertos sirven para conectar una amplia variedad de dispositivos periféricos. También determinan la velocidad de transmisión de los datos.

Conectores esenciales

Todos los componentes de hardware importantes, como el monitor, el teclado y el ratón, tienen su propio puerto dedicado en la parte posterior de la torre. Hay conexiones adicionales para sonido y entrada y salida de altavoces externos, salida de vídeo para un proyector de datos, un segundo monitor y un puerto de impresora. Apple y Windows usan sus propios tipos de conector, pero pueden comprarse adaptadores.

Transferencia de datos

A medida que mejoran las cámaras digitales y la edición de vídeo se hace más popular, resulta esencial una transferencia de datos rápida y fiable. Muchas cámaras digitales pueden generar archivos superiores a 20 MB, de forma que la velocidad a la que los datos se cargan en el PC es un punto crítico. Hoy en día existen tres tipos de sistemas de conexión para plataformas Apple y Windows, todos ellos con diferentes velocidades de transferencia: SCSI, USB y FireWire.

SCSI

La conexión SCSI, abreviatura de Small Computer System Interface, es el más antiguo de los sistemas. Existe en cuatro velocidades diferentes: SCSI-1, SCSI-2, SCSI-3 y Wide Ultra SCSI-II, la más rápida de todas. Los cables SCSI tienen un conector rectangular con pins y tomas muy finos, y no puede desconectarse sin antes apagar el ordenador. Los dispositivos SCSI, como escáneres y discos duros externos, pueden conectarse unos a otros en cadena, pero primero se les debe asignar un número de identidad. En circunstancias ideales, las variantes SCSI más rápidas pueden transferir entre 10 y 40 megabits (Mbps) de datos por segundo.

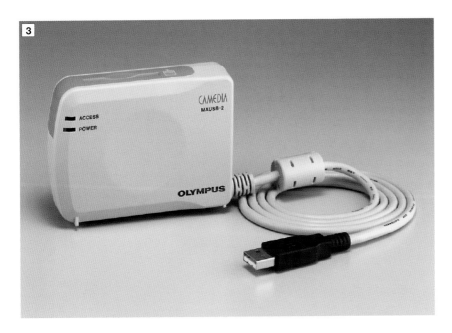

USB es una interfaz común entre cámaras digitales, escáneres, impresoras y ordenadores.

Véase **también** Anatomía de la cámara digital *págs. 10-11* / Conexión al ordenador *págs. 36-37* / Periféricos *págs. 106-107* /

USB

La conexión USB (bus en serie universal) ha revolucionado el mundo de la informática creativa. Presente en la mayoría de las cámaras digitales y escáneres, USB es esencialmente un sistema de conexión universal. Es menos complicado que SCSI y puede conectarse en caliente, o sea, sin necesidad de apagar el ordenador. Todos los Apple modernos cuentan con dos puertos USB en el teclado, de modo que no hay que ir a la parte trasera de la torre para conectar periféricos. Existen extensiones para facilitar el acceso e incrementar el número de dispositivos que pueden conectarse al mismo tiempo. Además, la energía puede suministrarse a través del puerto USB, de modo que algunos escáneres no necesitan conectarse a la red. La mayoría de los dispositivos USB están basados en el original USB 1.1 estándar, y proporcionan una velocidad de transferencia de 12 Mbps. Los más modernos y todavía poco empleados USB 2.0 pueden llegar a 480 Mbps.

FireWire

FireWire, también conocido como IEEE1394, ofrece una transferencia de datos muy rápida, de hasta 400 Mbps. Este tipo de conector se usa en cámaras digitales de gama alta, escáneres y cámaras de vídeo. Como el USB, proporciona energía a dispositivos externos, pero a una velocidad superior (hasta 15 vatios). Los puertos FireWire son estándar en todos los ordenadores Apple modernos, pero sólo se encuentran en los PC de gama alta.

Tarjetas de actualización

No es imposible añadir un puerto adicional USB o FireWire a un ordenador para conectar dispositivos modernos. Afortunadamente, los precios de estas actualizaciones son muy competitivos. Todos los ordenadores tienen ranuras PCI vacías, por lo que siempre pueden añadirse extras. Estas tarjetas de actualización son fáciles de instalar y resultan mucho más convenientes que comprar adaptadores o conectores externos.

Periféricos

Una buena estación de trabajo permite acceder con facilidad a una extensa variedad de dispositivos de entrada, salida y almacenamiento, llamados periféricos.

Escáner plano [1]

Gracias a los continuos avances tecnológicos, incluso un escáner de gama baja capta bastantes más datos de los realmente necesarios para imprimir copias de calidad. Un escáner plano convierte originales opacos, como fotografías, pinturas o incluso páginas de revista, en imágenes formadas por píxeles. Los mejores escáneres son de los fabricantes que también hacen cámaras o escáneres profesionales, como Umax, Epson y Heidelberg. Los dispositivos combinados, por ejemplo escáner/fax/impresora o incluso un escáner plano con adaptador para diapositivas, ofrecen resultados de peor calidad.

Escáner de película [2]

Un escáner de película sirve para registrar datos a partir de negativos de color o blanco y negro y diapositivas. Cuestan, aproximadamente, seis veces más que un escáner plano de gama baja. Incluso un escáner de película de gama media registra suficientes

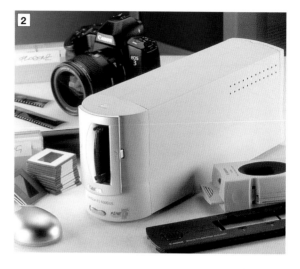

datos como para hacer una copia de 20 x 30 cm de alta calidad. Siempre se obtienen mejores resultados si se parte de una película que de una copia en papel. Los escáneres de película son un medio perfecto para «restaurar» negativos o diapositivas antiguos.

Impresora de inyección de tinta $\boxed{3}$

Una buena impresora de inyección de tinta cuesta menos que veinte rollos de película. El coste de producción es bajo, son fáciles de usar y, según el modelo, funcionan con cuatro, cinco, seis o incluso siete cartuchos de tinta. Generalmente, cuantos más colores se usen mejor será la calidad de los resultados. Estas impresoras pulverizan pequeñas gotas de tinta sobre la superficie del papel, lo que proporciona una calidad de imagen casi fotográfica. Las impresoras más modernas pueden conectarse directamente a una cámara digital o aceptar tarjetas de memoria extraíbles sin la necesidad de ordenador.

Véase también Gestión de datos *págs. 84-85* / Medios de almacenamiento *págs. 92-93* / Conexiones y puertos *págs. 104-105* / Escáneres *págs. 124-127* / Tipos de impresoras *págs. 242-243* /

Lector de tarjetas

Un lector de tarjetas de memoria incrementa enormemente la velocidad de transferencia de datos y preserva la batería de la cámara. El lector aparece en el escritorio del ordenador como cualquier unidad externa y evita la necesidad de contar con un software de navegación para previsualizar las imágenes antes de cargarlas. Los mejores lectores de tarjetas usan puertos USB o FireWire. Los adaptadores de disquetera, como por ejemplo FlashPath, son extremadamente lentos.

Almacenamiento externo

Conviene tener un dispositivo externo de almacenamiento conectado al PC. Las unidades externas pueden emplearse como discos de seguridad para guardar datos importantes o como biblioteca de imágenes que sólo requieran un acceso ocasional. Los mejores modelos son discos con conexión FireWire de gran capacidad, por encima de la del disco duro interno del ordenador. La costumbre de guardar los datos menos utilizados fuera del disco duro principal contribuye a mantener la agilidad y la rapidez de funcionamiento del ordenador. Una alternativa al disco duro externo consiste en conectar en red un ordenador más antiguo y usar su disco duro como espacio de almacenamiento.

Conexión a Internet

La mayoría de los ordenadores modernos incluye módem interno de 56 K para conectarse a Internet. Lo más importante es, no obstante, el tipo de servicio contratado. A medida que se reduzca el precio de la banda ancha de alta velocidad, un mayor número de usuarios podrá enviar imágenes de alta resolución sin necesidad de compresión.

Monitores

El monitor es la parte más importante del hardware para hacer copias de alta calidad.

El ojo humano es muy complejo, capaz de apreciar pequeñas variaciones sobre una gama vastísima de diferentes colores. Pero el monitor de un ordenador está mucho más limitado. Existen dos tipos de monitores: el tradicional CRT (tubo de rayos catódicos) y el más reciente TFT (thin film transistor) o de pantalla plana, también llamado LCD. Lo mismo que con un buen objetivo, un monitor de calidad permite ver imágenes nítidas y de color correcto.

Todas las imágenes reproducidas en papel o en la pantalla del monitor están definidas por las limitaciones inherentes del medio, y nunca pueden ser iguales al original. Esto significa que una imagen reproducida en un monitor nunca quedará igual sobre el papel, un hecho que conviene aceptar de antemano. Los monitores tienen una gama dinámica mucho más reducida, y no pueden mostrar las sombras más profundas o las luces más brillantes del mismo modo que lo hace una copia en papel de calidad.

Tamaño y marca [1]

Un monitor de pantalla grande es esencial para trabajar con imágenes. Los programas como Photoshop despliegan varios menús y ventanas sobre la pantalla, lo que deja poco espacio libre para la imagen. Los proyectos de retoque y montaje son difíciles de llevar a cabo en un monitor pequeño. Si el presupuesto es limitado, es mejor gastar dinero en un buen monitor de 19 pulgadas que en un ordenador con el procesador más rápido del mercado. Las mejores marcas son las reconocidas internacionalmente, como Sony, Mitsubishi o La Cie, y si se busca un poco hay otras marcas más baratas con los excelentes tubos Diamondtron o Trinitron. Por un poco más de dinero un monitor de pantalla plana tiene menos distorsión en los bordes. Los monitores TFT cuestan unas tres veces más que los CRT y ocupan mucho menos espacio, pero tienen que situarse con cuidado para evitar reflejos. Los monitores TFT también

1.1

Monitor TFT de alta resolución fabricado por Silicon Graphics.

tienen una superficie útil de pantalla algo mayor que los CRT (un monitor TFT de 15 pulgadas muestra casi la misma área que un monitor CRT de 17 pulgadas).

Ubicación

El monitor debe situarse a una altura confortable para la vista. Debe estar lejos de cualquier fuente de luz intensa, que podría reflejarse en la superficie y reducir la capacidad del usuario para corregir el color. Muchos monitores profesionales, como los fabricados por La Cie, incorporan un parasol que evita los reflejos laterales. Las empresas de artes gráficas tienen mucho cuidado con la corrección del color y la luz del entorno para que el ambiente de trabajo sea lo mejor posible. Una habitación oscura es mejor que una con mucha luz.

Cuidado del monitor

Igual que un objetivo, un monitor mostrará el color con menos efectividad si está manchado con huellas dactilares. La superficie de un monitor CRT nunca debe tocarse con los dedos, ya que se podría dañar su delicado revestimiento. Si aparecen manchas, han de eliminarse sólo con una gamuza para limpiar objetivos; nunca se deben usar detergentes o abrillantadores. Todos los monitores CRT tienen una vida limitada. Cuando algunos fósforos pierden su efectividad, el monitor ya no puede reproducir bien el color. La pantalla de los monitores LCD es vulnerable a los arañazos, por lo que deben extremarse las precauciones.

Véase **también** Configuración de la estación de trabajo *págs. 102-103* / Calibración del monitor *págs. 110-111* / Estaciones de trabajo *págs. 112-117* /

1.2

Un monitor CRT de alta calidad, como éste de La Cie, ofrece una excelente reproducción del color.

Calibración del monitor

Antes de ponerse en funcionamiento, el monitor precisa una cuidada calibración, apropiada al uso que se vaya a hacer de él.

Color 1

Un monitor puede ajustarse para mostrar un número fijo de colores, con independencia de la profundidad de color real de la imagen. En muchos casos, puede elegirse entre tres niveles: 256 colores, miles de colores, y millones de colores. No es recomendable visualizar imágenes con menos de varios miles de colores, pero no es necesario elegir el modo de varios millones, ya que un grado de sutilidad tan elevado no se reproducirá en el papel.

Resolución del monitor 2

Según cual sea la tarjeta gráfica instalada en el ordenador, se puede elegir entre varias resoluciones de pantalla. Estas resoluciones se miden en píxeles y normalmente se describen como 480 x 640 / VGA, 600 x 800 / SVGA, u 800 x 1.024 / XGA, etcétera. Los ajustes de alta resolución permiten incluir toda la imagen en la pantalla, pero el texto y los iconos de las herramientas se muestran muy pequeños. Para conseguir un resultado óptimo se puede empezar con 800 x 1.024.

Ajustes

Apple OS 8-9: Apple menú > Panel de control > Monitores.
Apple OS X: Apple menú > Preferencias del sistema > Visualización.
Windows PC: Inicio > Ajustes > Monitor.

Colores del escritorio y ambiente de trabajo

Nunca deben usarse imágenes con mucho detalle o colores muy saturados en el escritorio. Los colores intensos influyen en la apreciación cromática y pueden inducir a errores. Conviene separar el monitor de las paredes pintadas con colores vivos y de luces brillantes —sobre todo fluorescentes.

Véase **también**
Monitores
págs. 108-109 /
Perfiles y gestión del
color *págs. 248-249 /*

Protector de pantalla y modo Sleep

El protector de pantalla es un dispositivo útil que evita la aparición de defectos en el escritorio. Muchos ordenadores se dejan encendidos durante largos períodos de tiempo. El protector de pantalla aparece automáticamente después de un tiempo determinado por el usuario, por ejemplo cinco minutos. El propósito de los protectores de pantalla es «ejercitar» el monitor con una serie de imágenes en movimiento. El modo Sleep es una alternativa al protector de pantalla y funciona con el apagado temporal del monitor hasta que el usuario vuelve al trabajo.

Calibración del color 3

Todos los monitores deben calibrarse usando herramientas de software específicas, en vez de los botones y diales situados en el frontal.
La mejor herramienta es Adobe Gamma, suministrada de manera gratuita con la mayoría de los sistemas operativos y programas de imagen. Adobe Gamma guía al usuario en un proceso paso a paso para ajustar el brillo, el contraste y el equilibrio de color. Después, los ajustes pueden guardarse con un perfil determinado. Cada vez que se enciende el ordenador, se ajusta este

La misma imagen vista con diferentes resoluciones de pantalla. Superior: SVGA; centro: VGA; inferior: XGA.

perfil, con independencia de la posición de los botones y diales externos. Los perfiles son ideales para crear un ambiente fijo en que la consistencia del color se puede manejar y mantener cuando se trabaja con imágenes. Cuando se preparan imágenes para su reproducción, es muy recomendable trabajar con un sistema calibrado para igualar los perfiles utilizados en la industria de las artes gráficas. Existen perfiles de color universales establecidos por un grupo de empresas líder de hardware y software, llamado ICC (International Color Consortium). Un perfil ICC compatible, como Adobe RGB (1998), mantiene la integridad del color cuando la imagen se transfiere de un sistema a otro.

Cuadros de diálogo de Adobe Gamma (superior) y los tres ajustes de color (inferior).

Estación de trabajo de gama baja

Incluso con un sistema económico es posible crear imágenes dinámicas.

PC y monitor [1]

Muchos fabricantes venden sus equipos antiguos a precios muy competitivos, lo que permite a los usuarios comprar excelentes ordenadores a muy buen precio. Todos los procesos, excepto los filtros más complejos, tienen lugar casi instantáneamente con un procesador de 450 MHz. Un procesador ultra rápido tiene pocas ventajas cuando se trabaja con imágenes digitalizadas con un escáner modesto. La cantidad mínima de memoria debería ser de 128 MB, teniendo en cuenta que más adelante siempre se podrá comprar RAM adicional cuando el bolsillo lo permita. Es recomendable adquirir un ordenador con un disco duro de elevada capacidad, de unas 10 o 20 GB, y que tenga puertos USB o SCSI para poder añadir discos duros externos. Un lector de CD-ROM es esencial para importar archivos digitales. El monitor debería tener como mínimo 17 pulgadas y ser de una marca de calidad y fiabilidad reconocidas. Nunca se debería

comprar un monitor de segunda mano: a medida que un monitor envejece su efectividad se reduce, por lo que no vale la pena correr el riesgo. Una buena opción es el ordenador todo en uno, como el Apple iMac, que se presenta con su propio monitor.

MGI PhotoSuite es un buen punto de partida para el usuario que se inicia en el mundo digital.

Software [2]

No es esencial comprar la última versión de Adobe Photoshop. En vez de ello, es más conveniente aprender las bases del tratamiento de imagen con Photoshop LE o Photoshop Elements. Photoshop LE suele venir incluido con algunos modelos de escáneres y cámaras digitales. Funciona igual que la versión completa, aunque carece de las funciones más avanzadas. Otro programa gratuito que vale la pena considerar es MGI Photosuite, con una interfaz parecida a un navegador de Internet. Este último se parece muy poco a los programas profesionales, de forma que será necesario empezar de cero cuando se pruebe con programas más avanzados. Deberían evitarse los programas de marca desconocida.

iMac es un ordenador con buena relación precio-prestaciones.

Dispositivos de entrada y salida 3

Un escáner básico es una parte esencial de la estación de trabajo. Su función es crear archivos digitales a partir de copias fotográficas en papel. Umax y Canon tienen modelos de buena calidad a bajo precio. Para hacer copias, una impresora de cuatro tintas

3

Escáner plano de gama baja.

Impresora de inyección de tinta de cuatro colores.

de Epson o Canon es preferible a los modelos genéricos. Para conseguir buenos resultados, es aconsejable comprar papel específico para impresoras de inyección de tinta.

Servicios 4

Para conseguir impresiones de máxima calidad, vale la pena enviar los archivos digitales a un laboratorio con conexión a Internet. Si se utiliza una cámara compacta de película, se podría pedir con cada revelado un Kodak Photo CD. Este disco proporciona imágenes de buena calidad por una fracción de lo que cuesta un escáner de película.

4

Cámara digital de baja resolución.

Actualizaciones

Si se busca bien, se pueden encontrar tarjetas de memoria y grabadoras de CD muy económicas. Las grabadoras de CD externas de menos velocidad son baratas y permiten grabar imágenes en CD-ROM.

Véase también Interfaz del escáner plano *págs. 124-125* / Servicios de laboratorio *págs. 138-139* / Aplicaciones de software *págs. 144-149* / Tipos de impresoras *págs. 242-243* /

Estación de trabajo de gama media

Una estación de trabajo de este nivel ofrece la ventaja de ser un sistema dedicado sin apenas compromiso en cuanto a velocidad, calidad y facilidad de uso.

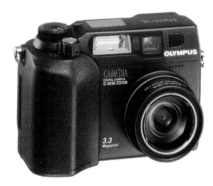

Cámara compacta digital de gama media.

PC y monitor

La mejor opción es elegir un ordenador de altas prestaciones de uno de los fabricantes líderes en el mercado, en vez de marcas clónicas que pueden incluir además escáner, impresora y cámara digital. El gasto adicional en un ordenador de gama alta significa que podrán añadirse periféricos de calidad cuando se necesiten. La posibilidad de actualizar los componentes es vital, por lo que el ordenador debería incorporar tres o más ranuras PCI vacantes, tres ranuras para memoria RAM y espacio para un disco duro adicional. Es preferible elegir un procesador de velocidad media e invertir en memoria RAM adicional (mínimo 256 MB). Instalar una tarjeta de RAM en vez de dos de menor capacidad deja espacio libre para futuras ampliaciones. Una grabadora de CD probablemente vaya incluida en el ordenador. El disco duro debería tener un mínimo de 40-60 GB. Para poder añadir dispositivos de entrada en el futuro, el ordenador debería incorporar puertos FireWire. Los monitores de calidad son los de marca reconocida. La pantalla debería ser de, como mínimo, 19 pulgadas, preferiblemente con tubo Trinitron, y el monitor definitivamente nuevo.

PaintShop Pro es un programa de tratamiento de imagen muy versátil.

Adobe Photoshop Elements presenta una interfaz de fácil uso.

Software

Adobe Photoshop Elements es un buen programa. Comparte muchas de las funciones profesionales de la versión completa, pero está diseñado con una interfaz más sencilla y con un menú de ayuda más completo. PaintShop Pro es un programa sofisticado para Windows PC con una buena relación precio-prestaciones. Ambos programas se hallan

2.1

Un escáner de película ofrece mejores resultados que los de opacos.

2.2

Impresora de inyección de tinta de calidad fotográfica.

disponibles a nivel comercial, y en el precio de compra se incluye un manual explicativo de fácil comprensión.

Entrada y salida 2

Un buen escáner plano debe tener una resolución mínima de 1.200 dpi y ser capaz de trabajar con un software compatible con un *plugin* de Photoshop. Además, debería considerarse la adquisición de un escáner de película para agilizar el trabajo. Algunas marcas de confianza son Minolta, Canon y Nikon. Los modelos básicos pueden escanear tiras de negativos o diapositivas montadas de 35 mm. Los usuarios de cámaras APS pueden adquirir un adaptador específico. Los escáneres de película captan detalles que pueden no resultar evidentes en una copia en papel. Generan archivos de imagen muy grandes, de entre 20 y 30 MB, de modo que es casi imprescindible disponer de puertos USB o SCSI. Para hacer copias en papel sería aconsejable adquirir una impresora de inyección de tinta de seis colores. Cuestan más o menos el doble que los modelos básicos de cuatro tintas, pero los resultados son de excelente calidad y las imágenes tardan más en perder color. Las mejores impresoras de Epson y Canon también pueden imprimir sobre materiales especiales, como película, CD-R y tela. Ninguna estación de trabajo está completa sin una cámara digital de gama media, con suficiente resolución para hacer copias en papel de hasta 20 x 30 cm, cable USB, baterías recargables y adaptador de corriente.

Mejoras y actualizaciones

Más adelante, y si el presupuesto lo permite, se podría adquirir la versión completa de Adobe Photoshop e instalar memoria RAM adicional. Si no se ha añadido anteriormente, debería instalarse un antivirus (por ejemplo, Norton) para mantener el ordenador en perfecto estado, sobre todo si es un PC.

Véase también Interfaz del escáner plano *págs. 124-125* / Interfaz del escáner de película *págs. 126-127* / Aplicaciones de software *págs. 142-147* / Tipos de impresoras *págs. 242-243* /

Estación de trabajo profesional

Un sistema de gama alta es la herramienta perfecta para cualquiera que se dedique a la fotografía digital.

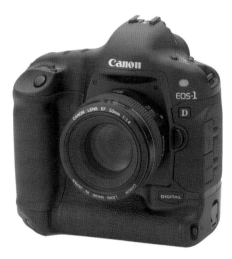

Canon EOS 1 SLR.

PC y monitor

Las estaciones de trabajo de mejor calidad son las fabricadas por Apple. Su configuración y rendimiento son específicos para trabajar con programas de tratamiento de imagen como Adobe Photoshop. Los Apple Mac, con procesador dual para poder trabajar con grandes archivos de imagen, superan incluso ampliamente al más rápido de los Pentium PC. Los ordenadores Mac cuentan con sofisticadas herramientas para la gestión del color, como ColorSync, e incluyen puertos FireWire para conectar escáneres de gama alta. El ordenador debería contar con un mínimo de 512 MB de memoria RAM. Un disco duro adicional podría servir como biblioteca de imágenes. Una grabadora de CD es esencial para almacenar archivos en CD-R. Además

podría instalarse una unidad Zip interna de 250 MB, muy útil para grabar temporalmente archivos de imagen. El monitor debería ser de gran calidad. Los modelos de La Cie y Mitsubishi incluyen un dispositivo de hardware para calibrar el color y asegurar que las imágenes se vean siempre perfectamente. Los usuarios que no son partidarios de Apple pueden decidirse por una estación de trabajo Silicon Graphics de alta potencia y rendimiento.

Software 1

Adobe Photoshop es la única opción, puesto que el usuario necesita mantener todo el control sobre la gestión del color. Para crear e introducir contenidos sofisticados en Internet, Image Ready proporciona todas las herramientas necesarias para compresión, animación y composición de imágenes. Algunos *plugins* de Photoshop, como PhotoFrame y Mask Pro, aportan funcionalidad adicional a los trabajos más complicados, y Portfolio (también de Extensis) es una herramienta muy útil para catalogar archivos de imagen.

Véase **también** La cámara SLR digital *págs. 26-27 /* Escáneres *págs. 124-127 /* Adobe Photoshop *págs. 142-143 /* Tipos de impresoras *págs. 242-243 /*

2.1

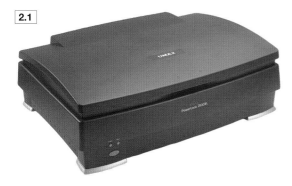

Escáner plano de gama alta.

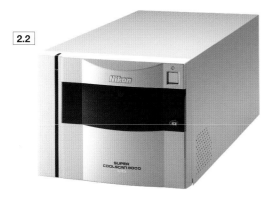

Escáner de película de formato medio.

Impresora de inyección de tinta (a partir de pigmentos).

Entrada y salida

Un escáner de película de gama alta —para digitalizar originales hasta de formato medio— puede costar lo mismo que el ordenador. Pero es una inversión que vale la pena para cualquier persona que se dedique de manera profesional. Estos escáneres incorporan captadores de alta resolución que generan archivos por encima de 80 MB, y sirven para digitalizar todo tipo de originales de formato no estándar. Para digitalizar originales opacos, una buena opción son los escáneres de gama media-alta de Heidelberg o Umax, que incorporan un software sofisticado y una gama dinámica por encima de la media para extraer todo el detalle de originales difíciles. En cuanto a impresión, lo mejor sería adquirir una impresora profesional de inyección de tinta con cartuchos de tintas pigmentadas y seis o más colores. Para enviar y recibir imágenes de alta resolución vía Internet, es esencial instalar banda ancha ADSL o cable. En cuanto a la cámara lo ideal sería adquirir un modelo SLR digital de gama alta (por ejemplo, Nikon o Canon), con tarjeta Microdrive de alta capacidad y un buen surtido de objetivos.

Mejoras y actualizaciones

Las piezas de este equipo seguirán prestando servicio durante toda la actividad profesional del fotógrafo. Un accesorio de hardware recomendado es un disco duro externo de gran capacidad para almacenar archivos importantes, junto con un programa específico para automatizar las copias de seguridad. Para entornos de trabajo difíciles, una UPS (unidad de suministro continuo de energía) evitará pérdidas de información en caso de corte inesperado del suministro eléctrico o de una bajada de potencia.

Estación de trabajo portátil

Un equipo portátil permite al fotógrafo seguir con su trabajo sin tener que regresar a casa.

Ordenador portátil [1]

Un portátil de buena calidad es un requisito indispensable para fotografiar en formato digital sobre el terreno. Los mejores modelos son los de Apple, Sony o Compaq. Una pantalla de gran tamaño compensa el gasto adicional y ayuda a valorar la calidad de las imágenes. Los ordenadores portátiles dependen de baterías autónomas, que pierden su efectividad cuando el tiempo es frío. Por ello, vale la pena invertir en un adaptador de corriente para poder cargar las baterías en cualquier lugar. Un portátil es perfecto para enseñar el trabajo a los clientes en tiempo real, pues la imagen en alta resolución permite hacer ajustes o recomendaciones. Un portátil con salida de vídeo también permite al usuario ver las imágenes en un monitor más grande o presentarlas con un proyector digital. Una grabadora de CD con interfaz USB, aunque no es esencial como dispositivo interno, permite hacer copias de seguridad de archivos importantes.

Viajar al extranjero

En el extranjero, es esencial tener todos los adaptadores necesarios para poder cargar la batería del ordenador. También existen adaptadores especiales para convertir un jack convencional de teléfono en diferentes tipos de conexiones. Una buena forma de gestionar datos en el extranjero es usar un sistema de almacenamiento en Internet, que permite cargar archivos en bruto comprimidos desde la habitación de un hotel y enviarlos al estudio.

1.1

Portátil Apple ultra fino y ligero.

1.2

Grabadora de CD USB.

Véase **también** La cámara SLR digital *págs. 26-27* / Gestión de datos *págs. 84-85* / Adobe Photoshop *págs. 142-143* / Tipos de impresoras *págs. 242-243* /

Software

No suele ser habitual preparar las imágenes para
su reproducción en un ordenador portátil, pero
el material en bruto puede requerir ciertos retoques
para su uso posterior. Adobe Photoshop conserva
muy bien el color original de las imágenes e incluye
útiles funciones para gestionar el trabajo por lotes
de forma automática. Los navegadores de imagen
incluidos con las cámaras digitales de gama alta
ofrecen la mayoría de las funciones básicas, como
rotar, lupa y recortar, y emplean menos memoria
que Photoshop.

Entrada y salida

Además de una cámara SLR digital de buena
calidad, el usuario debería adquirir un lector
de tarjetas USB para solventar cualquier demanda de
energía durante el proceso de descarga. Si se necesitan
copias inmediatas, la mejor opción es una impresora
portátil de inyección de tinta, muy fácil de transportar
en un maletín. Antes de imprimir, es importante
asegurarse de que los cabezales están alineados
mediante la utilidad específica del software.
Finalmente, si se necesitan copias de prueba,
puede ajustarse una resolución más baja, por ejemplo
720 dpi, en vez de la más elevada de 1.440 o 2.880 dpi.

Mejoras y actualizaciones

Los componentes de hardware para ordenadores
portátiles son siempre algo más caros que
los correspondientes a los PC de escritorio.
Para una conexión realmente portátil,
muchos equipos pueden conectarse a un teléfono
móvil y transmitir imágenes desde casi cualquier
lugar del mundo.

2.1

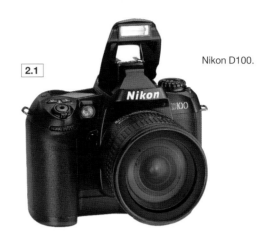

Nikon D100.

2.2

Impresora digital
portátil.

2.3

Lector de tarjetas.

5 Escáneres y otros dispositivos

Funcionamiento del escáner

Un buen escáner forma parte indisociable de cualquier estación de trabajo. Se utiliza para convertir originales en película y copias en papel en imágenes digitales.

Funcionamiento del escáner plano 1

Igual que las cámaras digitales, la mayoría de los escáneres planos emplea captadores CCD, aunque dispuestos en línea en vez de en una matriz rectangular. El escáner se parece a una fotocopiadora pequeña con un sensor bajo el vidrio unido a dos barras que se desplazan lentamente a lo largo de la superficie de vidrio. Una serie de lámparas dispuestas en línea proporcionan la iluminación. Mientras el CCD se desplaza a lo largo del original, cada sensor crea un píxel en la imagen digital resultante. Sorprendentemente, también pueden escanearse objetos tridimensionales, siempre que la tapa del escáner pueda retirarse. El escáner se conecta al ordenador mediante un cable USB o FireWire, y, en muchos modelos, el suministro de energía procede directamente de este puerto, en vez de por una conexión separada.

Calidad de un escáner plano

Los escáneres planos se clasifican de acuerdo con su resolución. En estos dispositivos, el término «resolución» es tan sólo otra forma de describir la calidad potencial de la imagen. A diferencia de las cámaras digitales, la calidad de los escáneres no se describe en megapíxeles, sino por su capacidad de registrar píxeles a lo largo de una pulgada lineal (2,5 cm). En otras palabras, un escáner de 600 píxeles por pulgada, o ppi, creará una imagen digital de 2.400 x 3.600 píxeles a partir de un original de 4 x 6 pulgadas (10 x 15 cm). En este tipo de cálculos interviene un elemento matemático, quizás poco deseado, que los usuarios no deben temer puesto que el software del escáner es mucho menos técnico. Incluso un escáner de gama baja con una resolución de 1.200 ppi crea más datos de los que realmente se necesitan; por encima de 2.400 ppi es más que suficiente para trabajos fotográficos normales. Los escáneres planos generan más datos que una cámara digital SLR de gama alta, y son, por tanto, la ruta más económica y efectiva hacia la fotografía digital.

1

Escáner plano para uso general.

2

Escáner de película de 35 mm.

Funcionamiento del escáner de película 2

Los escáneres de película están diseñados para registrar datos de originales mucho más pequeños, por lo general fotogramas de 24 x 36 mm. Este tipo de escáner tiene una línea de sensores CCD en el interior de una unidad cerrada —en una posición fija para que el material que se va a escanear pase por delante, o montada sobre barras móviles que se deslizan a lo largo de los fotogramas. Existen tres formatos de escáner de película: 35 mm y APS, 35 mm y 120, y modelos profesionales capaces de digitalizar películas de hasta 10 x 12 cm. Todos se suministran con soportes para diapositivas montadas y para tiras de película sin cortar, y los de mayor formato incluyen máscaras para diferentes fotogramas de formato medio (6 x 4,5; 6 x 6; 6 x 7; 6 x 8 y 6 x 9 cm). Los escáneres de película pueden registrar información en color o blanco y negro. Una vez insertado el soporte en la unidad, el escáner lo arrastra para empezar a digitalizar.

Calidad del escáner de película 3

Igual que en un escáner plano, la calidad de un escáner de película queda descrita por la resolución lineal, por ejemplo 2.800 ppi. En comparación con los escáneres planos, la resolución es muy alta debido a que los originales son mucho más pequeños. Un buen escáner tiene una resolución por encima de 2.500 ppi y genera suficiente información como para hacer copias en papel de 20 x 30 cm. Debido a la amplia variedad de densidades que se encuentra en las transparencias, desde las sombras más oscuras hasta las luces más claras, los escáneres de película tienen que ser capaces de registrar una gama dinámica mucho más amplia que los escáneres planos. El mínimo debería rondar 3,6D.

Véase también Anatomía de la cámara digital *págs. 10-11* / !Interfaz del escáner plano *págs. 124-125* / Interfaz del escáner de película *págs. 126-127* /

Escáner plano de gama alta para opacos y trasparencias.

Interfaz del escáner plano

Los escáneres planos y su software trabajan de forma muy parecida a una fotocopiadora.

Funcionamiento

La mayoría de los escáneres planos opera con su propio software de escaneado o con un programa de tratamiento de imagen. La primera opción exige menos esfuerzo a la memoria del ordenador. El inconveniente de este método es que los archivos de imagen tienen que guardarse, cerrarse y volverse a abrir en el software del escáner. Si se accede al escáner como *plugin* de Photoshop, aparece el mismo software de escaneado. En este caso, después de escanear una imagen, ésta queda abierta en Photoshop lista para su edición.

Interfaz del software del escáner

El software de todos los escáneres puede manejarse en modo básico o avanzado. El modo básico no ofrece apenas posibilidad de intervención; como mucho puede elegirse el dispositivo de salida, como por ejemplo correo electrónico, impresora o fax. En el modo avanzado se obtienen resultados mucho mejores, ya que es posible ajustar diversos parámetros de calidad.

Herramientas del software

A continuación se describen las opciones básicas que pueden seleccionarse, o no, para el escaneado de un original.

Herramienta Marco

Se utiliza para seleccionar el área del original que va a escanearse. Así se evita la inclusión de espacios blancos por error.

Véase también Estaciones de trabajo *págs. 112-119* / Funcionamiento del escáner *págs. 122-123* / Escaneado *págs. 128-137* /

Modos de imagen

Los fabricantes de escáneres usan un vocabulario distinto al utilizado en los programas de edición para designar los modos de imagen, como RGB, CMYK y escala de grises. En el menú desplegable se puede elegir entre RGB color, Mapa de bits (o línea), Escala de grises (o blanco y negro) y Color web (o 256 colores).

Resolución

Describe el número de píxeles por pulgada. Los valores interpolados suelen mostrarse con un color o letra diferente en el menú del escáner.

Escala

De forma parecida al botón aumentar/reducir de una fotocopiadora, esta opción permite al usuario determinar el tamaño de la imagen. Sin embargo, es importante recordar que no es posible hacer ampliaciones nítidas del tamaño póster a partir de originales de tamaño postal.

Botón de exposición automática

Muchos escáneres ofrecen excelentes resultados usando la función de exposición automática, siempre que no se hayan excluido previamente áreas importantes de la imagen con la herramienta Marco.

Ajuste del perfil

Esta opción ofrece una digitalización que iguala la idiosincrasia de una impresora u otro dispositivo de salida, pero rara vez produce resultados de máxima calidad porque todas las estaciones de trabajo están ajustadas de forma diferente. Es mejor desactivar esta opción.

Cuentagotas

Esta herramienta (tres distintas) sirve para seleccionar las sombras, los tonos medios y las luces del original. Sólo es relevante cuando la imagen presenta una gama tonal inusual que no puede registrarse con precisión en el modo automático.

Brillo y contraste

Con estas dos escalas pueden hacerse cambios rudimentarios en la imagen. Sin embargo, para un control preciso es mejor usar los controles de Photoshop.

Vista previa

Antes del escaneado final debería hacerse una digitalización previa, lo que ayuda al software del escáner a determinar los ajustes adecuados, o «exposición», para trabajos en mapa de bits y permite hacer correcciones posteriores.

Escaneado

Una vez comprobado el escáner previo, al pulsar este botón empieza el escaneado propiamente dicho. La interfaz del escáner se cierra una vez completada la digitalización.

Menú

Muchos escáneres tienen controles adicionales ocultos en los menús desplegables o los paneles, incluidos filtros y rutinas preseleccionables. Los filtros más comunes son Máscara de enfoque, Destramar y Contraste automático.

Cuadros de diálogo

Los software de calidad ofrecen herramientas adicionales para el usuario avanzado, como Niveles y Curvas —ambos métodos son estándares universales de la industria para corregir el contraste, el brillo y el color. Aunque estas opciones están incluidas en Photoshop y PaintShop Pro, los originales de bajo contraste que se corrigen en la etapa de escaneado son menos propensos a la posterización.

Interfaz del escáner de película

La interfaz del escáner de película ofrece un juego de controles similar al del escáner plano, pero con herramientas adicionales para corregir películas con imperfecciones.

Funcionamiento

Los escáneres de película se comercializan con su propio software de escaneado, que funciona independientemente o como *plugin* de Photoshop. Dada la posibilidad de realizar varios escaneados en serie a una resolución muy alta, es recomendable usar el propio software del escáner para evitar un uso innecesario de la memoria RAM del ordenador. Como los datos de cada escaneado residen en la memoria RAM, es esencial instalar tanta como sea posible. Todos los escáneres de película tienen que autoiniciarse o autocalibrarse antes de cada sesión, y hasta que este proceso no se haya completado no debe introducirse el soporte para la película. Una vez cargado el software del escáner, en la mayoría de dispositivos puede seleccionarse la función Prescan o escaneado previo, que crea una digitalización rápida a baja resolución del fotograma o fotogramas del soporte. Una vez completada, cada vista previa puede ajustarse individualmente antes del escaneado final. Los escáneres de película todavía se venden con distintos tipos de conexión, como SCSI, USB y FireWire; para mayor rapidez debe elegir el modelo FireWire.

Interfaz del software del escáner 1

La interfaz del escáner Nikon presenta una clara y coherente serie de controles para lograr resultados de la máxima calidad. El tamaño de la ventana de previsualización puede ajustarse al monitor, pero cuanto más grande, mejor, sobre todo si se van a usar las herramientas Niveles o Cuentagotas. Como muchas interfaces de escaneado, permanece abierta incluso después de que haya finalizado la digitalización. De esta forma, el usuario puede continuar el trabajo sin necesidad de volver a abrir el software. Es recomendable escanear siempre los originales a la máxima resolución posible y guardar los archivos máster en CD-R. Cada vez que se necesite una imagen puede abrirse desde el CD, guardarse en el disco duro y tratarse en el Photoshop, igual que un negativo en el cuarto oscuro.

Herramientas del software

Modos de imagen

Generalmente se encuentran tres modos: RGB, Escala de grises y, en los mejores escáneres, el modo directo a fotomecánica CMYK.

Original

Este menú se emplea para seleccionar el tipo de película que se va a escanear. Por ejemplo, negativo de color, diapositiva de color, negativo de blanco y negro o diapositiva de blanco y negro.

Resolución de entrada

Este menú determina la resolución del escaneado y el tamaño de archivo. Tengamos en cuenta que las cifras de Tamaño de archivo cambian cuando se modifica este valor.

Resolución de salida

Este menú no tiene efecto sobre el tamaño de archivo, pero indica el tamaño máximo de ampliación. Para impresoras de inyección de tinta debería ajustarse a 200 ppi, y para reproducción fotomecánica, a 300 ppi.

Selector de fotograma

Esta función designa un número a cada fotograma en el soporte de película, lo que facilita la elección de la imagen que se va a escanear. Pueden seleccionarse varias a la vez.

Botón de vista previa

Una vez se ha seleccionado un fotograma, al pulsar este botón comienza el escaneado de vista previa, en el que se toman y se ajustan las mediciones de contraste y brillo.

Botón de escaneado

Este botón activa el escaneado final. En un escáner de película es posible escanear originales en lote de forma automática, sin la intervención del usuario.

Menús y paneles

Además de las herramientas Niveles, Curvas y Máscara de enfoque, los mejores escáneres incluyen tres procesos automáticos para mejorar la imagen: digital ICE, GEM y ROC. Estas funciones permiten minimizar los efectos del grano de la película, restaurar el color perdido y eliminar defectos como polvo, rayas y pelos. Cada una de estas opciones supone incrementar unos cuantos minutos en la digitalización, pero arreglar los defectos en Photoshop puede ser mucho más lento y laborioso.

Véase también Estación de trabajo profesional *págs. 116-117* / Funcionamiento del escáner *págs. 122-123* / Escaneado en blanco y negro *págs. 128-129* / Escaneado en color *págs. 130-131* /

Escáner de película de calidad profesional.

Escaneado en blanco y negro

Los materiales en blanco y negro, o monocromáticos, son fáciles de escanear siempre que se sigan unas reglas básicas.

Copias en papel 1

Escanear correctamente copias fotográficas en blanco y negro no debería suponer dificultad técnica alguna para el principiante. Existen dos tipos de copias fotográficas: automáticas y manuales. Las copias automáticas, producidas en minilabs, están dirigidas al mercado de consumo y a la reproducción en periódicos. Carecen de la evaluación cuidadosa del contraste y del control de exposición de las copias manuales, por lo que las luces pueden quedar lavadas y las sombras excesivamente densas. Esta falta de detalle no se puede rescatar en el proceso de escaneado. Las copias manuales, ampliadas por un *printer* experto, tienen una calidad mucho más alta, con reservas y quemados locales para revelar todo el detalle posible en sombras y luces. Este tipo de copias produce los mejores resultados. Cuando la ampliación se hace sobre papel con textura pueden aparecer algunos problemas de escaneado, por ejemplo pérdida de nitidez e incluso aparición de textura en la imagen digital, sobre todo si se amplía mucho.

Véase también Modos de imagen *págs. 80-81* / Formatos de archivo *págs. 86-87* / Funcionamiento del escáner *págs. 122-123* / Escáneres *págs. 124-127* /

1.1

Con controles muy simples, como Niveles, es posible conseguir densidades diferentes. El control creativo del contraste puede conducir a distintas variaciones, cada una con sus propias características.

Cuando se escanea una película, puede enfatizarse el contraste y el brillo con la herramienta Cuentagotas (tres variantes).

Película

La película fotográfica de blanco y negro también presenta una serie de características propias que deben controlarse durante el escaneado. Este tipo de película está disponible en diferentes sensibilidades ISO, desde ISO 25 (grano fino) a ISO 1.600 y más (grano grueso). Las películas de grano fino se escanean bien, pero las de grano grueso pueden dar lugar a resultados carentes de resolución, simplemente porque el original no tiene suficiente detalle. Los errores simples de sobreexposición y subexposición se resuelven con facilidad, pero los negativos muy densos, sujetos a una sobreexposición notable, no producen a buenos resultados. Las películas cromógenas de blanco y negro, como Ilford XP2, aunque basadas en la misma tecnología que las películas de negativo color, producen excelentes resultados cuando se escanean en modo Escala de grises.

Preparación del material

La forma en que se preparan los materiales en blanco y negro para su posterior escaneado supone una gran diferencia en el resultado final. En términos generales, las copias en papel deberían prepararse con un contraste algo inferior al normal para que exista detalle claramente visible en todas las áreas. Las luces brillantes y las sombras densas sacrificadas en esta etapa pueden recuperarse más adelante en Photoshop. Las películas deberían procesarse en un revelador de bajo contraste, como Agfa Rodinal, que crea transiciones tonales suaves. Cuando una película especializada, como, por ejemplo, Kodak T-Max, no se procesa en el revelador recomendado pueden aparecer algunos problemas, como sombras densas y contraste alto, que dificultan el escaneado. Las marcas de secado sobre la superficie de un negativo deberían eliminarse antes del escaneado, igual que cualquier traza de polvo.

Ajustes del escáner para originales en blanco y negro

Modo de imagen: Escala de grises.
Resolución de entrada (escáner plano): 300 ppi para reproducción comercial; 200 ppi para inyección de tinta; 72 ppi para Internet o correo electrónico.
Resolución de entrada (escáner de película): El valor de resolución óptica más alto posible.
Ampliación: Escanear el original más grande posible. No se deben esperar buenos resultados en ampliaciones por encima del 125%.
Filtros: Los filtros Máscara de enfoque y Destramar deben estar desactivados. Para película de grano grueso puede probarse la función GEM si está disponible.
Contraste y brillo: Dejarlos tal cual, pero se puede usar Niveles para corregir negativos subexpuestos (claros) o sobrexpuestos (oscuros).
Formato de archivo: Guardar como TIFF sin comprimir.

Consejo

Si existe la opción de escanear en modo de 12 o 16 bits por canal para crear una reproducción tonal más suave, es mejor seleccionar 16 bits, pero una vez en Photoshop se debe convertir la imagen a 8 bits por canal.

Escaneado en color

Quizás el mayor desafío del escaneado sea reproducir el color de forma adecuada, sobre todo si en el original no es correcto.

Copias en papel

Las copias fotográficas en color se procesan normalmente en máquinas automáticas. Las copias de 10 x 15 cm no son adecuadas para hacer escaneados de alta resolución debido a sus características intrínsecas de nitidez. La última tecnología de positivado utilizada en los laboratorios emplea un sistema de láser que proyecta la imagen directamente sobre papel fotográfico convencional, en vez del antiguo sistema de ampliadora y objetivo. Los resultados son excelentes, pero aparecen problemas si las copias se escanean de nuevo, porque el filtro de enfoque aplicado en el laboratorio se magnifica y se hace demasiado visible. En resumen, este tipo

de copias quedará, como mucho, con la misma calidad después del escaneado, o peor si se amplían. Dicho esto, en situaciones en las que no haya nada más, el escaneado de copias industriales es directo y sencillo. Los mejores resultados se obtienen a partir de copias brillantes, sin nitidez «extra» y color ligeramente desaturado.

Consejo

Si se escanean imágenes sólo para Internet o correo electrónico es mejor seleccionar el modo RGB que el de 256 colores y realizar la compresión más adelante en Adobe Photoshop.

Los ajustes preseleccionados pueden dar lugar a resultados muy diferentes cuando se aplican a una misma imagen.

Cuando una imagen pequeña se amplía, los detalles pierden nitidez.

Película

El negativo de color presenta pocos problemas al escaneado, ya que no es fácil que quede sobreexpuesto en la cámara. Si tiene una densidad media razonable es fácil mantener los colores y el contraste. Los mejores resultados se obtienen con películas de alta calidad, como las versiones profesionales de Fuji o Kodak. Éstas tienen un grano más fino y captan mejor los tonos sutiles en comparación con las películas más económicas.

Ajustes del escáner para originales en color

Modo de registro: RGB color. Sólo se debe elegir CMYK si el trabajo es exclusivamente para fotomecánica.
Resolución de entrada (escáner plano): 300 ppi para reproducción comercial; 200 ppi para inyección de tinta; 72 ppi para Internet o correo electrónico.
Resolución de entrada (escáner de película): El valor de resolución óptica más alto posible.
Filtros: Los filtros Máscara de enfoque y Destramar deben estar desactivados. Para copias en color desvaídas, puede probarse la función ROC si está disponible.
Contraste y brillo: Se han de dejar tal cual, pero se puede usar Niveles para corregir negativos subexpuestos (claros) o sobreexpuestos (oscuros).
Formato de archivo: Guardar como TIFF sin comprimir.

Las diapositivas de color son de difícil exposición en la cámara, con muy poco margen de error. Los problemas más comunes aparecen cuando se fotografía con luz de alto contraste, que puede eliminar el detalle en sombras y luces.

Preparación del material

Los usuarios que no tengan acceso directo a un laboratorio de color apenas pueden actuar en la preparación del material. No obstante, un laboratorio profesional tendría que poder garantizar los mejores resultados. El usuario debería buscar el sello Kodak Q-Lab, que garantiza un control regular e independiente del procesado. Si se usa película de diapositivas para escanearlas posteriormente, conviene elegir las de mayor calidad, como Fuji Velvia o Provia, por su estructura de grano y reproducción de color. Antes del escaneado hay que asegurarse de eliminar todo el polvo con un cepillo específico o una pera de aire.

Véase también Modos de imagen *págs. 80-81* / Formatos de archivo *págs. 86-87* / Funcionamiento del escáner *págs. 122-123* / Escáneres *págs. 124-127* /

Escaneado de línea

Cuando se escanean dibujos, diagramas y otros originales de un solo tono hay que tener cuidado para conservar todo el detalle.

Copias en papel [1]

Hay trazos y dibujos de línea de todas las formas, tamaños y formatos. Para una buena reproducción es necesario seguir unas cuantas reglas. El escaneado de trabajos de línea que antes llevaban a cabo empresas de reproducción, ahora puede hacerse en casa con un buen escáner plano. A diferencia de las fotografías, los originales de línea deben escanearse a una resolución muy alta, como 600 o 1.200 ppi. De lo contrario,

la imagen se verá pixelada alrededor de las formas curvas. Debido a la forma cuadrada de los píxeles y a la presencia de curvas en casi todos los dibujos de línea, puede aparecer cierto solapamiento (pixelado) cuando se emplea una resolución de registro demasiado baja. Los originales de línea de buena calidad se imprimen en un tipo de papel fotográfico (papel de bromuro) que ofrece resultados de muy buena calidad cuando se escanea. Sin embargo, la mayor parte de los trabajos de línea son dibujos

El fino detalle de las líneas (superior izquierda) puede desaparecer en el proceso de escaneado. Si se sobreexpone (inferior izquierda) el trazo se hace más fino, mientras que si se subexpone las letras se vuelven gruesas y difusas, y el fondo adquiere un tono demasiado oscuro. Para lograr un buen resultado lo mejor es ir probando (superior derecha).

2

Las imágenes escaneadas en Mapa de bits pueden convertirse a RGB y colorearse.

manuales o reproducciones de libros, e incluyen grabados al aguafuerte, caligrafía, carboncillo, grabados en madera y siluetas. Cualquier original con mucho detalle de líneas es mejor escanearlo en el modo Línea (o Mapa de bits), pero los dibujos con pincel se escanean mejor en modo Escala de grises debido a su delicada gama tonal.

Preparación del material

Poco puede hacerse para influir en la calidad de un original antiguo, pero siempre es mejor trabajar

Véase **también** Modos de imagen *págs. 80-81* / Formatos de archivo *págs. 86-87* / Funcionamiento del escáner *págs. 122-123* / Interfaz del escáner plano *págs. 124-125* /

a partir de la versión de mayor tamaño. La copia debe colocarse paralela al borde de la superficie del escáner. Esto asegura que las líneas rectas sigan estándolo después del escaneado y no tengan que transformarse más adelante en Photoshop.

Tratamiento posterior **2**

Con imágenes en modo Mapa de bits pocas herramientas y menús siguen disponibles. Es mejor hacer la limpieza y el retoque con las herramientas Goma de borrar junto con los colores blanco y negro por defecto para Color de fondo y Color frontal. Para añadir color a una imagen en Mapa de bits, primero hay que convertirla a Escala de grises y luego a RGB. Añadir color a una imagen de alto contraste no es sencillo, pero cualquiera de las herramientas de pintura ajustada en modo de fusión Multiplicar da buenos resultados. Basta con elegir un color del Selector y pintar sobre las áreas blancas.

Usos prácticos

Las imágenes en Mapa de bits son ideales para crear una buena colección de contornos y texturas decorativos para un uso posterior en proyectos de montaje. Guardadas como documentos de 1 bit, ocupan muy poco espacio y es muy fácil redimensionarlas. Los contornos extraídos de papel rasgado forman excelentes marcos para fotografías.

Ajustes del escáner para originales de línea

Modo de registro: Mapa de bits o Línea.
Resolución de entrada: Mínimo 600 ppi, preferiblemente 1.200 ppi.
Umbral: En vez de brillo y contraste, la corredera de Umbral permite al usuario aclarar u oscurecer la imagen.
Formato de archivo: Guardar como Mapa de bits TIFF. El tamaño de archivo será pequeño, ya que la imagen se crea a partir de datos de 1 bit.

Escaneado de objetos

Con un escáner plano es posible digitalizar objetos en tres dimensiones. Los resultados pueden ser muy convincentes.

Preparación del escáner [1]

Los escáneres planos pueden digitalizar la base de un objeto tridimensional de la misma forma que una fotocopiadora puede copiar la imagen de una mano. Pero a diferencia de los resultados de elevado contraste y poco precisos de una fotocopiadora, los objetos escaneados pueden manipularse cuidadosamente en Photoshop para producir resultados muy reales. Cuando no resulta práctico tomar una fotografía en el estudio, el escáner plano es un sustituto muy efectivo y económico. La superficie de cristal del escáner se daña con mucha facilidad, por lo que es recomendable cubrirla con una lámina de acetato transparente. Sorprendentemente, el captador puede registrar objetos a una distancia aproximada de 5 cm del vidrio. Con la tapa levantada o retirada se coloca la cara más interesante del objeto en contacto con la base del escáner. Para evitar que la luz ambiente provoque errores de exposición, puede colocarse una hoja blanca de papel sobre el objeto.

Elección de los objetos [2]

Los elementos orgánicos, como flores, hojas, madera, herramientas de metal, plásticos coloreados y cualquier otro que pueda constituir un bodegón convencional, son buenos motivos para el escáner. Aquellos que pudieran quedar aplastados por su propio peso (por ejemplo, flores) deberían sujetarse en su sitio con clips. Los objetos con superficies brillantes y reflectantes no se escanean bien (por ejemplo, vidrio trasparente, cerámica, plata y joyas).

Una llave inglesa (superior) y una flor (inferior) escaneadas como objetos, y el cuadro de diálogo de software del escáner (inferior izquierda).

2.1

2.2

Ajustes del escáner

Modo de registro: RGB color.
Resolución de entrada: 200 dpi para impresora de inyección de tinta; 72 dpi para Internet.
Filtros: Máscara de enfoque desactivado.
Guardar como: Formato TIFF.

Método de trabajo

Con la herramienta Marco se aísla todo lo posible el objeto del fondo. Cuanto más fondo se elimine en esta etapa, mejor quedará la imagen. A diferencia de un escaneado normal, los objetos tridimensionales necesitan un tratamiento considerable en Photoshop. Para ello se debe abrir la imagen en Photoshop e, inmediatamente, renombrar la capa Fondo. A continuación, con la herramienta Pluma, se realiza una selección meticulosa alrededor del objeto; conviene tomarse el tiempo necesario para trazar el contorno con precisión y luego eliminar el fondo. Con el control de Niveles se corrige el contraste, y con las correderas de Equilibrio de color se restaura el color de la imagen.

Combinación con otras capas

3

Ahora el objeto se coloca en una capa propia, listo para usarse en posteriores proyectos de montaje. Al guardar la imagen en formato PSD (Photoshop) se conserva la transparencia del fondo. En este ejemplo (derecha) se combinaron tres objetos escaneados, y luego se aplicó un efecto de sombra paralela para crear la ilusión de luz de estudio.

Consejo

Para mantener la superficie de vidrio del escáner en perfectas condiciones, se han de eliminar las huellas de dedos con una gamuza para óptica o con limpiadores sin alcohol para gafas.

Eliminar errores

A veces, el escáner puede no encontrar un color equivalente para igualar parte de un objeto tridimensional, por lo que inserta píxeles verdes o rojos por error. En las superficies brillantes, la luz del escáner crea un reflejo especular. Este defecto puede corregirse con la herramienta Reducción de ojos rojos o Esponja ajustada en el modo Desaturar.

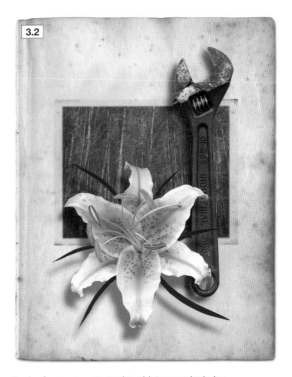

Bodegón compuesto por los objetos manipulados.

Véase también Modos de imagen *págs. 80-81* / Formatos de archivo *págs. 86-87* / Funcionamiento del escáner *págs. 122-123* / Interfaz del escáner plano *págs. 124-125* /

Escaneado de material impreso

Para escanear material impreso, es esencial usar las herramientas adecuadas; en caso contrario, el proceso podría resultar complicado.

Originales planos 1

Todas las fotografías, los dibujos y el material gráfico pasan por un proceso estándar de reproducción antes de acabar en la página impresa. No es imposible escanear imágenes reproducidas, pero los resultados no se aproximan a la calidad que se consigue a partir de copias fotográficas o películas. Muchos documentos de importancia histórica sólo sobreviven en formato impreso, de modo que las técnicas descritas a continuación tratan de sacar lo mejor de un mal punto de partida. Las fotografías en blanco y negro, como las reproducidas en periódicos, pasan por un proceso de semitono que separa el tono continuo en una serie de pequeños puntos de tamaño variable. Como los periódicos se imprimen con un solo color de tinta (negro), éste es el único modo de imitar la apariencia de una gama de grises. Las imágenes en color se reproducen con el mismo método, pero con tres colores (cyan, magenta y amarillo) más negro (CMYK).

Problemas de escaneado 2

De cerca, los semitonos de color están dispuestos en un patrón con forma de roseta que se mezcla cuando se mira desde cierta distancia. En general, existen tres grados diferentes de semitono: grueso, como el que se encuentra en los periódicos; medio, en revistas; y fino, en libros de arte. El principal problema cuando se escanea este tipo de material es la reaparición del patrón de semitono en la nueva imagen compuesta por píxeles. El llamado «efecto moiré» resulta del conflicto entre dos patrones establecidos —en este caso, el semitono y la pantalla del monitor. Durante el proceso de digitalización, un filtro especial de destramado desenfoca estos puntos y disimula la evidencia de cualquier patrón previo. La imagen resultante carece de nitidez, pero también de moiré.

Preparación del material

Con los originales impresos es necesario asegurarse de
que el libro esté lo más plano posible sobre la superficie
del escáner. Para escanear revistas, es mejor recortar la
página. Es mejor partir de originales de gran tamaño,
que luego se reducen bastante antes de su reimpresión.

Tratamiento posterior

Si el original es más grande que el producto final,
parte de la nitidez perdida puede recuperarse mediante
el filtro Máscara de enfoque. Después de ajustar el
contraste y el brillo con Niveles, puede aplicarse
un ligero aumento de nitidez antes de redimensionar
la imagen, y otro inmediatamente después.

Escaneado de copias de impresora

A pesar de que los puntos formados por las gotas
de tinta en una copia de calidad son imperceptibles,
pueden aparecer problemas. El software del escaneado
responde a cada punto de tinta formando un píxel
de color brillante, visible durante la manipulación
y la impresión. El filtro Destramar debe ajustarse
al nivel más fino, o, en Photoshop, aplicarse
Desenfoque gaussiano con un valor de 0,5 píxeles
antes de la Máscara de enfoque.

Imagen desenfocada usando el filtro Destramar.

Imagen enfocada usando la Máscara de enfoque después
del filtro Destramar.

Véase también Modos de imagen *págs. 80-81* / Formatos
de archivo *págs. 86-87* / Funcionamiento del escáner
págs. 122-123 / Interfaz del escáner plano *págs. 124-125* /
Escaneado *págs. 128-131* /

Servicios de laboratorio

Es posible obtener escaneados de alta resolución sin necesidad de disponer de un escáner de película propio.

na forma más económica de introducirse en la fotografía digital es encargar la digitalización de las imágenes a un laboratorio comercial. La mayoría de los laboratorios graban las fotografías en CD a un coste algo superior al del revelado convencional. Existen dos tipos de servicios de escaneado: Kodak Photo CD y Kodak Picture CD.

Photo CD 1

Establecido como estándar desde hace años, el sistema Photo CD de Kodak emplea un formato de archivo propio. Después del revelado y el positivado, los fotogramas de película se escanean, se guardan en el formato universal Photo CD y se devuelven en una caja con una útil cubierta, que contiene una copia índice de referencia. Cada imagen se guarda con cinco

1.1

Imagen de Photo CD sin enfocar.

1.2

La misma imagen enfocada.

resoluciones diferentes. La imagen de mayor resolución
tiene 18 MB, y es suficientemente grande como para
hacer una ampliación de calidad fotográfica a 30 x 45 cm.
El resto de versiones está diseñado para uso en pantalla
o correo electrónio. La calidad de escaneado es, en
general, buena, y es posible añadir más imágenes al CD
posteriormente, aunque sale más económico escanear
todos los fotogramas a la vez. Pueden escanearse
tanto diapositivas como negativos. El servicio
Pro Photo CD (resolución alta) se ofrece a un coste
algo más elevado. Kodak no ha vendido la licencia
del sistema a ningún fabricante de software, por
lo que no es posible grabar archivos personales
en formato Photo CD. No obstante, los formatos
TIFF y Photoshop también funcionan correctamente.
Los discos pueden leerse en ambas plataformas
y abrirse desde los principales programas de imagen.
Todas las imágenes en Photo CD están deliberadamente
«desenfocadas» para reducir datos, pero es fácil
devolverles la nitidez con el filtro Máscara de enfoque
en Photoshop.

Picture CD

El formato Kodak Picture CD, más económico, es un
servicio similar disponible en laboratorios o por correo
electrónico. La diferencia principal con el sistema Photo
CD es que las imágenes se escanean a una resolución
más baja y se guardan en el formato universal JPEG,
por lo que la calidad de imagen no es tan alta. El servicio
está pensado principalmente para el aficionado. Los
archivos JPEG pueden abrirse en todos los programas
de tratamiento de imagen, y son adecuados para correo
electrónico y sitios web con unas pocas modificaciones.

Servicios profesionales de escaneado 2

Los laboratorios profesionales ofrecen un servicio
independiente de escaneado para aquellas ocasiones
en que se desee una calidad máxima a partir
de cualquier formato de película. Algunos laboratorios
tienen escáneres de resolución muy alta, como los de
Imacon Flextight, capaces de crear archivos de más
de 100 MB. Las imágenes digitalizadas se devuelven
grabadas en CD-R o cualquier otro medio que elija
el usuario. A veces, usar un servicio profesional es
mucho mejor que invertir una gran suma de dinero en
un escáner de formato medio de no demasiada calidad.

Los servicios profesionales de escaneado usan herramientas
muy precisas para la gestión del color a fin de asegurar
los niveles más elevados de precisión cromática. Las cartas
de calibración estándar, como ésta de Silverfast, ofrecen una
referencia neutra de color para basar la prueba de calibración.

Véase **también** Guardar archivos de imagen *págs. 90-91* /
Estación de trabajo de gama baja *págs. 112-113* /

6 Aplicaciones de software

Adobe Photoshop

Firmemente ubicado en el nivel más alto, Adobe Photoshop es, hoy por hoy, el mejor software que se puede comprar para el tratamiento de imagen.

A lo largo de los años, Adobe Photoshop ha ido evolucionando hasta convertirse en un programa con las últimas herramientas y trucos para el diseño y retoque de imágenes. Esencial para aquellos que se dedican a la imagen creativa, Adobe Photoshop ha tenido un impacto valioso en el mundo de las artes gráficas. Está disponible en versiones Mac y PC, puede leer y escribir todos los formatos estándar de imagen y trabajar en ocho modos diferentes de imagen. Para el fotógrafo digital, Photoshop ofrece trucos, efectos de procesado y técnicas estándar de cuarto oscuro. Lo difícil es averiguar dónde se encuentran todas estas herramientas y cómo manejarlas adecuadamente.

Al principio, este programa estaba dirigido a una amplia variedad de profesionales del diseño, la televisión y la fotografía. Como consecuencia, ofrece numerosas formas de reproducir las técnicas tradicionales en el ordenador. En menos de quince años, la industria reprográfica ha cambiado totalmente el modo de registrar, distribuir y producir material impreso. Dado el surgimiento de Internet como método dominante de comunicación, Photoshop proporciona un juego adicional de herramientas para tratar las imágenes y adaptarlas a las restricciones propias de la red.

A diferencia de sus competidores, Adobe Photoshop ofrece una serie de herramientas para la edición de imagen que se adecua a varios niveles técnicos,

Photoshop ofrece una serie de herramientas de fácil uso para el tratamiento de imagen.

El Selector de color de Photoshop sirve para elegir un color determinado.

La ventana del Navegador de archivos ofrece un medio visual de selección de archivos de imagen para su edición.

El cuadro de diálogo del filtro Licuar ofrece una serie de controles de fácil comprensión presentados a pantalla completa.

desde los cuadros de diálogo más básicos hasta los controles más complejos e infinitamente variables. Cuando se aprenden las bases de un control, como la corrección del color, el usuario se introduce en un modo nuevo y más sofisticado de hacer lo mismo. Uno de los mayores aciertos es la paleta Historia, que permite deshacer hasta cien pasos previos.

Las últimas versiones de Photoshop incluyen herramientas para la gestión del color que permiten evitar que conversiones desastrosas de perfil de color arruinen un trabajo. Diseñado para trabajar con estándares comunes de la industria, Adobe Photoshop permite al usuario trabajar y contribuir al volumen de trabajo de otros fotógrafos sin complicaciones. A pesar de su reputación como programa complicado, las últimas versiones están diseñadas con cuadros de diálogo sencillos y claros y menús contextuales que aparecen automáticamente cuando se selecciona una herramienta. No obstante, las mejores herramientas son las más complicadas de manejar y dominar. Entre ellas se encuentra la herramienta Pluma para hacer trazados de gran precisión, el control de Curvas para manipular hasta quince áreas tonales independientes, y el modo de imagen Duotono para crear tonalidades sofisticadas que rivalizan con las mejores técnicas tradicionales de laboratorio.

Además de todas las herramientas necesarias para crear imágenes, Photoshop también proporciona varias funciones automáticas para ahorrar tiempo, como una Galería web instantánea, Lote de imágenes y la útil paleta de Acciones para desarrollar procesos grabados. La mayoría de los ajustes y las fórmulas de color pueden guardarse, almacenarse y aplicarse sobre cualquier imagen. También existen infinidad de *plugins* (o extensiones) que pueden añadirse para crear un programa muy personalizado.

Véase también Principios básicos de Photoshop *págs. 164-191* / Creatividad con Photoshop *págs. 193-219* / Montajes con Photoshop *págs. 221-239* /

Adobe Photoshop Elements

Lejos de ser una versión resumida de Photoshop, Elements es un potente programa que se ha rediseñado totalmente para el usuario novel.

Photoshop Elements es una versión económica del programa original, pero a diferencia de otras aplicaciones de bajo precio incluye un manual de fácil comprensión. Además, incorpora los paneles Consejos y Fórmulas, excelentes para todo el que se introduce por primera vez en un programa de tratamiento de imagen. Por una fracción del precio de la versión completa de Photoshop, Elements incluye las mejores herramientas para impresión y páginas web.

Ideal para aquellos que tienen pensado dar el salto a Photoshop, Elements incluye los comandos de Niveles, Capas y Filtros, además de la esencial paleta Historia para deshacer múltiples pasos. El programa está basado en el familiar diseño de escritorio, con paletas y menús contextuales que cambian con las herramientas. Elements ofrece una interfaz esencialmente gráfica e intuitiva en comparación

con otras aplicaciones. Como apoyo adicional, la paleta Consejos puede dejarse abierta en el escritorio para proporcionar una detallada descripción de cada herramienta y proceso en uso, igual que un asistente de escritorio. La paleta Fórmulas proporciona ayuda mediante una pequeña ventana en el escritorio y dirige al usuario en tareas como retoque, impresión y empleo de texto. Como muchos de los últimos productos de Adobe, pueden descargarse gratuitamente fórmulas adicionales del sitio web.

Elements presenta sus funciones y comandos mediante una serie de iconos de fácil comprensión, a diferencia de los austeros menús desplegables de otras aplicaciones. Este tipo de presentación ayuda al usuario a ver los efectos potenciales de un comando antes de activarlo, lo que evita pasos innecesarios. Todos los filtros, estilos de capa y efectos tienen sus

Photoshop Elements proporciona una completa guía de ayuda.

Antes de corregir
los ojos rojos.

Después de corregir
los ojos rojos.

Retrato familiar antes de aplicar un efecto de marco.

El menú Fórmulas de Photoshop Elements puede ser útil
para crear marcos automáticamente.

propios iconos, que pueden ocultarse en la parte
superior de la pantalla cuando no se necesitan.

El cuadro de diálogo Ajuste rápido permite
al usuario encontrar en un momento los controles
de color, contraste y brillo, en vez de tener que rebuscar
en los controles de ajuste manual. Aquí se presenta
una imagen antes y después de ajustarla con la opción
de Revertir en cualquier momento.

Como inconveniente, Photoshop Elements carece
de los controles Trazados y Curvas, y sólo puede
editar imágenes en modo RGB, Escala de grises,
Mapa de bits y Color indexado. A menos que
se quieran producir imágenes de forma directa
para uso comercial, éste no es el programa más
indicado. El control sobre imágenes con diferentes
perfiles de color es limitado, aunque el usuario puede
decidir etiquetar las imágenes con el perfil de color
por defecto. Además de las herramientas generales
de edición, existen comandos automatizados como
Hoja de contactos, Conjunto de imágenes y Galería
de fotografías web, además de la posibilidad de
añadir *plugins* como Extensis PhotoFrame. Para
los usuarios a los que les guste experimentar,
el comando Fotomontaje permite unir varias
imágenes en una en pocos minutos.

Compatibilidad

Disponible para los sistemas operativos Mac OS
desde la versión 8.6 en adelante y Windows
98/2000/NT4.0/ME/XP.

Mejoras

Por un coste adicional se puede pasar de Elements
a Photoshop.

Véase **también** Estación de trabajo de gama baja *págs. 112-113* /
Estación de trabajo de gama media *págs. 114-115* /

Jasc PaintShop Pro

PaintShop Pro, uno de los programas más populares en el entorno fotográfico, ofrece una amplia gama de herramientas a un precio muy competitivo.

P aintShop Pro es un programa económico sólo para Windows que ofrece muchas de las características exclusivas de aplicaciones profesionales, como Adobe Photoshop. Incluye Capas, Niveles y la paleta Historia. Desde su lanzamiento, este software ha experimentado importantes avances de diseño, con lo que ha dejado a sus competidores en el camino. De hecho, se ha vendido tanto que, sin duda, ha influido en la decisión de Adobe de lanzar la versión Elements, de precio similar, y de unir el programa de animación Image Ready a Photoshop.

PaintShop Pro se suministra con un excelente manual e incluye características muy útiles, como una función de animación. Está diseñado, principalmente, para el fotógrafo digital de nivel medio, que busca algo más que funciones básicas de retoque e impresión de fotografías familiares. Está equipado con una sofisticada gama de herramientas para pintar y dibujar y para retocar errores básicos de toma y escaneado, como ojos rojos y polvo. Como Photoshop, permite virar y colorear fotografías con los cuadros de diálogo Tono/Saturación y Equilibrio de color.

PaintShop Pro es un programa ideal para iniciarse, y gracias al uso de herramientas estándar también sirve de puente para transferir técnicas y conocimientos a productos de nivel más alto. Para aquellas personas interesadas en intercambiar imágenes entre dos sistemas operativos o que quieran ahorrar gastos, PaintShop Pro es un editor de imágenes ideal (exclusivamente para Windows), pues puede abrir y guardar archivos de más de cincuenta formatos diferentes, incluido el de Photoshop (.psd).

PaintShop Pro no sólo está diseñado para trabajos personales; también ofrece herramientas adicionales que permiten preparar imágenes para su distribución por Internet. Un motor de animación GIF permite al usuario crear botones y *banners* sincronizados con sus propios fotogramas y una gama de herramientas para comprimir imágenes

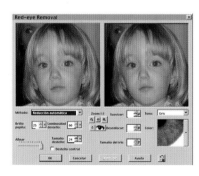

Cuadro de diálogo Reducción de ojos rojos.

Cuadro de diálogo Comando historia.

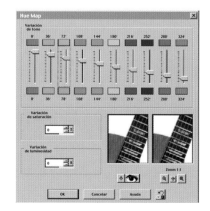

Cuadro de diálogo Mapa de tono.

en formato JPEG. Para los usuarios que ya dominan el diseño de páginas web, existe una función que permite realizar mapas de imagen con hipervínculos incluidos a otros sitios de Internet. Hay una útil herramienta de partición de imágenes que divide los grandes archivos en sectores para acelerar la descarga. Para proporcionar más interactividad a las páginas, también puede usarse la función *rollover*.

Como aplicación dependiente de TWAIN, PaintShop Pro puede abrirse directamente desde un escáner plano o de película, o una cámara digital. También incluye una buena selección de funciones para previsualizar la impresión para que el usuario pueda decidir la apariencia de las copias. PaintShop Pro no incluye todas las herramientas de gestión de color de Photoshop, por lo que está más

indicado para particulares que para empresas de posproducción.

Coste y compatibilidad

Sólo disponible para Windows 95/98/2000/NT/XP.

Vínculos web

www.jasc.com

Cuadro de diálogo Colorear.

Cuadro de diálogo Histograma.

Cuadro de diálogo Capas.

Paleta Color.

Véase también Estación de trabajo de gama media
págs. 114-115 /

MGI Photosuite

Tras el éxito de ventas de su campaña comercial, dirigida al principiante, el reciente programa MGI Photosuite ofrece al usuario una útil caja de herramientas para fotografía digital.

Después de abrir este programa exclusivo para Windows, el usuario verá que la interfaz está diseñada más bien como un navegador web que como un programa tradicional con menús desplegables. Por ello, es un producto ideal para niños y adultos más habituados a navegar por Internet que por las complejidades de un programa profesional de tratamiento de imagen. Photosuite está diseñado con intuitivos botones y controles de gran tamaño. La interfaz resulta menos intimidatoria para el recién llegado al ordenador, y como los principiantes en fotografía digital también suelen serlo en informática, todo ello les ayuda a comenzar.

PhotoSuite es el mejor programa de tratamiento de imagen para iniciarse, y aunque el manual sea menos detallado que el de PaintShop Pro o Elements, ofrece suficientes herramientas de software para la manipulación de la imagen. Los diseñadores de MGI asumen que los usuarios de este nivel pueden no tener la suficiente confianza para guardar y archivar documentos en las oscuras entrañas del PC, por lo que se incluyen útiles funciones para organizar y almacenar información y buscar imágenes a partir de palabras clave. Photosuite presenta las herramientas de uso más frecuente al alcance de la mano, por ejemplo para resolver problemas como los ojos rojos y para restaurar imágenes mal escaneadas.

Una función adicional es la de panorama, que permite al usuario unir hasta 48 imágenes digitales. El resultado se puede imprimir o guardar para una futura inserción en un sitio web en forma de panorámica de 360 grados. Estas presentaciones web son ideales para mostrar paisajes, centros históricos de ciudades o incluso interiores de edificios.

En general, este programa se usa para manipulaciones básicas y no ofrece el minucioso control típico de aplicaciones más profesionales. Como consecuencia, carece de comandos precisos para recortar, disponer por capas, controlar la compresión de los archivos, gestionar el color y combinar funciones con otros programas.

Como el resto de los editores de imagen, Photosuite ofrece una gama completa de comandos para montar galerías web y poder compartir fotografías con otros usuarios conectados a Internet. No es necesario entender nada acerca de diseño web o codificado, pues las herramientas de creación instantánea de páginas web y publicación hacen todo el trabajo complejo. Antes de empezar a usar este programa, el usuario tiene que abrir una cuenta en Internet. Una vez instalado, el programa ofrece una amplia variedad de plantillas sobre las que basar la página de inicio. Para aquellos que busquen un sitio web más dinámico, también se incluye un editor de gráficos GIF básico.

Presentación de Photosuite.

Herramienta para crear panorámicas.

Creador de páginas web.

Visor de diapositivas.

Buscador por palabras clave.

Compatibilidad

Se fabrica sólo para Windows PC. Versiones para Windows 95, 98, ME, NT/2000 y XP. Incluye Internet Explorer (esencial para todos los proyectos web).

Vínculos web

www.mgisoft.com

www.photosuite.com

Véase también Estación de trabajo de gama baja *págs. 112-113* / Adobe Photoshop Elements *págs. 144-145* / Jasc PaintShop Pro *págs. 146-147* /

Plugins

Todos los programas de tratamiento de imagen están diseñados para que el usuario pueda personalizarlos añadiendo juegos de filtros o *plugins*.

Corel KPT 6.0

Anteriormente conocido como Kai's Power Tools, este juego de versátiles filtros puede adquirirse para personalizar la ya extensa selección de Adobe Photoshop. La última versión, distribuida por Corel, incluye fantásticos efectos llamados Goo, Sky Effects (efectos de cielo), LensFlare (destellos) y Turbulence (turbulencias), además de otros muchos. KPT está diseñado para funcionar con todas las versiones de Photoshop desde la 4.0, pero también puede usarse con otros productos compatibles con Corel, entre ellos Photo-Paint, CorelDraw y Painter.

Cuadro de diálogo de Xenofex.

Véase también Adobe Photoshop *págs. 142-143* /

Xenofex [1]

El juego de filtros Xenofex añade una serie de filtros de textura al programa de tratamiento de imagen. Se accede al *plugin* a través de un icono adicional en el menú desplegable Filtros, y ofrece su propio cuadro de diálogo. Dentro de los controles hay opciones para variar la iluminación, el tamaño de la textura y el grado de distorsión. A pesar de la etiqueta «textura», los resultados son muy sutiles y funcionan muy bien con fotografías simples, como esta imagen

Después de la manipulación en Xenofex.

de una flor. Puede descargarse una versión de prueba de este programa en www.xenofex.com

Cuadro de diálogo de Andromeda.

Andromeda

2

Andromeda es otro *plugin* de Photoshop que permite rodear con una imagen fotográfica objetos tridimensionales, como un cubo o una esfera. Igual que un programa de diseño 3D, este *plugin* ofrece controles para rodear y trazar, además de formas sofisticadas de iluminar una imagen mediante luces virtuales de estudio. Es posible descargar una versión de demostración en www.andromeda.com

Efectos de iluminación

3

El *plugin* Light!, de Digital Film Tools, es una excelente incorporación para cualquier programa de tratamiento de imagen. Entre otras cosas, permite revitalizar una imagen apagada en cuestión de minutos. Este *plugin*, diseñado para funcionar como otra opción de filtro en el menú Filtros de Photoshop, utiliza patrones predeterminados para añadir efectos sutiles de luz diurna, como sombras y altas luces. La versión de prueba presenta varios patrones de muestra que imitan la luz de una persiana veneciana, de ventanas georgianas y contraventanas. Idénticos a los tradicionales *gobos* (pantallas) utilizados en el estudio fotográfico para crear

Cuadro de diálogo de Light!

Después del tratamiento con Light!

sombras, estos patrones son excelentes para añadir un toque de luz diurna a las imágenes. Es posible descargar una versión de prueba de Light! del sitio web de Digital Film Tools, www.digitalfilmtools.com

Extensis PhotoFrame

PhotoFrame es uno de los mejores *plugins* de Extensis para Photoshop y Photoshop Elements. En un solo CD incluye más de 2.000 marcos, bordes y efectos.

Una vez abierto, este *plugin* funciona como un menú adicional de Photoshop. Cuando se elige, aparece una ventana con una amplia área de trabajo sobre la que se puede experimentar con varias posibilidades antes de elegir una de ellas. Hay dos formas de usar el programa: copiar todos los archivos de muestra y pegarlos en una carpeta en el disco duro, o dejarlos en el CD de instalación para acceder a ellos cuando sea necesario. La selección de efectos va desde sutiles y artísticas acuarelas hasta extravagantes y estéticos bordes serrados.

Véase también Adobe Photoshop *págs. 142-143* / Adobe Photoshop Elements *págs. 144-145* / Tipos de papel *págs. 244-245* /

Consejos de uso [1]

Cuando se tenga una imagen lista para manipular, se abre PhotoFrame y se espera a que aparezca la ventana de visualización. Los archivos de marcos son, básicamente, formas negras que se transforman para adecuarse al tamaño exacto y a la resolución de la imagen. Navegar en busca de un marco adecuado puede resultar complicado debido a la enorme variedad y a la dificultad de visualizar el resultado. Pueden cargarse varios marcos a la vez y editar una selección para elegir el más idóneo. De igual forma que un elemento gráfico en una capa diferente, el marco puede modificarse de múltiples formas en cuanto a tamaño, posición, espesor, nitidez y transparencia hasta encontrar el efecto deseado. El color del borde y del marco puede seleccionarse a partir de una paleta Muestras o de

Cuadro de diálogo de PhotoFrame.

la propia imagen usando la herramienta Cuentagotas. Una vez acabada la manipulación, el resultado puede convertirse en una capa adicional de Photoshop y fusionarse o eliminarse al volver al programa principal.

Preparación de imágenes irregulares para impresión y uso en pantalla ⟨2⟩

Perfectos para impresión, los bordes rasgados o decorativos transforman una imagen digital en algo distinto. La impresión no debería suponer ningún problema, siempre que se escogiese un papel que acompañara bien al efecto (por ejemplo, efectos de acuarela). Otros bordes de colores llamativos son perfectos para preparar imágenes para presentaciones con Powerpoint o para la visualización de páginas web. Si se quieren usar imágenes con formas irregulares en Internet, los colores del borde deberían elegirse en función de la gama cromática reproducible en la web. Este mismo color tiene que nombrarse como color de fondo de la página web; de lo contrario, el borde y el fondo no se fusionarán. El único método alternativo de fusionar una imagen de formas irregulares es guardarla como archivo GIF con un área transparente, aunque éste sea un método mucho menos satisfactorio para imágenes fotográficas.

Imagen de paisaje con borde rugoso.

Imagen de bodegón con borde traslúcido de acuarela.

Recursos de Internet

Una vez se dispone de un programa de edición, el siguiente paso consiste en conectar con un grupo de Internet para aprovechar consejos, fórmulas y descargas gratuitas.

Los recursos que se encuentran en Internet están divididos en sitios controlados por fabricantes y en sitios de entusiastas aficionados. Para cada uno de sus productos de edición, Adobe tiene establecido un centro de recursos *online*, en el que invitados especiales del mundo profesional del diseño ofrecen gratuitamente consejos y técnicas avanzadas. Los consejos profesionales son una forma ideal de introducirse en el mundo de la edición de imagen y de aprender consejos que no incluyen los manuales.

Photoshop y Elements se pueden personalizar para adecuarse a los requerimientos del usuario añadiendo archivos para efectos especiales. Todos los ajustes de precisión presentes en Photoshop, como Niveles, Curvas y el Mezclador de canales, pueden guardarse en la etapa de cuadro de diálogo y aplicarse de nuevo sobre otras imágenes. Estos archivos pueden ser compartidos con otros usuarios de Internet o enviarse como archivos adjuntos de un correo electrónico. Además de guardar fórmulas propias, los usuarios pueden diseñar sus propios filtros de efectos a partir de Filtros > Otro > Personalizar menú. También pueden descargarse gratuitamente juegos de pinceles personalizados y paletas de muestras del sitio web de Adobe.

Las herramientas más útiles que el usuario puede generar por sí mismo son las Acciones y las órdenes de Droplet. Las Acciones —similares a las macro de los procesadores de texto— son una serie de comandos grabados que pueden aplicarse a una imagen o utilizarse para generar material artístico a partir de un documento en blanco. Photoshop incluye una serie de Acciones por defecto, pero el usuario puede grabar las suyas con el menú Acciones. Una vez grabadas y guardadas, estas acciones pueden compartirse con otros usuarios, incluso entre diferentes plataformas. Las acciones pueden activarse desde su propia paleta, simplemente pulsando el botón «play», o desde Archivo > Automatizar, para acceder a un menú de opciones. Con la paleta Acciones puede crearse un útil menú de fórmulas de color y efectos de impresión. Un archivo Droplet es parecido a una

Curso de Photoshop en el sitio web de Photocollege.

En el sitio web
de Photocollege
puede encontrarse
una guía paso a paso
para hacer bordes.

El sitio web
de Photocollege
es un recurso gratuito
para fotógrafos.

Acción. Una vez colocado en el escritorio (o en cualquier carpeta) del PC, aplica una serie de comandos preestablecidos al documento elegido que se haya arrastrado y depositado en el icono correspondiente.

Para cualquier interacción con Internet, vale la pena instalar un buen antivirus en el PC antes de descargar archivos de otros usuarios. Es muy fácil que un PC resulte infectado y todavía más fácil no darse cuenta de la presencia de virus en el sistema. Se puede probar el reputado McAfee Virus Scan.

Vínculos web [1]

www.adobe.com

www.photocollege.co.uk

Véase también Adobe Photoshop *págs. 142-143 /* Adobe Photoshop Elements *págs. 144-145 /* Servicios de impresión en Internet *págs. 264-265 /*

Software para diseño de páginas web

Si para el usuario la fotografía digital es meramente un medio de generar imágenes para sitios web, un buen programa de diseño web es esencial para aumentar la efectividad del sitio.

A raíz de la rápida expansión de Internet, las empresas de software trabajan duro para adecuarse a los constantes cambios en tecnología, estándares y expectativas del usuario. Los programas creados específicamente para diseño web permiten un control absoluto del aspecto gráfico de un sitio, algo que las funciones automáticas de galería web de muchos programas de edición no pueden ofrecer. Además, los usuarios no necesitan entender el lenguaje html para diseñar y publicar sitios web, ya que los tres mejores productos permiten llevar a cabo el trabajo con una interfaz totalmente visual, de forma muy parecida a los programas de autoedición (DTP). Los tres principales programas son Macromedia Dreamweaver, Microsoft FrontPage y Adobe GoLive. Muchas aplicaciones de oficina permiten guardar y exportar archivos html, pero es mucho mejor crear todo el contenido en un programa de diseño web, desarrollado específicamente para esta tarea.

Dreamweaver funciona de forma parecida a un programa de autoedición y permite al usuario colocar imágenes y texto en tres tipos de cuadros predefinidos llamados tablas, células y capas. Igual que en una compleja ventana de autoedición, todas las imágenes y elementos html para un sitio web deben residir en una sola carpeta del sitio a fin de mantener los complejos vínculos generados dentro de ese sitio. Los sitios simples se construyen a partir de páginas html individuales vinculadas entre sí de forma lineal. En el extremo más básico, html ofrece herramientas funcionales para la exposición y la ubicación de texto y gráficos, con poca interactividad. Los sitios más dinámicos e interactivos se generan usando códigos adicionales como Javascript

La interfaz de Dreamweaver ofrece una vista del código html conjuntamente con otra vista gráfica mucho más simple para hacer sitios web.

o con elementos preparados con programas especializados en animación web, como Flash.

Además de un programa de diseño web, el usuario necesitará adquirir un programa de tratamiento de imagen, como Photoshop o Photoshop Elements, capaz de editar imágenes en los formatos de archivo compatibles con la web JPEG o GIF, así como un navegador de Internet con el que ver el contenido html. El editor de imagen propio de Macromedia se llama Fireworks, pero ofrece mucho menos control que Adobe Photoshop. De ser posible, lo ideal sería usar dos o más tipos de navegador para mostrar el modo de interpretación de las páginas a través de Internet Explorer y Netscape. Para cargar archivos en un servidor web, se requiere una pieza de software adicional llamada File Transfer Protocol (FTP, protocolo de transferencia de archivos). Existen

Véase también Adobe Photoshop *págs. 142-143* / Adobe Photoshop Elements *págs. 144-145* / Mapas de imagen *págs. 270-271* /

muchos programas FTP de entre los que se puede elegir, y Dreamweaver se suministra con el suyo propio.

Una vez el sitio web está casi finalizado, el usuario debe contratar un servidor de Internet antes de que el trabajo pueda verse en todo el mundo. Los paquetes varían desde espacio libre en un proveedor de Internet (IP), como AOL o Freeserve, hasta un espacio dedicado para el servidor, que exige un alquiler anual.

Finalmente, es esencial una conexión a Internet fiable (y preferiblemente rápida) para cargar archivos en el espacio del servidor sin demora.

Con los marcos pueden construirse presentaciones complejas, donde algunos elementos de la página, como las barras de menús, pueden permanecer estáticos.

Utilidades de mantenimiento y reparación

Para mantener un ordenador en óptimas condiciones y proteger los trabajos, es necesario instalar un programa de mantenimiento.

Mantenimiento

A pesar de lo intimidante que pueda parecer el hecho de tener que reparar ordenadores, todo el mundo puede usar una utilidad de mantenimiento para que el PC funcione de forma óptima. La mayoría de los PC incluyen sólo funciones rudimentarias de reparación y mantenimiento, por lo que vale la pena invertir en un programa específico como Norton Utilities, de Symantec.

El disco duro de un ordenador es como una biblioteca pública, donde los libros se toman de las estanterías y se vuelven a poner en el lugar erróneo. Por ello necesita ordenarse —desfragmentar— al menos dos veces al año.

La tarea de desfragmentar asegura que todos los datos se consoliden en una región continua del disco duro, igual que los libros se reorganizan en una librería para facilitar su acceso. Además aumenta la velocidad del PC, ya que reduce el tiempo de búsqueda de datos en las numerosas «estanterías». Norton simplifica la tarea de desfragmentar y ayuda al usuario mediante el proceso paso a paso con una aplicación llamada Speed Disk.

Es esencial reservar cierto tiempo de tanto en tanto para la limpieza del PC, para eliminar archivos inútiles o software de prueba. Cualquier espacio en el disco duro es utilizado por el programa de tratamiento de imagen como espacio de trabajo, y cualquier programa verá reducida su velocidad significativamente si el disco duro está ocupado por archivos inútiles.

Norton Disk Doctor —parte del paquete de utilidades— también puede reparar discos extraíbles y discos duros internos si ocurre algún fallo. Después de realizar un examen inicial, la mayoría de los

Véase también Ordenadores *págs. 96-97* / Recursos de Internet *págs. 154-155* /

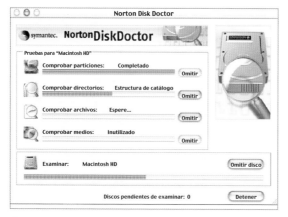

El programa Norton Disk Doctor es una herramienta de software que puede usarse regularmente para prevenir problemas serios de hardware. Con él, se solucionan errores y problemas antes de que afecten al rendimiento del PC.

La herramienta UnErase puede encontrar archivos borrados y, siempre que no se hayan escrito datos encima, puede recuperarlos y grabarlos en otro disco.

problemas pueden ser resueltos automáticamente por la propia aplicación, a menos que haya algún problema de hardware. Si un ordenador se detiene constantemente, puede activarse el Disk Doctor para rectificar algunos problemas que serían demasiado complejos de resolver sin un profundo conocimiento técnico.

Quizás la herramienta más útil del paquete sea Norton's UnErase, una herramienta simple pero vital para recuperar datos que se han eliminado por error. (Cuando se borra un archivo, éste todavía sigue en el mismo sitio del disco duro o disquete, ya que, en realidad, sólo se ha eliminado el vínculo.) Para que esta tarea tenga éxito, es importante que no se hayan escrito datos posteriores en la misma área del disco antes de intentar la recuperación. Si se descubre el error al poco de haber sucedido, podrá recuperarse la mayoría de los archivos. UnErase funciona recuperando archivos de medios extraíbles y discos duros, y su funcionamiento es óptimo cuando los datos perdidos se recuperan en otro disco.

Al cabo del tiempo los discos se fragmentan, tal como muestra esta ilustración con bandas naranjas. Los archivos grandes se guardan en diferentes áreas del disco duro y se dividen, lo que aumenta el tiempo de acceso. El proceso de defragmentar resuelve este problema reorganizando bloques de datos en áreas próximas.

Disk Doctor presenta un simple informe cuando se encuentra un error y acto seguido pide permiso para repararlo.

Speed Disk crea una útil representación gráfica del disco duro, lo que permite ver la ubicación de diferentes datos, como programas, fuentes y paneles de control.

Quicktime VR

El revolucionario software de Apple de realidad virtual se ha convertido en la herramienta estándar para crear contenido interactivo.

Quicktime VR es un programa profesional de bajo coste, disponible para plataformas Windows y Mac, que ofrece herramientas mucho más eficaces que las que pueden encontrarse en los programas básicos de unión de imágenes. Funciona con la unión de diferentes imágenes digitales en una panorámica de 360 grados para uso en pantalla o impresión. Los archivos de la panorámica pueden verse en un navegador web con un *plugin* adecuado, y una vez comprimidos es fácil acceder a ellos a través de Internet. Es posible navegar por la imagen hacia la derecha y la izquierda, de arriba abajo e incluso acercarse. Además de servir para promocionar lujosos destinos de vacaciones, Quicktime VR puede mostrar el interior de automóviles, casas en venta y otros productos de consumo.

Toma de fotografías para crear una panorámica 1

El mejor resultado de realidad virtual se consigue con un cuidadoso planteamiento y preparación de la sesión de fotografías. Un trípode con cabezal es indispensable para este tipo de proyecto, igual que un buen control de la exposición. Orientar la cámara en posición vertical proporciona una panorámica sobre la que es posible navegar en sentido vertical y horizontal. El trípode debe estar situado en el centro y a nivel. El objetivo zoom (si se utiliza) debería ajustarse a la misma focal para todas las tomas, y los fotogramas se tendrían que solapar con cuidado. Es muy importante que la exposición sea constante en toda la serie fotográfica, lo que puede exigir disparar en modo manual para evitar que cambien los valores de abertura.

Unión de las imágenes 2

Quicktime lleva a cabo todo el trabajo de ensamblar y fusionar las imágenes, y automáticamente interpreta el resultado final basándose en la información proporcionada por el usuario, como el número de archivos de imagen y la longitud focal del objetivo utilizado para tomar las fotografías. Si las imágenes están pensadas para Internet, es mejor redimensionarlas antes de ensamblarlas. Luego el archivo se guarda en un formato compatible con la web o con Photoshop, que permite importarlo y manipularlo.

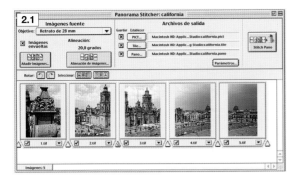

La paleta muestra los archivos fuente para ensamblar una panorámica.

La alineación manual de las imágenes ofrece la oportunidad de hacer uniones sin costuras.

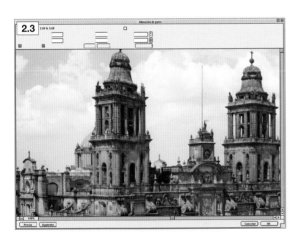

Una vez colocada la imagen en posición, el solapamiento desaparece.

Panorámica final tal como se ve en el reproductor de Quicktime.

Hyperlinking

Igual que los mapas de imagen interactivos, las áreas de una imagen generada con Quicktime VR pueden unirse mediante hipervínculos a otros recursos de la web. Esta tecnología ha dado lugar a tiendas VR (realidad virtual) *online*, donde los usuarios pueden «tocar» un elemento que quieren añadir a la cesta de la compra o «caminar» desde un archivo de realidad virtual hasta otro navegando a través de una puerta u otro recurso similar.

Vínculos web

Otros ejemplos sobre las posibilidades de la realidad virtual pueden encontrarse en el sitio web de Apple: www.apple.com

Véase también Funciones multimedia *págs. 24-25 /*

Pase de diapositivas

No es necesario ser un programador experto en multimedia para crear un pase de diapositivas con imágenes digitales.

iView

Existen muchos programas básicos que ofrecen al usuario la posibilidad de secuenciar fotografías digitales de forma simple pero poco creativa. Una alternativa mucho mejor es un programa como iView MediaPro. Este software, muy versátil, puede considerarse un cruce entre un navegador, una base de datos, un editor básico de imagen y un procesador de imagen por lotes que también puede crear pases de diapositivas y películas.

Funcionamiento

La interfaz de iView permite crear pases de diapositivas de dos maneras: arrastrando archivos del disco duro o de un medio extraíble a la ventana de visualización; o descargándolos directamente de una cámara digital. Una vez importados a la ventana de visualización, se crea una imagen en miniatura que ofrece al usuario una previsualización de la secuencia. El programa organiza los archivos de imagen automáticamente basándose en sus nombres de archivo, pero las imágenes pueden arrastrarse fácilmente a una nueva posición dentro del pase de diapositivas. El software soporta los principales formatos de archivo. Hay herramientas para redimensionar y rotar las imágenes a fin de encajarlas en pantalla, con lo que se elimina la necesidad de prepararlas de antemano.

Efectos de transición

En un pase de diapositivas, es posible controlar el tiempo de visualización de las imágenes de una secuencia y usar una amplia gama de efectos de transición. En vez de un cambio limpio, un efecto de transición como Crossfade (fundido cruzado) aporta un toque de edición televisiva para un resultado más profesional y armonioso. Un tiempo de visualización graduable es esencial para poder ver y contemplar cada imagen antes de que aparezca la siguiente. El pase de diapositivas también puede acompañarse de música.

Interfaz de iView Media Pro, con miniaturas en pantalla.

En cada fotograma pueden crearse complejos efectos de visualización.

El programa permite ver información detallada sobre cada clip incluido en el pase de diapositivas.

Véase también Funciones multimedia *págs. 24-25* / Formatos de archivo *págs. 86-87* / Compresión *págs. 88-89* / Medios de almacenamiento *págs. 92-93* /

Los pases de diapositivas también pueden exportarse en el formato universal Quicktime Movie.

Exportar 3

Una vez está completo el pase de diapositivas, puede guardarse para hacer presentaciones o exportarse como película Quicktime compatible con plataformas Mac y PC. El usuario determina las dimensiones del vídeo, la compresión e incluso prepara el pase de diapositivas para edición. El archivo de película adquiere los ajustes del pase de diapositivas. Después de la compresión, los archivos de película son suficientemente pequeños para poder colocarlos en un sitio web o enviarlos adjuntos por correo electrónico.

Detalles

Disponible para plataformas Windows PC y Apple, puede descargarse una versión de prueba, limitada a 45 imágenes, en www.iview-multimedia.com

7 Principios básicos de Photoshop

Caja de herramientas

La caja de herramientas, con multitud de comandos y utensilios para una manipulación creativa, es el principal mando de control de Photoshop.

Herramientas de selección

Herramientas Marco [1]

Bajo el menú desplegable Marco se encuentran cuatro herramientas. Todas ellas pueden usarse para hacer selecciones geométricas en las imágenes. Los marcos elíptico y rectangular pueden ajustarse a un tamaño o proporción fijos.

Herramienta Desplazar [2]

Con la forma de una flecha, la herramienta Desplazar se utiliza para arrastrar selecciones, guías, elementos pegados y capas. Esta herramienta se puede seleccionar rápidamente pulsando la tecla V en el teclado.

Herramientas Lazo [3]

Las herramientas Lazo se utilizan para definir selecciones a mano alzada. Hay tres opciones en el menú: lazo a mano alzada; lazo poligonal (para hacer selecciones trazando líneas rectas); y lazo magnético, que traza el contorno de objetos juntando automáticamente la línea al borde mientras se desplaza.

Herramienta Varita mágica [4]

La Varita mágica selecciona píxeles de color similar, igual que un imán. Su tolerancia o fuerza puede variarse desde 0 (discriminación máxima) hasta 255 (discriminación mínima).

Herramienta Recortar [5]

Se utiliza para reencuadrar imágenes. Una vez trazada el área de recorte, la parte excluida se oscurece, lo que permite una visualización previa del aspecto final de la imagen.

Herramientas Sector y Seleccionar sector [6]

Se utilizan para dividir imágenes grandes en piezas más pequeñas para una transmisión más rápida por Internet. La herramienta Sector funciona como un bisturí. La herramienta Seleccionar sector se utiliza para escoger las piezas.

Herramientas de pintura

Herramienta Pincel reparador [7]

El Pincel reparador permite retocar imperfecciones de forma más refinada que el Tampón de clonar. El Pincel reparador funciona mezclando píxeles copiados sobre el área dañada.

Herramienta Parche [8]

El Parche funciona del mismo modo que el Pincel reparador, pero con áreas seleccionadas. Es muy útil cuando las áreas que se han de reparar están muy próximas a un borde que separa dos zonas de diferente color.

Herramientas Pincel y Lápiz [9]

Las herramientas Pincel y Lápiz se utilizan para aplicar color a una imagen o un gráfico empleando líneas suaves o duras, respectivamente. Con la herramienta Pincel, puede seleccionarse la opción Aerógrafo.

Herramientas Tampón de clonar y Tampón de motivo [10]

El Tampón de clonar pinta con un pincel cargado con muestras de píxeles de otra área de la imagen. El Tampón de motivo aplica un patrón previamente seleccionado y guardado sobre extensas áreas.

Pincel de Historia 11

El Pincel de Historia restaura un estado grabado
y seleccionado en la paleta Historia para que
el usuario pueda recuperar una sección más adecuada
de la imagen.

Pincel histórico 12

El Pincel histórico crea un efecto pictórico al fusionar
y mezclar los colores de la imagen.

Herramientas Borrador 13

Con tres variaciones —Borrador, Borrador mágico
y Borrador de fondos— esta herramienta borra píxeles
para revelar las capas subyacentes, transparencia
o el color de fondo. El Borrador mágico borra áreas
de imagen de color similar.

Véase **también** Principios básicos de Photoshop *págs. 166-191* /
Creatividad con Photoshop *págs. 194-219* / Montajes con
Photoshop *págs. 222-239* /

Herramientas de Degradado

Se trata de una serie de cinco herramientas para crear precisas transiciones de color. También se pueden usar en modo Máscara rápida.

Bote de pintura [1]

Se utiliza para rellenar rápidamente un área de color. El bote de pintura elige por defecto el color frontal.

Herramientas Desenfocar, Enfocar y Dedo [2]

Igual que un filtro de enfoque o desenfoque acoplado a un pincel, estas herramientas son útiles para realzar pequeñas áreas de una imagen. La herramienta Dedo funciona arrastrando el icono de un dedo a través de colores adyacentes para emborronar el detalle.

Herramientas Sobreexponer y Subexponer [3]

Inspiradas en las técnicas de laboratorio fotográfico, las herramientas Sobreexponer y Subexponer aclaran y oscurecen, respectivamente, áreas escogidas de una imagen. Se aplican mediante pinceles.

Herramienta Esponja [4]

Esta útil herramienta puede usarse para desaturar o saturar el color de áreas pequeñas de una imagen.

Herramientas de Pluma [5]

Son instrumentos de precisión para seleccionar y cortar formas complejas. Aunque resulta difícil dominar su uso, con un poco de práctica se pueden conseguir resultados de máxima calidad. Las herramientas de selección se utilizan para modificar y hacer trazados.

Herramientas de Texto [6]

En Photoshop, el texto puede usarse de dos modos: texto vectorial, de tamaño variable y modificable, y texto construido con píxeles, en cuyo caso se usa la herramienta Máscara de texto.

Herramientas de Forma [7]

Las herramientas de Forma se usan para añadir gráficos vectoriales de resolución independiente.

Herramientas Notas y Anotación sonora [8]

La herramienta Notas puede usarse para añadir una anotación a una imagen. La herramienta Anotación sonora va un paso más adelante, pues registra un mensaje, siempre que el ordenador tenga micrófono incorporado.

Herramienta Cuentagotas [9]

Esta herramienta toma muestras de color de una imagen y ajusta el nuevo color frontal o de fondo.

Herramienta Medición [10]

Se utiliza para realizar mediciones precisas entre áreas de una imagen. Es lo mismo que usar una regla física.

Herramienta Mano [11]

Se utiliza para mover la imagen alrededor de su propia ventana; es especialmente útil cuando la imagen se amplía más que el área de la ventana.

Herramienta Zoom [12]

Cuando se trabaja en pequeñas áreas, la herramienta Zoom sirve para aumentar y reducir la imagen dentro de su ventana.

Otras herramientas

Herramienta Máscara rápida `13`

La Máscara rápida es un método completamente distinto de hacer selecciones. Pueden usarse pinceles o degradados.

Selector de Color frontal y Color de fondo `14`

El selector de Color define los colores actuales de trabajo para pintar y otras tareas de edición. Para restablecer los colores por defecto (blanco y negro) basta con hacer clic sobre los dos cuadrados pequeños.

Opciones de modo de pantalla

Modo de pantalla estándar `15`

Muestra la imagen con la barra de menús y herramientas.

Modo de pantalla completa con barra de menús `16`

Este modo elimina la ventana y los menús de la pantalla de otras aplicaciones.

Modo de pantalla completa `17`

Como el anterior, pero sin la barra de menús. Si se domina el teclado, incluso es posible eliminar la caja de herramientas de la pantalla y dejar únicamente la imagen.

Véase también Principios básicos de Photoshop *págs. 166-191* / Creatividad con Photoshop *págs. 194-219* / Montajes con Photoshop *págs. 222-239* /

Capas

Las capas son un modo fundamental de organizar complejos proyectos de edición de imagen para lograr una máxima flexibilidad.

¿Qué son las capas?

Inicialmente, todas las imágenes digitales procedentes de un escáner o una cámara digital existen en una sola capa llamada capa fondo. Como la mayor parte del material gráfico de dos dimensiones, esta imagen es rectangular y puede aumentarse o reducirse. Para proyectos complejos de edición y montaje, las imágenes digitales pueden organizarse y ensamblarse en capas, igual que una baraja de cartas. Otras imágenes pueden insertarse entre este grupo de capas, además de texto, gráficos y plantillas. Cuando se trabaja con una imagen con capas, el usuario puede crear trabajos muy sofisticados al corregir y ajustar la relación entre cada una de ellas. El inconveniente de usar capas es un incremento en el tamaño de imagen, pues cada capa adicional duplica el tamaño de archivo.

Una vez acabado el trabajo de manipulación, la imagen con capas todavía se puede imprimir y guardar, pero sólo en el formato nativo de Photoshop*. El principio de las capas es simple: mantener separados todos los elementos de una imagen, de forma que puedan hacerse cambios en todo momento.

Funcionamiento de las capas 2

Cada vez que se lleva a cabo un comando «copiar y pegar», automáticamente se crea una nueva capa en la paleta Capas, un proceso que también se repite cada vez que se crean gráficos vectoriales y texto. Las capas individuales se nombran como capa 1, capa 2, etcétera, pero si se hace doble clic en el icono correspondiente se les puede cambiar el nombre para describir mejor su contenido. También es posible modificar el orden de las capas en cualquier momento arrastrándolas a la posición elegida, por encima o por debajo de la vecina. Todas las capas son inicialmente opacas y bloquean la visión de las capas subyacentes. Esta característica puede modificarse

1

practicando agujeros o variando su opacidad. La forma más inusual que pueden adoptar las capas es cuando se ajustan en un Modo de fusión —efectos preajustados que funden capas adyacentes con una gama de colores y contrastes. Las capas también se pueden transferir entre imágenes abiertas simplemente arrastrando los iconos de una paleta a otra. Sin embargo, el modo de color, el espacio de color y la resolución de la imagen de destino determinan la apariencia de la capa añadida.

La paleta Capas

La paleta Capas puede usarse como una pantalla flotante o dejarse cerrada en la barra de menús. La capa Fondo se sitúa siempre en la base y cada nueva capa se coloca encima. Pueden vincularse grupos de capas interrelacionadas o colocarse en una carpeta de capas llamada «conjunto» para facilitar el trabajo. A todos los comandos importantes se accede a través del menú Capa, pero los utilizados con más frecuencia pueden usarse mediante pequeños iconos situados en la paleta o en el menú desplegable que se halla en la esquina superior derecha. Un subgrupo adicional para aplicaciones creativas añade efectos como sombra paralela y otros estilos gráficos.

Nota del traductor: A partir de la versión 7 de Photoshop es posible guardar archivos con capas en formato TIFF, aunque el tamaño se incrementa respecto al formato nativo PSD.

Véase también Caja de herramientas *págs. 166-169* / Fondos con textura *págs. 206-207* / Capas y organización *págs. 226-227* / Invertir capas de ajuste *págs. 234-235* /

Selecciones

La primera y la más importante tarea en la edición de imagen es definir qué áreas se quiere modificar, para lo que se usa un proceso llamado selección.

¿Qué son las selecciones?

A diferencia de un programa de tratamiento de texto, en el que las palabras dudosas se pueden resaltar antes de cambiarlas, las imágenes compuestas por píxeles presentan más dificultades. La edición está completamente basada en áreas seleccionadas de la imagen definidas por uno de varios métodos; si no se hace ninguna selección, la manipulación no funciona. Básicamente, las selecciones aíslan áreas de una imagen, restringen la edición a esa zona y protegen el resto de los cambios. Las selecciones no son necesarias si la intención es modificar toda la imagen de una vez. La mayoría de los programas de tratamiento de imagen ofrece una gama de herramientas para definir áreas de selección por su forma. Los mejores programas también incluyen la posibilidad de seleccionar píxeles de color similar sin necesidad de hacer trazadas.

Funcionamiento [1]

Las áreas seleccionadas se indican mediante una línea discontinua en movimiento, y es posible seleccionar varias áreas no conectadas de una vez. Cualquier filtro o ajuste de imagen se verá limitado al área seleccionada, lo que ofrece un método preciso y exacto para cambiar el contenido y la apariencia de la imagen.

Trazar una selección precisa puede llevar mucho tiempo. Por defecto, las selecciones se crean con bordes definidos —perfectos si la intención es desplazar, copiar o eliminar el área en cuestión, pero inadecuados si el usuario quiere aplicar un efecto sutil. Los bordes difusos pueden crearse usando el comando Calar (Selección > Calar). Cuanto más elevado es el radio en píxeles, más suave es el borde. Muchas herramientas de selección pueden preajustarse con un valor de calado antes de su uso, pero es mejor aplicar el suavizado después. Si la línea que delimita la selección resulta molesta, puede ocultarse (sin desactivarse) en el comando Vista > Mostrar > Bordes de la selección (Ctrl + H).

Calar selección

Radio de calado: [100] píxeles (OK)
(Cancelar)

Manipulación sobre una selección calada.

Manipulación sobre una selección sin calar.

Herramientas de selección 2

Todas las herramientas de selección de la caja de herramientas —incluida la Pluma y excluida la Varita mágica— definen selecciones por área. La Varita mágica y el comando Selección > Gama de colores realizan selecciones basándose en el color. Para formas complejas, el método Gama de colores se basa menos en la habilidad para trazar. Otro sistema de selección es el modo de Máscara rápida, que ofrece la posibilidad de definir áreas seleccionadas mediante una máscara roja. Al cambiar del modo Máscara rápida al normal se puede activar y desactivar la línea discontinua de selección. La Máscara rápida es un buen sistema para empezar a hacer selecciones, particularmente si se encuentra complicados los sistemas de trazado. Todas las selecciones pueden modificarse *a posteriori* con cualquiera de los comandos que se encuentran bajo el menú Selección, como Expandir, Contraer y Extender. Lo mejor de todo es la posibilidad de guardar selecciones complejas como Canal Alfa (paleta Canales) para un uso posterior.

Véase **también** Caja de herramientas *págs. 166-169 /* Principios básicos de Photoshop *págs. 166-191 /* Creatividad con Photoshop *págs. 194-219 /* Montajes con Photoshop *págs. 222-239 /*

2.1

El modo Máscara rápida puede usarse para pintar alrededor de áreas seleccionadas.

2.2

Una vez completada, la selección de la cara puede manipularse.

2.3

Desactivado Máscara rápida mantiene el contorno seleccionado.

Elección del color

Encontrar el color correcto puede resultar complicado, especialmente cuando se puede elegir entre ¡dieciséis millones de alternativas!

Paletas de color [1]

Photoshop ofrece multitud de diferentes paletas de color, lo que permite al usuario seleccionar el valor correcto en función del tipo de trabajo que tenga entre manos. Todas estas paletas se pueden encontrar haciendo clic sobre el cuadrado de Color frontal, en la caja de herramientas, o directamente en la mayoría de los cuadros de diálogo relacionados con la selección de color. El cuadro de diálogo Selector de color presenta una gama de herramientas para selección manual o numérica. Dentro del Selector de color existen cinco modelos, los habituales RGB y CMYK y los menos utilizados HSB y LAB. El color puede definirse usando diferentes modelos conceptuales. Los modelos HSB y LAB ofrecen un sistema alternativo, pero no mejor, para describir valores de color. En los modos RGB y CMYK, se suelen escribir valores exactos para igualar los requerimientos específicos de un proyecto comercial. El quinto modelo de color es la paleta de Colores web, que presenta una gama mucho más restringida para proyectos que sólo van a presentarse en la web. Los colores web también pueden definirse introduciendo una serie de seis dígitos en la caja de texto marcada con el símbolo almohadilla (#). Un paso más en el Selector de color son las paletas personalizadas, como la universalmente reconocida Pantone, para definir los colores en fotomecánica.

Definición de los colores [2]

El valor del color seleccionado en el Selector de color se convierte inmediatamente en el color frontal —el que se usará con cualquiera de los pinceles de la caja de herramientas. En una imagen digital, se pueden usar algo más de 16 millones de colores, pero muchos de ellos nunca se imprimirán con la intensidad con que se ven en pantalla. Por esta razón, Photoshop muestra un pequeño

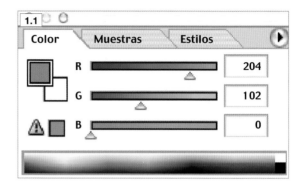

Paleta de color.

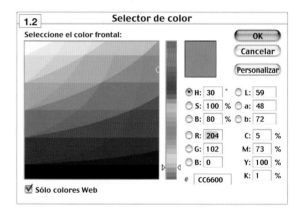

Paleta de colores web.

Paleta de color Pantone

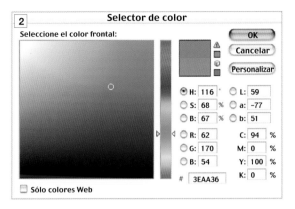

triángulo de aviso en el Selector cuando se elige un color no susceptible de impresión. El usuario puede seleccionar la alternativa más próxima haciendo clic en el triángulo. Para colores personalizados, como la escala Pantone, puede escribirse un número de referencia en el cuadro de diálogo para no tener que buscar entre miles de valores. De nuevo en la caja de herramientas principal, el Cuentagotas también puede usarse para elegir un color frontal haciendo clic en la imagen. Esto es útil en proyectos de retoque, en los que es mejor elegir los colores de la imagen que suponerlos con el Selector de color. La paleta Color, una versión mucho más reducida del Selector de color, puede encontrarse bajo el menú Ventana. Esta paleta puede ajustarse para mostrar todos los modelos mencionados, excepto los colores personalizados.

Muestras

A la paleta de Muestras puede accederse a través de Ventana > Mostrar Muestras. La gama de colores es mucho más reducida. A través del menú desplegable puede accederse a varias paletas opcionales. Resulta muy útil para los diseñadores textiles y gráficos, ya que los colores pueden personalizarse y guardarse para un uso posterior.

Véase también Caja de herramientas *págs. 166-169 /* Duotonos *págs. 196-197 /* Mezclador de canales *págs. 198-199 /* Mejora del color *págs. 202-203 /*

Reencuadrar y tamaño de imagen

El tamaño de una imagen puede modificarse para su impresión, su uso en una página web o, simplemente, para mejorar su composición.

Reencuadrar 1

La herramienta Recortar se utiliza para eliminar secciones de una imagen y mejorar la composición. Se usa arrastrándola por la imagen. El área que se recorta se puede modificar usando los tiradores, situados en los bordes y en las esquinas del marco. El recorte puede conservar las proporciones de la imagen original si se pulsa la tecla Alt una vez el área de recorte cubra toda la imagen. La herramienta oscurece las áreas que van a eliminarse para mostrar el resultado exacto por adelantado. Como muchas otras herramientas, la de recorte puede cancelarse haciendo clic sobre su icono en la caja de herramientas. Todas las capas de la imagen resultan afectadas por el recorte, por lo que si la intención es editar una capa específica es mejor usar las herramientas de selección y el comando Edición > Cortar. Para proyectos de gran precisión en los que las dimensiones de la imagen son específicas, la herramienta Recortar puede usarse con dimensiones preajustadas, tanto en pulgadas como en centímetros. Es importante recordar que cada vez que se recorta una imagen se eliminan píxeles originales y que el tamaño

Recortar oscurece las áreas que van a eliminarse.

La misma imagen, una vez realizado el reencuadre.

Esta imagen puede mejorarse si se reencuadra.

del archivo se reduce. También es importante guardar la imagen original antes de guardar la versión recortada, por si se necesita recuperar los datos originales.

Tamaño de imagen 2

El tamaño se refiere a las dimensiones de la imagen en píxeles y a la resolución. Las imágenes pueden describirse en pulgadas, centímetros y píxeles, además de en otras escalas menos utilizadas como puntos y picas. El cuadro de diálogo Tamaño de imagen sirve para dar a la imagen la correcta resolución según el tipo de salida y para ampliar o reducir sus dimensiones. Con la casilla Remuestrear la imagen desactivada, puede cambiarse la resolución sin añadir o descartar píxeles, de modo que se conserva el tamaño en píxeles original y el tamaño de archivo. Cuando esta casilla se activa sucede lo contrario, y la calidad de imagen se resiente si se realizan cambios drásticos. Es difícil juzgar cómo quedará una imagen en papel, pero el cuadro de diálogo Opciones de impresión es una alternativa mejor que cambiar el tamaño del documento en el cuadro de diálogo Tamaño de imagen.

Tamaño de lienzo 3

El tamaño de lienzo es siempre el mismo que el tamaño de imagen, a menos que se decida cambiarlo. Es similar al tamaño de papel en un programa de tratamiento de texto. Lienzo es un término utilizado para generar espacio en blanco adicional alrededor de una imagen para añadir texto, gráficos o imágenes en un proyecto de montaje. El lienzo adicional está compuesto por píxeles nuevos cuyo color está definido por el color del fondo ya existente. Por tanto, el tamaño de archivo se incrementa de manera proporcional. El lugar que ocupa el nuevo lienzo está determinado por el Ancla, en el cuadro de diálogo Tamaño de lienzo. Si se crea un nuevo lienzo con un color diferente y se extiende proporcionalmente alrededor de todos los lados, puede usarse para crear un efecto de marco.

Véase también Caja de herramientas *págs. 166-169* / Selecciones *págs. 172-173* /

Corrección de contraste con Niveles

Los Niveles, uno de los controles más sencillos de dominar, son muy útiles para crear sutiles cambios de tono en la imagen.

¿Qué son los Niveles?

El cuadro de diálogo Niveles es uno de los controles clave de Photoshop; probablemente por ello ha permanecido invariable durante diferentes versiones. Es el mejor sistema para ajustar el contraste y el brillo de una imagen y resulta mucho más adecuado que las correderas de Brillo/Contraste. Digitalmente, el brillo y el contraste se miden mucho mejor que en la película fotoquímica. Para ello se utiliza una carta gráfica llamada histograma. En una imagen RGB, el color de los píxeles es una mezcla de tres escalas 0-255 visualizadas en el cuadro de diálogo Niveles, de forma que la imagen puede manipularse sin hacer suposiciones. El propósito real de los Niveles es ayudar en el proceso de preparar las imágenes para una impresión perfecta y para páginas web, mediante dos escalas para cambiar el contraste y el brillo.

Entender el histograma

La gráfica del histograma (Imagen > Ajustar > Niveles) muestra la distribución tonal exacta de todos los píxeles de la imagen sobre el eje horizontal 0-255, y su cantidad sobre el eje vertical. Como cada imagen está compuesta por una amplia variedad de colores, la forma del histograma es única para cada imagen. En la base hay tres correderas triangulares; en el lado izquierdo la corredera negra sirve para ajustar las sombras; en el centro está la corredera de los tonos medios; y en el lado derecho, la de las luces. La corredera de los tonos medios puede usarse para corregir errores de exposición y escaneado.

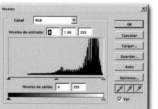
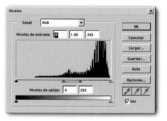

Véase también Caja de herramientas *págs. 166-169* / Contraste con Curvas *págs. 180-181* /

Corrección de una imagen oscura [1]

La forma del histograma de una imagen oscura muestra una marcada inclinación hacia la izquierda (sombras) de la escala, lo que indica mayor presencia de negros y grises que de luces. Para aclarar la imagen, basta con desplazar la corredera de los tonos medios hacia la izquierda, tal como se muestra.

Corrección de una imagen clara [2]

El histograma muestra el efecto opuesto, con un mayor énfasis en el lado derecho y más presencia de tonos claros que de sombras. Para corregir una imagen clara se desplaza la corredera de los tonos medios hacia la derecha, tal como se muestra.

Contraste

Muchas imágenes digitales en bruto necesitan cierta corrección de contraste antes de ser impresas. De lo contrario, el resultado sería plano y decepcionante. Cuando el histograma muestra que le faltan valores en los extremos correspondientes a luces y sombras, significa que la imagen carece de contraste. Un contraste bajo puede corregirse fácilmente con las correderas de Niveles.

Corrección de una imagen de bajo contraste [3]

Una imagen que carece de negros y blancos, con la forma del histograma centrada en los tonos medios, es plana y apagada. Las correderas de luces y sombras se desplazan hacia el centro, tal como se muestra, para crear blancos y negros puros.

Corrección de una imagen de alto contraste [4]

Este problema puede deberse a un tema de gran contraste o a un mal escaneado. Puede corregirse usando las correderas de Niveles de salida, en la base del cuadro de diálogo. Ambas correderas (sombras y luces) se desplazan ligeramente hacia el centro de la banda degradada. Esto convierte las sombras negras en grises oscuros y las altas luces en grises claros.

Contraste con Curvas

Mientras que los Niveles presentan sólo tres puntos para la corrección de tono, el control de Curvas ofrece quince.

Uso de las Curvas

Las Curvas adquieren toda su utilidad cuando se trata de ajustar el contraste en un área reducida de la imagen. Ajustar el contraste de una imagen con las Curvas puede parecer complejo al principio debido a la falta de guías visuales. Casi todos los nuevos usuarios juegan con las Curvas como si se tratara de una goma elástica y acaban por cancelar las correcciones después de haber ido demasiado lejos. Dicho de forma simple, la línea recta de la gráfica representa la misma escala tonal 0-255, pero está organizada de diferente forma. Las luces están en el lado inferior izquierdo, las sombras en el lado superior derecho y los tonos medios en el centro. Como la corredera de gamma en los Niveles, el contraste se controla estirando o empujando el centro de la curva. Si se empuja hacia arriba, se reduce el brillo, y si se estira hacia abajo, aumenta. Con imágenes que sólo necesitan un ajuste general de contraste, esto es todo lo que se tiene que hacer.

Tomar una muestra de tono de la imagen

Con áreas pequeñas puede usarse el control de Curvas para tomar una muestra del tono deseado. Una vez abierto el cuadro de diálogo, se coloca el cursor sobre el área deseada de la imagen. Seguidamente, se aprieta la tecla Control en el teclado y se hace clic para cargar el valor de tono exacto como un punto en la curva. Ahora este punto puede manipularse para oscurecer o aclarar el tono correspondiente. Si el resto de la curva se mueve al mismo tiempo, se pueden colocar puntos (haciendo clic) a ambos lados para bloquear los tonos próximos y evitar ajustes no deseados.

Corrección de una imagen de bajo contraste　1

Esta imagen de una granja carece de viveza y de colores saturados. Para corregir este problema se manipuló

la curva y se le dio una suave forma de «S», tal como se muestra. Es esencial hacer clic en la intersección central para bloquear primero los tonos medios. A continuación, se crearon dos puntos adicionales y se arrastraron hacia las luces (superior derecha) y las sombras (inferior izquierda). La imagen resultante muestra un incremento de brillo sin sobresaturación.

Corrección de una imagen de alto contraste 2

Con imágenes de alto contraste, el exceso de blanco y de negro dificulta la impresión. Este paisaje marino es intenso, pero problemático. Por ello se redujo el contraste siguiendo un proceso muy simple. Primero, el punto de luces en la zona superior derecha del gráfico se estiró hacia abajo para apagar un poco los tonos claros. A continuación, el punto de sombras se empujó hacia arriba para reducir la intensidad de las sombras más densas. Finalmente, se empujó hacia arriba el punto de tonos medios para aclarar ligeramente la imagen.

Corrección de una imagen subexpuesta 3

Cuando incide muy poca luz sobre el captador, la imagen resultante es más oscura y apagada de lo esperado. Este error puede rectificarse con las Curvas si se crea un nuevo punto en el centro exacto del gráfico y si se estira hacia arriba. Una ligera variación basta para dar vida a la imagen.

Corrección de una imagen sobreexpuesta 4

Cuando la imagen es demasiado clara, puede usarse el control de Curvas para corregir un simple error de exposición. Para ello se crea un nuevo punto (clic) en el centro de la gráfica y se tira de él hacia abajo. La imagen cambiará instantáneamente al oscurecerse los tonos medios.

Véase también Caja de herramientas *págs. 166-169* / Corrección de contraste con Niveles *págs. 178-179* /

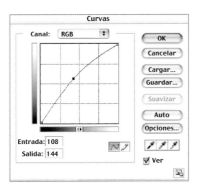
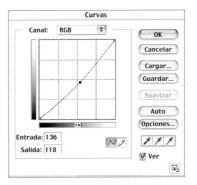

Corrección del color

Las imágenes sin corregir presentan colores apagados y una carencia total de detalle.

Principios básicos [1]

Una reproducción fiel del color es una tarea sin fin para los profesionales del diseño gráfico, y un proceso que se ha complicado a raíz de la aparición de una enorme variedad de diferentes cámaras, escáneres e impresoras, todos ellos con un estándar diferente. Las desviaciones de color pueden dar a una imagen una apariencia apagada, sin brillo. Estas desviaciones se pueden eliminar fácilmente, siempre que el usuario entienda los principios fundamentales del círculo cromático. En toda reproducción en color hay seis colores, divididos en tres pares opuestos: rojo y cyan, magenta y verde, azul y amarillo. Una dominante de color está causada por una presencia excesiva de uno de estos seis colores, y puede eliminarse aumentando el valor del color opuesto. Este proceso no tiene ningún misterio; la manipulación es simple y directa.

[1]

El círculo cromático.

Véase también Funciones de la cámara: ajustes de color *págs. 14-15 /* Caja de herramientas *págs. 166-169 /* Gama de color *págs. 184-185 /* Mejora del color *págs. 202-203 /*

Identificación de las dominantes de color [2]

El lugar más fácil para identificar una dominante de color es en los tonos neutros de la imagen, preferiblemente en los grises, ya que las luces y las sombras o un área de color muy saturado nunca muestran las dominantes con sus colores reales. Si no hay presencia de tonos grises, también puede usarse un tono de piel.

Las dominantes se observan mejor en los tonos neutros. Esta imagen tiene dominante azul.

Una vez corregida la dominante la imagen se ve más brillante.

Variaciones [3]

Para los que empiezan en la corrección del color, el cuadro de diálogo Variaciones es la mejor herramienta. Una vez seleccionado, muestra seis

variaciones de la misma imagen, con el original colocado en el centro. Las dominantes se corrigen haciendo clic sobre la opción que parece más correcta. El nivel de desviación puede controlarse si se desliza la escala de Basta a Fina. Los mejores resultados se obtienen al trabajar con la opción Medios tonos. Si se hace clic sobre la opción Original (superior izquierda), se vuelve a empezar desde el principio.

Equilibrio de color 4

Con Equilibrio de color es posible ejercer un mayor control. Su eficacia reside en la habilidad para determinar qué color causa la dominante y cómo se debe corregir. Las correcciones se llevan a cabo incrementando el valor del color opuesto a la dominante. Los cambios se ven inmediatamente

en la imagen. Para eliminar dominantes de fuentes de iluminación artificial, las correcciones deberían llevarse a cabo seleccionando la opción Iluminaciones. Si las imágenes de una cámara digital tienen dominantes persistentes, conviene comprobar que el ajuste de blanco de la cámara no esté ajustado por error en la posición de luz artificial.

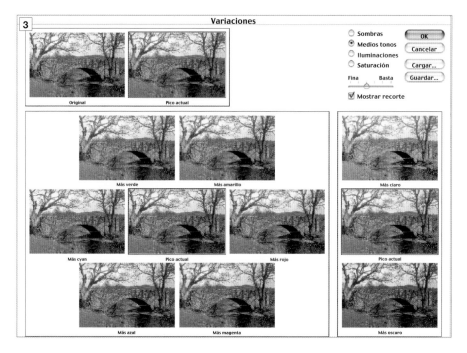

El cuadro de diálogo Variaciones es adecuado para empezar con la corrección del color.

Gama de color

Cada dispositivo de entrada y de salida tiene su propia serie de limitaciones para mostrar el color.

¿Qué es la gama de color?

Las imágenes impresas se ven por luz reflejada, mientras que los monitores transmiten luz para mostrar fósforos RGB en colores vivos y saturados. La gama de color es otra forma de describir aquellos colores que quedan fuera de la paleta cromática común entre la impresora y el monitor. Para compensar, estos colores se reproducen con menos saturación de la esperada o con un tono ligeramente distinto. La gama, o espacio, de un dispositivo puede determinarse fácilmente con una de las muchas funciones de gestión de color de Photoshop, lo que permite evitar errores antes de que ocurran.

El Aviso de gama identifica (gris) los colores no imprimibles.

El triángulo de Aviso de gama aparece cuando el color está fuera de las posibilidades del dispositivo de salida.

Cómo identificar problemas de color 〔1〕

A menudo se tiene la tentación de aumentar la saturación de los colores para dar mayor viveza a las imágenes, o de usar tonos muy vivos para imitar las copias en color tradicionales. Sin embargo, ambos procedimientos pueden acarrear problemas. Los colores problemáticos se identifican fácilmente al activarse uno de los dos controles de Aviso de gama. Una vez seleccionada, la opción Avisar sobre gama (menú Vista) puede dejarse activada durante la duración de cualquier proyecto. Automáticamente aplica una máscara gris sobre las áreas que no se imprimirán de forma correcta. Es mejor activar esta opción desde el principio, ya que los problemas de gama son más fáciles de resolver poco a poco que de una vez al final del proyecto. Una función más sofisticada de previsualización es la que proporciona la opción Colores de prueba, en el mismo menú Vista. Esta herramienta modifica la apariencia de la imagen para igualar el espacio de trabajo elegido, como CMYK o plancha de cyan. Los valores personalizados (Ajuste de prueba > Personalizar) tienen que establecerse de antemano eligiendo una de las opciones de salida identificadas en el menú Personalizar. Una vez ajustada, la opción Ajustes de prueba puede dejarse activada para evitar cualquier expectativa falsa.

Cómo solucionar problemas de gama 〔2〕

Una vez identificado un problema de gama, puede solucionarse con las herramientas del cuadro de diálogo Reemplazar color. Para ello se debe seleccionar Imagen > Ajustar > Reemplazar color y hacer clic sobre cualquier área gris (aviso de fuera de gama) de la imagen. Con la opción Selección activada, se puede deslizar la corredera de Tolerancia para identificar toda el área fuera de gama. Primero

2.1 **Reemplazar color**

Selección
Tolerancia: 129

OK
Cancelar
Cargar...
Guardar...
☑ Ver

● Selección ○ Imagen

Transformar
Tono: 0
Saturación: 0
Luminosidad: 0

Muestra

El cuadro de diálogo Reemplazar color permite solucionar problemas de gama.

se puede tratar de reducir la Saturación, y si esto no da resultado se puede modificar ligeramente el Tono. Las imágenes excesivamente manipuladas son de difícil o imposible corrección.

Problemas de impresión

Si las copias en papel siguen mostrando colores inesperados, se puede tratar de calibrar de nuevo el monitor y los Ajustes de color de Photoshop (Edición > Ajustes de color).

Véase también Calibración del monitor *págs. 110-111* / Elección del color *págs. 174-175* / Corrección del color *págs. 182-183* /

Antes de la corrección de gama.

Después de aplicar la corrección de gama.

Punteado y retoque

Si una fotografía se estropea por la presencia de elementos extraños, éstos pueden eliminarse con la herramienta Tampón de clonar.

Tampón de clonar [1]

Presente en Photoshop y Photoshop Elements, el Tampón de clonar ofrece un excelente sistema para explorar la magia de la fotografía digital. Copia o muestrea una sección de la imagen para posteriormente copiarla sobre otra área —pero en tiempo real. Los usuarios que hayan intentado borrar parte de una imagen con la herramienta Aerógrafo, conocerán los malos resultados de este método. Las imágenes están formadas por intrincados y complejos degradados de color que son imposibles de reproducir con una tinta plana. A diferencia del resto de herramientas de pintura de Photoshop, el Tampón de clonar no tiene equivalencia con ninguna técnica tradicional. El resultado se asemeja a pintar con un pincel cargado de «imagen» en vez de color. La habilidad con esta herramienta reside no en su aplicación, sino en la selección del área de muestra. El Tampón de clonar es ideal para eliminar rayas físicas, polvo y pelos procedentes de un escaneado poco cuidadoso, y provoca mucho menos daño en la imagen que los filtros de corrección directa, como Destramar, Mediana, y Polvo y rascaduras.

Como el resto de las herramientas de pintura y dibujo, el Tampón de clonar puede modificarse mediante el tamaño de pincel, forma y opacidad, y también con los modos de fusión. De todas formas, es mejor ajustar el modo de fusión por defecto (Normal).

Retoque [2]

Con el Tampón de clonar colocado sobre el área de muestra, se debe presionar la tecla Alt y hacer clic con el ratón una vez —el icono de la herramienta cambiará de apariencia. A continuación, se debe desplazar el cursor y colocarlo sobre el área que se va a retocar. Cuando se hace clic aparece una cruz sobre el área de muestra. Al principio, los pinceles de bordes suaves son más fáciles de usar, aunque los de bordes duros producen menos emborronamiento en el detalle de la imagen.

Imagen original antes del retoque.

La misma imagen después de eliminar algunas ramas.

Modo Alineado 3

El modo Alineado permite continuar el retoque
en una parte diferente de la imagen, pero fija
la distancia entre el área de muestra y la de pintura.
Esto significa que es esencial controlar el área que
se copia y dónde se pega. Si el punto de muestra
no se cambia regularmente aparecerá un patrón
en espiga.

Modo No alineado 4

Se ajusta por medio de la desactivación de la casilla
Alineado. Este modo permite el uso repetido de
la misma muestra en diferentes partes de la imagen.
Es una técnica adecuada para clonar áreas con un
patrón parecido, como follaje o nubes, pero no funciona
bien sobre áreas de color variable.

Trabajar en áreas seleccionadas

Para mejorar la precisión del retoque y para no invadir
áreas adyacentes de la imagen, primero puede trazarse
una selección para limitar el efecto del tampón. La
selección restringe el área de acción y resulta ideal
para formas geométricas y otros bordes definidos.

Véase **también** Caja de herramientas *págs. 166-169 /*
Selecciones *págs. 172-173 /*

Quemados y reservas

Los quemados y las reservas provienen de las técnicas tradicionales de laboratorio, y sirven para realzar el contenido de la imagen.

Reservas y quemados

Las mejores fotografías tradicionales pasan por una etapa adicional en el cuarto oscuro, donde algunas áreas concretas se oscurecen (quemados) y otras se aclaran (reservas) para crear un resultado más intenso. Ni la luz natural ni la de estudio pueden extraer el detalle justo de cada área de la imagen, por lo que se añade posteriormente. De forma parecida al efecto de claroscuro, utilizado por grandes pintores como Rembrandt, quemar y reservar puede ayudar a que una imagen adquiera un sentido tridimensional. Además, algunas áreas molestas de la imagen pueden oscurecerse para que resulten menos obvias y así centrar la atención en el motivo fotográfico. Con problemas menores causados por sombras o defectos de exposición, las reservas ayudan a realzar la luminosidad.

Herramientas Subexponer y Sobreexponer [1]

Photoshop tiene dos instrumentos para realzar áreas concretas: las herramientas Subexponer y Sobreexponer. Desafortunadamente, ambas trabajan asociadas a las características de los pinceles y están limitadas tanto a formas regulares como a las propiedades estándar de los pinceles. Son adecuadas para retocar áreas pequeñas, pero sus efectos resultan visibles cuando se usan en exceso.

Uso de selecciones [2]

Un modo mucho más versátil de hacer la misma tarea es trabajar con áreas seleccionadas a mano. Las selecciones se pueden trazar con cualquier forma y, lo más importante, pueden adecuarse exactamente al área que necesita retocarse. Con la herramienta Lazo

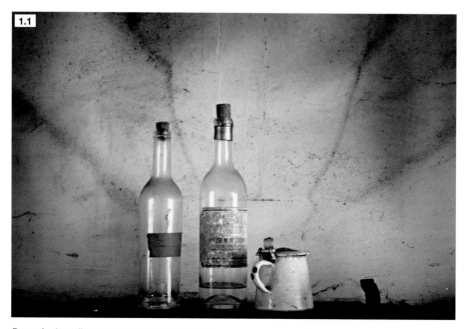

Después de un ligero quemado, la imagen adquiere una apariencia más intensa.

Imagen directa sin manipular.

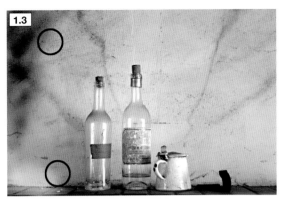

Con Subexponer y Sobreexponer aparecen manchas en la imagen.

es fácil trazar una selección y luego suavizarla mediante el comando Calar. Una vez completada, el área se oscurece o se aclara con la corredera de Brillo, en el cuadro de diálogo Brillo/Contraste. El comando Brillo aplica la misma proporción de cambio a todos los píxeles en el área seleccionada, lo que crea un resultado

gradual en vez de posterizado. Para imitar el aspecto de una fotografía tradicional, esta técnica debería aplicarse gradualmente en varios pasos. También se puede usar un método de trabajo todavía más intuitivo, que consiste en seleccionar Mostrar extras del menú Vista para ocultar el borde visible de la selección.

Énfasis

Con todas las fotografías —en color o en blanco y negro— oscurecer los bordes ayuda a dirigir la atención hacia los elementos principales de la imagen. Tiene que utilizarse con mesura; de lo contrario el efecto resultará artificial. Los espacios blancos vacíos pueden quemarse con facilidad para evitar que la atención se desvíe. Desde luego, los fotógrafos que han pasado cierto tiempo en el laboratorio haciendo reservas y quemados con las manos o con trozos de cartulina ya estarán familiarizados con este proceso.

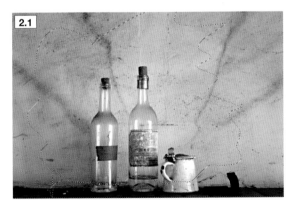

Con selecciones se consiguen mejores resultados.

La corredera de Brillo se utiliza para oscurecer o aclarar áreas seleccionadas.

Véase también Caja de herramientas *págs. 166-169 /* Selecciones *págs. 172-173 /*

Enfoque

Las mágicas herramientas de enfoque pueden usarse para afinar la nitidez de una imagen, aunque no pueden corregir la trepidación de la cámara o una fotografía desenfocada.

Cómo funciona el enfoque

El filtro Enfoque no hace más que aumentar el nivel de contraste entre píxeles adyacentes. En una imagen suave el color es apagado en los bordes, mientras que en una imagen nítida los colores se ven más contrastados. Las fotografías de una cámara digital son suaves debido al filtro de antisolapamiento situado frente al sensor, que evita el pixelado en las líneas diagonales. Todas las imágenes se benefician de cierto aumento de enfoque, aplicado en la etapa final, justo antes de imprimir. Si se aplica demasiado pronto, los defectos se verán magnificados, con lo que se destruirá la calidad de imagen. Todas las imágenes deberían volverse a enfocar después de modificar su tamaño, ya que la interpolación causa pérdida de detalle. Photoshop tiene cuatro filtros de enfoque: Enfocar, Enfocar más, Enfocar bordes y Máscara de enfoque. Todos ellos se pueden aplicar a toda la imagen o sólo a una parte. Sólo el filtro Máscara de enfoque puede modificarse en función del tipo de imagen.

Máscara de enfoque 1

Se encuentra siguiendo la secuencia Filtro > Enfocar > Máscara de enfoque. Tiene tres controles: Cantidad, Radio y Umbral. La Cantidad describe el grado de cambio en el contraste de los píxeles. El Radio determina el número de píxeles que se consideran como borde o contorno (un valor bajo describe un borde fino y un valor alto describe un borde grueso). El último control, Umbral, determina la diferencia que tiene que existir entre un píxel y sus vecinos para que tenga efecto el filtro. A Umbral cero, todos los píxeles de la imagen se enfocarán, lo que dará como resultado una imagen con ruido e insatisfactoria. Si se ajusta un valor más alto, los defectos resultarán menos visibles.

Véase **también** Funciones de la cámara: ajustes de color *págs. 14-15* / Caja de herramientas *págs. 166-169* /

1.1 Máscara de enfoque

OK

Cancelar

☑ Ver

100%

Cantidad: 50 %

Radio: 1.0 píxeles

Umbral: 1 niveles

1.2

Imagen sin enfocar.

Nueve variaciones usando el filtro Máscara de enfoque.

Cantidad: 50 / Radio: 1 / Umbral: 1.

Cantidad: 50 / Radio: 5 / Umbral: 1.

Cantidad: 100 / Radio: 1 / Umbral: 1.

Cantidad: 100 / Radio: 5 / Umbral: 1.

Cantidad: 100 / Radio: 15 / Umbral: 1.

Cantidad: 100 / Radio: 50 / Umbral: 1.

Cantidad: 200 / Radio: 1 / Umbral: 1.

Cantidad: 200 / Radio: 5 / Umbral: 1.

Cantidad: 400 / Radio: 5 / Umbral: 1.

8 Creatividad con Photoshop

Virados

El virado digital implica la conversión de una imagen en color RGB a un solo color. Este proceso puede usarse para intensificar la atmósfera.

Sepia

Existen varias formas de aplicar un solo tono a una fotografía digital. De todas ellas, la más sencilla es, sin duda, el comando Colorear —en el cuadro de diálogo Tono/Saturación. No hay necesidad de cambiar la imagen de modo RGB a Escala de grises a menos que se trate de una imagen en blanco y negro escaneada en modo Escala de grises, en cuyo caso es esencial convertirla primero a RGB. Todas las correcciones de contraste y luminosidad deberían hacerse mediante Niveles antes de aplicar un color nuevo. El detalle de las sombras y los tonos medios debería ser bien visible.

Cuadro de diálogo Tono/Saturación 1

Se encuentra en Imagen > Ajustar > Tono/Saturación. Una vez abierto, el cuadro de diálogo presenta una serie de útiles herramientas y artilugios. Debe trabajarse sobre todos los canales (Edición: Todos, en la parte superior de la paleta) para que los cambios tengan efecto sobre toda la imagen y no sólo sobre un canal de color. Si se activan las opciones Ver y Colorear (en la parte inferior derecha de la ventana) se produce

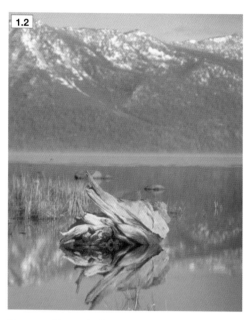

Como partida se eligió una imagen en modo RGB.

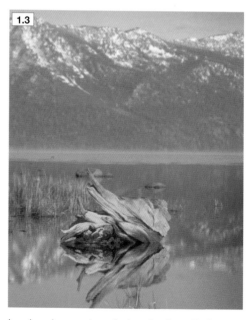

La clave de este comando es la casilla Colorear.

La misma imagen después de activar la casilla Colorear.

una transformación inmediata de imagen en color a imagen virada en blanco y negro. Si la imagen se ve demasiado saturada en esta primera etapa, se puede usar la corredera Saturación para reducir la intensidad del color a un valor de 15-25 (los valores más bajos de saturación producen resultados sutiles y delicados). Un ajuste más elevado generará irisaciones de color en la imagen, que luego resultarán imposibles de eliminar. Una vez se está satisfecho con el grado de saturación, se debe seleccionar el color deslizando la corredera de Tono hasta que aparezca un color sepia o marrón que realce la imagen. Si anteriormente ya se habían hecho todos los ajustes de contraste, no hay necesidad de usar la corredera de Luminosidad, en la base de la ventana.

Aplicar tono en tres sectores 2

Otro método, más complejo, de aplicar color a una imagen consiste en usar las correderas de Equilibrio de color. A diferencia de las correderas de Tono/Saturación, este método permite aplicar distintas cantidades de color en las luces, los tonos medios y las sombras. Primero, el color tiene que eliminarse siguiendo la secuencia Imagen > Ajustar > Desaturar. Este comando deja una imagen en blanco y negro en modo RGB. El siguiente paso consiste en abrir el cuadro de diálogo Equilibrio de color. El color se aplica deslizando las correderas de color, primero con la opción de Medios tonos, seguida por Iluminaciones y, finalmente, Sombras.

Véase **también** Modos de imagen *págs. 80-81* / Caja de herramientas *págs. 166-169* / Elección del color *págs. 174-175* / Duotonos *págs. 196-197* /

Al activar las opciones Sombras, Medios tonos e Iluminaciones es posible introducir diferentes colores en tres sectores tonales.

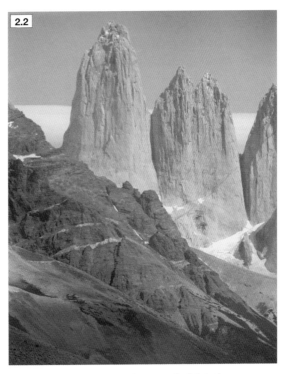

Pueden incluirse colores sutiles para añadir interés a imágenes de paisaje.

Duotonos

El modo Duotono permite un mayor control del color y del tono de la imagen.

S in duda alguna, los Duotonos son el mejor sistema de virar una imagen digital. En parte, esta técnica se basa en el proceso tradicional utilizado en la industria de impresión fotomecánica para reproducir fotografías en blanco y negro. Photoshop incorpora varias fórmulas de Duotono que pueden aplicarse directamente a cualquier imagen para su posterior impresión. El proceso de Duotono está basado en el uso de dos colores, normalmente negro y otro color. Pueden aplicarse efectos más avanzados en los modos de imagen Tritono y Cuatritono. Lo mejor de aplicar color de esta forma es que permite trabajar con una serie de colores y manipular cada uno en hasta diez sectores tonales diferentes entre luces y sombras.

Uso de Duotonos

Primero, la imagen debe convertirse a escala de grises. Luego, en el mismo menú, se selecciona el modo Duotono. En el menú desplegable que aparece, el negro se selecciona como primer color por defecto. Si se hace

Cuadro de diálogo Opciones de Duotono.

Los tritonos ofrecen la posibilidad de crear sutiles efectos tonales.

Esta imagen muestra el efecto de una tinta naranja reducida en las áreas de luces.

Una segunda variación muestra un tono naranja más prominente, resultado de una curva distinta.

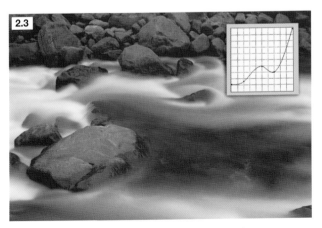

Un efecto inusual creado por medio de picos y depresiones en la curva.

clic en el cuadrado de color, a la derecha del icono Curvas, se puede seleccionar el color. Puede usarse el Cuentagotas o cualquiera de las paletas personalizadas de Photoshop, como Pantone. Un color brillante muestra inmediatamente el cambio.

Uso de las curvas de Duotono [1]

Este nuevo color se modifica al hacer clic en el pequeño icono de la gráfica Curvas, a la derecha del texto Tinta 2. La curva del Duotono muestra una gráfica dividida en diez sectores, en los que cada cuadrado representa un incremento tonal de un 10 %. Las luces están al 0 %, y dar blanco puro, y las sombras están al 100 %, y dar negro puro. La línea diagonal indica que cada valor de la imagen original en escala de grises se sustituye por el mismo porcentaje del nuevo color. Esto puede cambiarse fácilmente: puede hacerse clic en cualquier punto de la línea diagonal y arrastrar la curva hacia arriba o hacia abajo. Si se eleva la curva se da mayor prominencia al nuevo color, mientras que si se baja resulta menos evidente. Otro método, para usuarios más experimentados, consiste en cambiar la curva, y por tanto la intensidad del color, al introducir directamente números en los cuadros de texto individuales.

Variaciones sobre un mismo color [2]

Estas tres imágenes muestran tres variaciones sobre un mismo color tras usar las curvas de Duotono.

Véase también Caja de herramientas *págs. 166-169* / Elección del color *págs. 174-175* / Virados *págs. 194-195* /

Mezclador de canales

El Mezclador de canales se puede usar para imitar el resultado de películas fotográficas especiales, como la infrarroja de blanco y negro.

Intensificar los colores

La película infrarroja es una de las favoritas entre los fotógrafos de paisaje, pues cambia los verdes apagados del follaje por blancos brillantes, lo que crea un efecto etéreo. El resultado puede imitarse perfectamente con el Mezclador de canales tras una ligera intensificación de los colores. Una imagen con una buena gama de verdes y cielo azul es perfecta para conseguir un gran efecto. Para obtener los mejores resultados, es esencial incrementar la saturación cromática de los verdes en la imagen original.

No es necesario seleccionar los verdes por áreas, ya que puede realizarse una selección basándose en su color en Imagen > Ajustar > Tono/Saturación y elegir la opción Verdes en el menú desplegable Edición (parte superior del cuadro de diálogo). Para incrementar la saturación de los tonos verdes, se desplaza la corredera Saturación hacia la derecha de la escala (sobre +50).

Utilización del Mezclador de canales [1]

A continuación, se abre el cuadro de diálogo Mezclador de canales para convertir la imagen en color a blanco y negro con efecto infrarrojo. El Mezclador de canales permite restablecer la cantidad exacta de cada color en su propio canal, de modo que el verde puede aparecer más claro o más oscuro de como quedaría después de una conversión directa de RGB a escala de grises. Esto se consigue haciendo clic en la casilla Monocromo. Por ejemplo, la cantidad de verde puede aumentarse a un máximo de +200 % y la de rojo y azul reducirse a –50 %. No existe una regla estricta sobre el uso del Mezclador de canales, pero la suma de todos los valores siempre debería rondar 100.

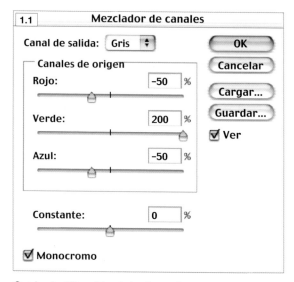

Cuadro de diálogo Mezclador de canales.

Usar el Mezclador de canales para mezclar el color [2]

Igual que con películas de colores falsos, los canales originales de una imagen digital pueden mezclarse para crear resultados únicos. El principio de este sistema implica cambiar las cantidades de cada color de origen por un nuevo color para crear efectos no vistos en las técnicas fotográficas convencionales. En el ejemplo de la derecha, se aplicaron diferentes efectos para cambiar los colores originales sin crear problemas de gama o artefactos de color. Una ligera variación cromática es siempre preferible a un cambio drástico. Las fórmulas de ajuste pueden guardarse para aplicarse a imágenes futuras haciendo clic en el botón Guardar antes de salir.

Véase también Caja de herramientas *págs. 166-169* / Gama de color *págs. 184-185* / Conversión a blanco y negro *págs. 200-201* /

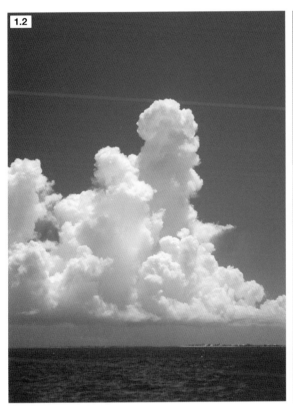

Imagen normal en color RGB.

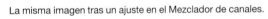

La misma imagen tras un ajuste en el Mezclador de canales.

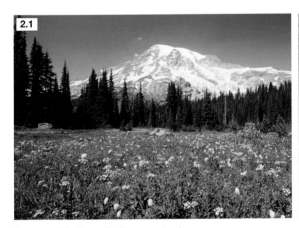

Imagen original en color ligeramente plana.

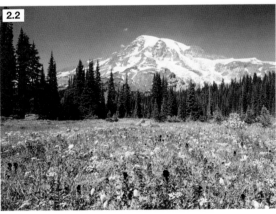

La misma imagen en blanco y negro.

Conversión a blanco y negro

El cambio de una imagen en color a blanco y negro suele dejar poco satisfechos a la mayoría de los fotógrafos. Sin embargo, existen otras alternativas.

L a mayoría de las imágenes captadas con cámaras digitales quedaría mucho mejor en blanco y negro, pero como no es posible disparar en modo Escala de grises, tienen que convertirse a partir del modo RGB. Gracias a las incontables posibilidades que ofrece la manipulación digital, resulta fácil reinterpretar una imagen en color convirtiéndola a blanco y negro mediante un método distinto a un simple cambio de modo. Las conversiones complejas de color a blanco y negro pueden realzar los canales individuales de color y oscurecer o aclarar los colores respecto a la imagen original.

Conversión directa 1

La conversión directa de RGB a Escala de grises da lugar a una imagen plana y sin fuerza. Los colores vibrantes del original en color se interpretan mal, lo que da lugar a una imagen decepcionante, con poca separación tonal. Igual que una mala copia fotográfica, todo el énfasis original se pierde. Se consigue el mismo resultado siguiendo la secuencia Imagen > Ajustar > Desaturar.

Véase **también** Modos de imagen *págs. 80-81* / Caja de herramientas *págs. 166-169* / Mezclador de canales *págs. 198-199* /

Imagen RGB como punto de partida.

La misma imagen después de la conversión a escala de grises.

Conversión a modo LAB

Un modo mejor para evitar resultados decepcionantes es convertir la imagen de RGB al modo de color LAB —un espacio de color teórico que no está vinculado a ningún dispositivo de entrada o salida y que funciona separando dos canales de color de un canal de luminosidad. Después de la conversión de modo, se ha de dejar abierta la paleta Canales y eliminar los canales de color A y B arrastrándolos a la papelera. Sólo permanece el canal Luminosidad, que presenta una imagen más brillante. La imagen tiene que convertirse de nuevo a RGB o Escala de grises para poder usar toda la gama de herramientas de Photoshop.

Conversión con el Mezclador de canales

El sistema más creativo de hacer conversiones tonales es mediante el Mezclador de canales. Se encuentra en Imagen > Ajustar > Mezclador de canales. El cuadro de diálogo ofrece al usuario la posibilidad de variar la intensidad de los colores originales de la imagen. La variedad de los resultados va desde una imagen de elevado contraste y gran impacto hasta una conversión más suave y sutil. La clave está en la selección de los nuevos valores. Para hacer la conversión, se hace clic en la casilla Monocromo (esquina inferior izquierda de la ventana). Después se elige un color y se desliza la corredera para dar énfasis a la imagen. Al reducir el valor se oscurece el color, y, si se incrementa, se aclara. Es importante no olvidar que los valores colectivos de rojo, verde y azul (canales de origen) deben sumar 100.

La misma imagen después de la conversión a modo LAB.

La misma imagen convertida mediante el Mezclador de canales.

Mejora del color

Cambiar los colores en una imagen digital puede producir resultados bastos y evidentes si se utilizan herramientas y procesos equivocados.

Añadir calidez a la imagen 1

Las fotografías tomadas en días nublados suelen quedar azuladas y frías. La observación de estas imágenes es menos gratificante que las captadas en días soleados. En fotografía convencional, este problema se soluciona utilizando un filtro cálido sobre el objetivo. En fotografía digital, la solución es todavía más simple: basta con usar las herramientas que se encuentran en Imagen > menú Ajustes. Si una imagen tiene una dominante fría, se puede seleccionar la opción Equilibrio de color e incrementar gradualmente el amarillo y el rojo hasta que la imagen adquiera suficiente calidez. Como guía, el cambio de valor no debería exceder 20 en la escala.

Cambio selectivo de color

El cuadro de diálogo Corrección selectiva permite controlar los colores rojo, verde, azul, cyan, magenta, amarillo, blanco y negro en una imagen sin necesidad de trazar complejas selecciones. Este comando se utiliza para seleccionar todos los píxeles que contienen el color elegido antes de hacer cualquier manipulación. Se trata de un proceso útil para intensificar, por ejemplo, los cielos azules, pero las desviaciones exageradas no siempre resultan convincentes.

Tono/Saturación 2

El cuadro de diálogo Tono/Saturación se utiliza para hacer ajustes de color más finos que con el comando Corrección selectiva. Una vez elegido el color que se va a manipular del menú desplegable Edición, en la parte superior de la ventana, la gama de colores

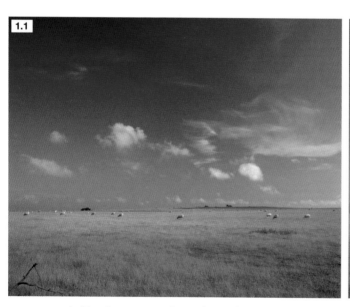

Archivo sin procesar, en bruto, de una cámara digital.

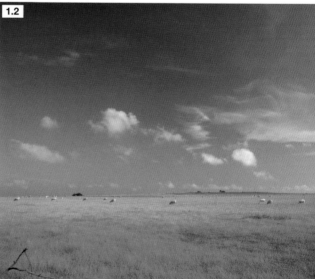

La misma imagen después de hacer ajustes con Equilibrio de color.

2.1

Imagen sin corregir.

2.2

Variación en la que los azules se han cambiado por violetas.

2.3

La misma imagen después de reducir la saturación.

puede modificarse desplazando las pequeñas correderas entre los degradados de color, en la parte inferior de la ventana.

Capas de ajuste

Para aquellos usuarios que no estén seguros de querer un cambio de color —y prefieran volver a los ajustes más adelante— la función de capas de ajuste supone un modo de trabajo muy útil. Las capas de ajuste no contienen píxeles como el resto de capas; en vez de ello contienen ajustes. Existen muchas opciones posibles para conservar los ajustes sin confiar en la paleta Historia, con la que resulta muy fácil purgar los trabajos. Del menú Capas, se elige Nueva capa de ajuste, se selecciona una opción, se manipula la imagen y se pulsa OK. El ajuste se conserva como una capa dentro de la paleta Capas, que puede recuperarse en cualquier momento haciendo doble clic en el icono correspondiente. Incluso pueden borrarse zonas de las capas de ajuste con la herramienta Borrador, lo que permite que otras capas se vean a través.

Véase también Caja de herramientas *págs. 166-169* / Capas *págs. 170-171* / Corrección del color *págs. 182-183* /

Coloreado a mano

Los que quieren recrear el aspecto de una copia fotográfica coloreada a mano, sólo necesitan unos pocos comandos comunes a todos los programas de edición de imagen.

Preparación

El punto de partida tiene que ser una imagen RGB desaturada, de forma que si el original es en color, primero debería seguirse la secuencia Imagen > Ajustar > Desaturar. Si se parte de una imagen en escala de grises el procedimiento es Imagen > Modo > Color RGB. La imagen no debería quedar demasiado oscura en esta etapa o el coloreado carecerá de intensidad. Las correcciones de brillo deberían hacerse mediante Niveles antes de pintar. También es recomendable hacer una copia de la capa fondo por si se comete algún error.

Selección del color 1

Se selecciona la herramienta Pincel y se elige uno de bordes suaves. Se cambia el Modo de fusión por defecto (Normal) a Color y se reduce la corredera de Opacidad al 10 %. El Modo de fusión Color permite aplicar tinta y conservar el detalle de la imagen —a diferencia del Modo Normal, que borra totalmente la imagen. La opción de Opacidad ayuda a mantener la sutiliza de los colores. Para este tipo de proyecto es mejor elegir los colores de la paleta Muestras, que puede dejarse abierta en el escritorio para facilitar el acceso.

En comparación con el Selector de color, la paleta Muestras ofrece un método más rápido para seleccionar el color.

Original desaturado.

La misma imagen pintada en el Modo de fusión Color.

Pintar

Sólo se aplica color sobre los tonos medios de la imagen, pues las sombras apenas resultan afectadas por el cambio. Cualquier error puede eliminarse simplemente pintando encima con otro color, que borra el anterior como por arte de magia. Cuando se trabaja en el Modo de fusión Color, los colores no se mezclan entre sí, simplemente uno invalida a otro.

Pincel de Historia

El Pincel de Historia es una herramienta interesante que puede usarse para pintar un estado previo, guardado en la paleta Historia o en una instantánea tomada en cualquier momento de la edición. Una instantánea es un estado de la imagen guardado

y al que puede accederse para ver variaciones o para guardar diferentes estados para su posterior ensamblaje en una secuencia de animación. El Pincel de Historia también se puede usar para recuperar un área de color original una vez la imagen se ha desaturado o virado a fin de crear una mezcla de las dos. Esta herramienta funciona como una goma de borrar y elimina comandos previos en vez de capas de píxeles.

Véase también Modos de imagen *págs. 80-81 /*
Caja de herramientas *págs. 166-169 /* Capas *págs. 170-171 /*

Fondos con textura

Para conseguir imágenes con aspecto de acuarelas se puede jugar un poco con los modos de fusión de Photoshop.

Escaneado del papel de origen **1**

Se elige una hoja de papel con textura o impreso y se digitaliza con un escáner plano. Para conservar el color original es necesario seleccionar el modo RGB, pero si se trata de un original de un solo color, como una hoja de papel manuscrita, es mejor usar el modo Escala de grises. Es preferible escanear a una resolución suficientemente elevada para hacer una copia de 30 x 45 cm, que luego puede reducirse de ser necesario. La resolución de entrada debe ajustarse a 300 dpi. Los controles de contraste pueden dejarse tal cual.

Modificar papeles defectuosos **2**

No es necesario escanear papeles absolutamente perfectos. Después del escaneado, las imperfecciones —o incluso áreas extensas del original— se pueden eliminar fácilmente con el Tampón de clonar. Es poco probable que la forma del papel sea idéntica a la de la imagen digital, pero es muy sencillo adecuarlo con la herramienta Recortar. El color del papel también puede cambiarse usando el comando Colorear en el cuadro de diálogo Tono/Saturación. El ejemplo de estas páginas muestra una hoja de papel con textura arrancada de un libro. Una vez escaneada, se aumentó el brillo mediante Niveles.

Para el fondo se utilizó una hoja antigua de papel manuscrita.

Esta imagen ajada se utilizó como capa superior.

3

4

Véase también Modos de imagen *págs. 80-81* /
Interfaz del escáner plano *págs. 124-125* /
Capas *págs. 170-171* / Reencuadrar y tamaño
de imagen *págs. 176-177* /

Resultado de combinar y fusionar las dos imágenes.

Aplicar la imagen **3**

Se abre la imagen fotográfica y se llevan a cabo todos
los ajustes necesarios de contraste y color. Es mejor
elegir una imagen con luces brillantes, ya que
éstas serán reemplazadas por el color y la textura
del papel escaneado. Se mantiene abierta la
imagen del papel con textura y se copia y se pega
la fotografía encima para crear una capa nueva.
No es necesario que las dos imágenes tengan
el mismo tamaño. Con la herramienta Transformar
se puede reducir la imagen fotográfica hasta
que quede enmarcada en el centro de la hoja
de papel.

Fusionar la imagen **4**

El próximo paso consiste en fusionar las dos imágenes.
Primero se cambia el Modo de fusión (se encuentra
en el menú desplegable, en la parte superior izquierda
de la paleta Capas) de Normal a Multiplicar. Este
modo tiene el efecto inmediato de reducir las luces
de la fotografía, que son más claras que el papel de
la capa inferior. Ahora las dos capas (fotografía y papel)
están perfectamente fusionadas. Si la combinación
no acaba de quedar bien, se puede reducir la
Saturación de la capa inferior (papel) y la Opacidad
de la capa superior (fotografía) a un 80 % más
o menos.

Efectos de enfoque

En tan sólo unos pocos pasos, Photoshop puede realzar motivos al imitar los efectos de enfoque del objetivo.

Herramienta Desenfocar

El sistema más simple para aplicar un enfoque selectivo consiste en usar la herramienta Desenfocar. Se aplica mediante pinceles, por lo que es adecuada para hacer correcciones menores en el fondo cuando aparecen detalles que restan protagonismo al motivo principal. La herramienta Desenfocar simplemente reduce el contraste de los píxeles, por lo que el efecto puede resultar obvio cuando se aplica sobre áreas extensas y detalladas. Es muy útil en fotografías de retrato para restar importancia a detalles nítidos.

De aplicación más sencilla que el Tampón de clonar, el desenfoque selectivo retiene el color original de los píxeles y oculta cualquier error cometido por el fotógrafo.

Nitidez selectiva

Con la herramienta Desenfoque gaussiano se consiguen resultados más convincentes, pues actúa sobre áreas cuidadosamente seleccionadas. De forma parecida al efecto de profundidad de campo que se logra con un diafragma abierto, este efecto reproduce zonas

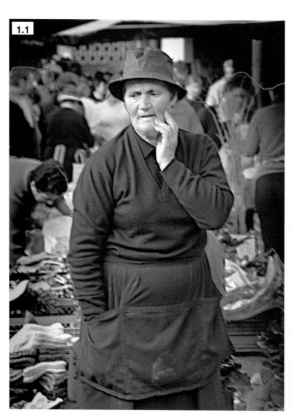

La imagen directa se ha dividido en cuatro zonas de enfoque.

La misma imagen, una vez desenfocada cada una de las zonas.

de nitidez variable. La clave de esta técnica está en identificar las diferentes zonas antes de aplicar el filtro. Luego se aplica de forma sucesiva el Desenfoque gaussiano.

Determinar las zonas [1]

Primero se examina la fotografía para determinar al menos tres zonas diferentes alejadas del motivo principal. Se utiliza cualquiera de las herramientas de selección para delimitar cada una de las zonas. A continuación se guardan las selecciones (Selección > Guardar selección). Si se repite el comando puede cargarse de nuevo cada selección guardada.

Desenfocar las zonas [2]

Una forma mucho mejor de aplicar el filtro Desenfoque gaussiano sobre cada zona es siguiendo la secuencia: Edición > Cortar y luego Edición > Pegar cada zona en una capa individual, en vez de aplicar el filtro

Desenfoque a las tres áreas de selección en la misma capa. Los resultados no evidenciarán el uso del filtro en los bordes; por el contrario, no se notarán las uniones y el efecto resultará mucho más convincente. Las capas tendrán que reorganizarse para que el fondo quede en la parte superior, con la última de las zonas situada en el lugar normalmente reservado para la capa Fondo. Cada capa debe tener un nombre reconocible. El grado de Desenfoque gaussiano debe ser distinto en cada capa para crear un efecto verosímil de profundidad de campo reducida. Si los bordes parecen falsos se puede usar la herramienta Borrador para eliminar el detalle y revelar la imagen subyacente.

Véase también Abertura y profundidad de campo *págs. 42-43* / Caja de herramientas *págs. 166-169* / Selecciones *págs. 172-173* /

El fondo de esta imagen resta importancia al sujeto.

El detalle nítido se suaviza con Desenfocar.

Filtros de textura

Los filtros digitales permiten variar la visibilidad de efectos especiales, pero al contrario que con las cámaras convencionales, el proceso es reversible.

Todos los programas de tratamiento de imagen tienen una serie de filtros que pueden aplicarse en toda la imagen, en capas individuales e incluso en selecciones. Los filtros funcionan aplicando fórmulas matemáticas a cada píxel del mapa de bits para cambiar su color o posición. Los efectos pueden resultar predecibles y obvios, igual que los de un filtro de destellos montado sobre el objetivo. Pero utilizados con precaución y cuidado, los filtros pueden añadir un interés a las fotografías digitales. Para usuarios avanzados, existen juegos de filtros como Xenofex y Corel KPT que pueden adquirirse como *plugins* de Photoshop y otros programas de edición de imagen.

Filtro Color diluido [1]

El filtro Color diluido es uno de tantos filtros que aplican un sello de pincel a fotografías digitales para crear efectos artísticos. A diferencia de otros filtros, tiene un útil cuadro de diálogo que puede usarse para variar el detalle del trazo, la intensidad de las sombras y la textura. El efecto de esta imagen (izquierda) se completó usando un borde de acuarela procedente de un juego de filtros de Extensis PhotoFrame.

> **Véase también** Modos de imagen *págs. 80-81* / Caja de herramientas *págs. 166-169* / Filtros artísticos *págs. 214-215* /

1.1

Imagen de un paisaje después de aplicar el filtro Color diluido.

Cuadro de diálogo del filtro Color diluido.

2.1

2.2

2.3

Trazos de pincel [2]

A quien le guste pintar y dibujar, los filtros Trazos de pincel le ayudarán a establecer una relación entre los trabajos artísticos y la fotografía. Los resultados de estos filtros se basan puramente en los bordes y en el nivel de contraste ya presente en la imagen original, lo que da diferentes resultados en distintas imágenes. Se puede experimentar aplicando primero el filtro Desenfoque gaussiano para suavizar el detalle. Este ejemplo muestra una imagen difusa de una flor que se realzó al aplicar el filtro Bordes acentuados.

Texturizar [3]

Los filtros dentro de Texturizar (Textura > Texturizar) ofrecen un completo juego de controles para aplicar efectos de lienzo, arenisca y arpillera. Estos filtros funcionan mejor sobre imágenes que no tengan detalle intrincado o mucha nitidez. Es posible recuperar archivos de textura adicionales guardados en una carpeta de muestras mediante el cuadro de diálogo. Esto permite disponer de una gama muy amplia de materiales.
Si se quiere crear un efecto pictórico de lienzo, primero es necesario asegurarse de elegir un motivo adecuado para que el resultado sea más convincente.

3.1

3.2

3.3

4.1

Imagen original en color.

4.2

La misma imagen después de realzarla con el comando Transición de filtro.

4.3 **Transición**

Opacidad: 87 % **OK**

 Cancelar

Modo: Subexponer ☑ Ver

El cuadro de diálogo Transición de filtro.

Transición de filtro **4**

Una herramienta útil para reducir los efectos obvios de cualquier filtro es el comando Transición. Éste puede seleccionarse del menú Edición (Edición > Transición), inmediatamente después de aplicar un filtro. El cuadro de diálogo Transición presenta una corredera para controlar la opacidad y varios modos de fusión, igual que en la paleta Capas. En este ejemplo se empezó con la imagen difusa de una flor. Primero, se filtró con Pinceladas para crear una textura semejante a un cuadro. Finalmente, se empleó el comando Transición con la opacidad reducida y el modo Subexponer. El cuadro de diálogo Transición es el mejor control para que el filtrado quede exquisitamente sutil.

Problemas de los filtros

En el modo RGB se dispone de todos los filtros, pero éstos se reducen cuando se edita en los modos CMYK, Escala de grises, LAB o Color indexado. Si se trabaja la imagen a 16 bits por canal, todos los filtros se desactivan. Si no hay ningún filtro que parezca estar disponible, antes de nada conviene comprobar que no se está trabajando sobre una capa de texto o vectorial por error.

Filtrar áreas pequeñas

Es posible aplicar filtros sobre áreas seleccionadas de una imagen, aunque es mejor trabajar sobre una capa duplicada. Una vez aplicado el filtro, se elimina el exceso de imagen con la herramienta Borrador. Para que el efecto quede más convincente, se puede usar la corredera de Opacidad y los Modos de fusión.

Fusionar filtros **5**

Además del comando Transición, los filtros también se pueden modificar con los mismos Modos de fusión que se encuentran en la paleta Capas. Los Modos de fusión pueden producir resultados inesperados gracias a la fusión del efecto con el área seleccionada o la capa.

Los filtros también pueden aplicarse sobre áreas seleccionadas, además de sobre toda la imagen.

Filtros artísticos

Los filtros digitales funcionan exactamente del mismo modo que los que se colocan sobre el objetivo, pero tienen la ventaja adicional de poder variar su intensidad.

Filtros artísticos

El juego de filtros artísticos ofrece quince formas diferentes de crear un efecto pictórico. Con pinceles, lápices y pasteles y un buen punto de partida, como un bodegón o un paisaje, se consigue eliminar la mayor parte de los detalles de la imagen. Casi todos los filtros tienen herramientas adicionales con cuadros de diálogo como tamaño de pincel, longitud del trazo y textura.

Pintura 1

Igual que los filtros artísticos, los Trazos de pincel ofrecen una gama adicional de efectos pictóricos, como Salpicaduras, Sumi-e y Trazos con spray. Los filtros de Trazos de pincel son útiles para crear efectos bastos de contorno cuando se aplican a un área estrecha alrededor del perímetro de una imagen. El filtro Sumi-e crea un borde muy texturizado de gran impacto pictórico.

Filtros de desenfoque 2

Con estos filtros, que funcionan con la fusión del color de los píxeles, se pueden llevar a cabo funciones correctoras y creativas. Los filtros Desenfoque gaussiano y Desenfoque de movimiento ofrecen un excelente modo de crear profundidad de campo y efectos de movimiento, y ambos pueden usarse sobre capas de texto rasterizadas. En este ejemplo, a un cielo estático se le dio apariencia de movimiento al aplicar el filtro Desenfoque de movimiento sobre un área seleccionada. En el cuadro de diálogo de este filtro, el control de Ángulo ofrece la posibilidad de determinar la dirección del movimiento. Con este efecto, es posible imitar la apariencia de una imagen captada a una velocidad de obturación lenta o mediante la técnica de barrido.

Véase también Caja de herramientas *págs. 166-169 /* Efectos de enfoque *págs. 208-209 /*

1.1

1.2

1.3

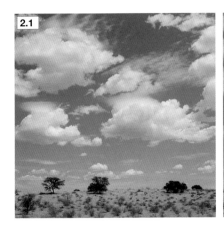

2.1

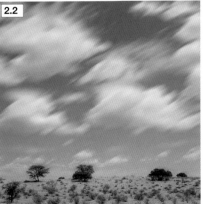

2.2

2.3

Filtro Polvo y rascaduras

3

Los negativos y las diapositivas antiguos a menudo están sucios, lo que dificulta su escaneado. En un escaneado de alta resolución, el polvo se muestra en forma de marcas blancas o negras y necesitará un laborioso retoque con el Tampón de clonar. Cuando se trata de reparar un área muy extensa, como en este ejemplo, un método más rápido consiste en usar el filtro Polvo y rascaduras. Este filtro funciona emborronando el color de píxeles adyacentes hasta mezclar los puntos blancos y negros con el entorno. Como este proceso conduce a un ligero suavizado de la imagen, sólo debería aplicarse sobre áreas donde la nitidez sea poco importante, como el cielo. Es mejor usar el filtro en áreas seleccionadas, e ir incrementando gradualmente el valor de Radio hasta que desaparezcan las marcas.

Aplicación de filtros sobre capas duplicadas

Si no se sabe cuál será el efecto final, es mejor aplicar el filtro sobre una capa duplicada que directamente sobre el original. La ventaja de trabajar sobre una capa duplicada es que se puede usar la herramienta Borrador para eliminar áreas de la capa filtrada y revelar partes del original.

3.1

3.2

3.3

Bordes simples

Photoshop puede usarse de varias formas para crear bordes con diferentes estilos y contornos personalizados.

Contornos de selección $\boxed{1}$

La selección del perímetro también puede realizarse con un trazo de espesor y color variables para crear un borde que contenga la imagen. Después de seguir la secuencia Edición > Seleccionar > Todo, se ajusta el color frontal a negro, se elege Edición > Contornear, y se selecciona una anchura de cinco píxeles para crear un borde negro.

Efecto de contorno.

Bordes biselados $\boxed{2}$

La selección de los bordes también se puede modificar por medio del comando Selección > Modificar > Borde, seguido de Edición > Contornear para crear un borde con efecto de bisel. Se puede experimentar con los modos de fusión, como Diferencia y Multiplicar, para ver cómo el borde se fusiona con la imagen.

Borde biselado.

Bordes de color $\boxed{3}$

Es posible crear bordes de tipo paspartú en los márgenes de la imagen si se incrementa el tamaño de lienzo. Después de ir a Imagen > Tamaño de lienzo, se añade espacio de lienzo uniformemente alrededor de la imagen usando la escala de porcentaje. El nuevo lienzo siempre se crea con el color actual del fondo. Al cambiar el tamaño del lienzo y probar diferentes colores de fondo, es posible crear la ilusión de que la imagen está rodeada por un paspartú. A fin de conseguir colores que combinen bien se puede usar la herramienta Cuentagotas junto con la tecla Alt para tomar muestras de la imagen y aplicar ese color al fondo.

Efecto de paspartú.

Borde con sombra paralela

4

Una sombra paralela crea la ilusión de que la imagen flota en un espacio tridimensional. Para que el efecto funcione se necesitan dos capas. Primero se renombra la capa del fondo haciendo doble clic en el icono correspondiente para escribir, por ejemplo, la

palabra «Imagen». Se crea una nueva capa vacía y se arrastra debajo de la capa Imagen. A continuación se va a Imagen > Tamaño de lienzo y se incrementan ambas dimensiones en 1 cm; luego se rellena la capa vacía (Edición > Rellenar) de color blanco. Ahora la imagen quedará rodeada con un borde blanco. Se hace clic en el icono correspondiente a Añadir estilo de capa y se elige Sombra paralela. El cuadro de diálogo presentará los ajustes por defecto, pero es posible modificar los controles de Distancia, Extensión y Tamaño hasta que la sombra quede bien. Una vez completado, el efecto de sombra paralela puede cambiarse indefinidamente haciendo doble clic en el icono de Añadir estilo de capa (f pequeña).

Véase **también** Caja de herramientas *págs. 166-169 /* Capas *págs. 170-171 /* Reencuadrar y tamaño de imagen *págs. 176-177 /* Bordes de emulsión *págs. 218-219 /*

Efecto de sombra paralela.

Bordes de emulsión

Además de los bordes lisos, se pueden crear bordes con efecto de emulsión líquida.

A diferencia de los papeles fotográficos, la emulsión líquida se aplica con pincel en el cuarto oscuro, lo que proporciona a las fotografías convencionales un característico aspecto irregular y artesano. Para los fotógrafos digitales, este estilo puede ser un método de gran valor para crear un efecto entre pintura y fotografía, particularmente útil en proyectos de paisaje.

Fabricar un borde 1

Primero se elige un pincel que cree un efecto artístico (se puede probar con los de tipo Salpicaduras). Se cambia

el color frontal a negro y se ajusta la opacidad del pincel al 100 %. A continuación se crea un nuevo documento de imagen y se pinta con el pincel sobre el espacio vacío hasta crear una forma interesante. Puede ser todo lo irregular que se quiera, según el uso que se le vaya a dar.

Selección del borde

Con la imagen fotográfica abierta se hace clic sobre la imagen de pintura y se va a Selección > Gama de colores. En el cuadro de diálogo aparecerá un cuentagotas (herramienta Muestreados), con el que se tiene que hacer clic sobre un área negra de la imagen. Al desplazar la corredera Tolerancia, se incrementa el área de selección hasta que incluya toda la pintura irregular. El comando Selección > Similar seguido de Selección > Expandir > 1 píxel asegurará que los negros y grises no conectados queden incluidos en el área seleccionada. También se puede seleccionar el área blanca con la Varita mágica e invertir la selección (Selección > Invertir).

Fusión 2

En la imagen fotográfica se selecciona toda la imagen (Selección > Todo); después se selecciona Edición > Copiar para guardar una copia de la imagen en el portapapeles. A continuación, se hace clic en la imagen de pintura y se va a Edición > Pegar dentro. El comando Pegar dentro sólo coloca la imagen fotográfica dentro del área seleccionada, en vez de sobre ella. Una vez haya aparecido la imagen, con la herramienta Desplazar se puede mover hasta colocarla en el lugar correcto. La selección del contorno de la imagen de pintura funciona como una plantilla (o ventana).

Cuadro de diálogo del escáner

2.1

Después de combinar ambas capas se crea un borde con aspecto de emulsión fotográfica.

Véase **también**
Caja de herramientas *págs. 166-169* / Capas *págs. 170-171* / Bordes simples *págs. 216-217* /

2.2

Paleta Capas, para crear el borde de emulsión.

Ajustes

Si la imagen no tiene el tamaño adecuado, puede ajustarse fácilmente con el comando Edición > Transformar > Escala. Para no distorsionar la imagen, se toma un tirador de cualquiera de las esquinas y se arrastra mientras se presiona la tecla Mayúsculas. De esta forma, se escala la imagen manteniendo las proporciones. Si se pulsan las teclas Mayúsculas + Alt, la imagen cambia de tamaño desde el centro. Si se empuja hacia el interior, se reduce el tamaño de la imagen, y si se empuja hacia el exterior, se incrementa. Ésta es una buena oportunidad para recomponer la imagen.

9 Montajes con Photoshop

Recortar imágenes

Photoshop ofrece una amplia gama de herramientas para recortar imágenes: el primer paso en cualquier proyecto de montaje.

Recortar

Una vez seleccionada un área de imagen, la forma más rápida de eliminar detalles molestos es por medio del comando Edición > Cortar. Esta acción deja un agujero en todas las capas, excepto en la de fondo. Después de cortar, si se va a Edición > Pegar, se pega la sección eliminada en una capa nueva por defecto. Las secciones de una imagen pueden cortarse y pegarse en otra imagen con el mismo comando.

Seleccionar y arrastrar

Otra forma de transferir parte de una imagen a otra es con la herramienta Desplazar una vez hecha la selección. Con dos imágenes abiertas en pantalla, es posible arrastrar una selección de una imagen a otra. Aunque parezca que el área seleccionada desaparece de la imagen de origen, en realidad sólo se copia, y vuelve a su lugar original una vez completado el comando.

Herramienta Borrador

Sólo útil para hacer recortes de bordes suaves, la herramienta Borrador es demasiado tosca para trazar formas y perímetros precisos. Si se ajusta con un pincel de bordes suaves, el Borrador se puede usar para revelar gradualmente capas subyacentes con un borde suavizado. Sin embargo, una vez se han eliminado áreas de la imagen ya no se pueden recuperar.

Máscaras

Una forma mucho más flexible de usar la herramienta Borrador es aplicarla a una capa con Máscara. El propósito de la máscara es crear un efecto de plantilla que permita que las capas aparezcan total o parcialmente. Para crear una máscara basta con hacer clic en el icono Máscara, que se encuentra en la base de la paleta Capas. Inmediatamente se conectará a la capa activa. Se hace clic sobre el icono de Máscara y se selecciona blanco como color frontal. A continuación, se aplica el borrador sobre las áreas que se desea eliminar. Ajustado con un color frontal blanco, el borrador recorta agujeros en la máscara, pero, si se cambia a negro, los agujeros pueden repararse y el detalle de la imagen se recupera. La ventaja de usar una máscara es que la capa de imagen permanece intacta mientras se recorta la máscara, como si se tratara de una plantilla.

Extraer [1]

El comando Extraer es una herramienta bastante más sofisticada para recortar elementos individuales de una capa. Para facilitar las operaciones, se presenta en una pantalla completa. Recortar objetos de formas intrincadas, sobre todo si tienen bordes con flecos o pelos, es una tarea bastante compleja, incluso con la herramienta Pluma. Al usar el comando Extraer, simplemente hay que identificar el fondo con la herramienta Resaltador de bordes y trazar el contorno del objeto que se desea recortar. El Resaltador identifica el contorno y decide qué colores se quedan y cuáles se eliminan. Una vez completado el trazado, basta con hacer clic en Previsualizar y el fondo se eliminará dejando el detalle en su sitio. El comando funciona mejor cuando hay una clara diferencia entre color y contraste, y no funciona tan bien si los colores son similares.

Véase también Caja de herramientas *págs. 166-169* / Capas *págs. 170-171* / Herramienta Pluma *págs. 224-225* /

La herramienta Pluma crea un contorno muy preciso que puede convertirse en un borde de selección.

Paleta Trazados.

El fondo de tablero de damas denota un recorte.

Herramienta Pluma

La Pluma es la herramienta más precisa para crear recortes de aspecto impecable.

Una de las tareas más complicadas es crear un borde de selección de un objeto complejo para eliminar el fondo o para usar el recorte en un proyecto de montaje. Existen muchas herramientas que ofrecen soluciones rápidas a este problema, pero ninguna tiene la suficiente calidad para trabajos profesionales. La herramienta Pluma crea un perfil vectorial llamado trazado, y comparte el mismo tipo de herramientas de línea y curva que programas de dibujo como Illustrator y Freehand. Además de estas herramientas de dibujo, que trazan un perímetro punto a punto alrededor de una forma, se pueden usar Puntos de ancla para modificar la forma del trazado. Pero trazar la línea es sólo la mitad del trabajo; la otra mitad consiste en desplazar los tiradores de los puntos de ancla para afinar la selección. Los trazados pueden guardarse con el archivo de imagen, y así conservar todo el trabajo para un uso futuro. También se pueden convertir en selecciones y viceversa. Gracias al reducido espacio que ocupan, constituyen un modo ideal de guardar complejas selecciones.

Empezar 1

Sólo se debe trabajar con imágenes de alta resolución, ya que un borde ligeramente imperfecto resultará menos visible una vez se reduzca el tamaño de la imagen. Una vez abierta, la imagen se debe ampliar al 200 %. Tras elegir la herramienta Pluma, se empiezan a añadir puntos alrededor del elemento seleccionado. Trabajar por la cara interna del borde evita que aparezcan detalles del fondo una vez acabada la tarea.

Trabajar la línea 2

Las líneas rectas son fáciles de trazar con la herramienta Pluma. Para bordear una curva basta con hacer clic y arrastrar el cursor de la pluma para crear un punto de ancla. El tirador se puede desplazar a fin de ajustar la línea con precisión a la forma del elemento; posteriormente, se puede retocar. El trazado se completa al unir el último punto con el primero. En la paleta Trazados, se hace doble clic sobre el icono correspondiente y se guarda el trabajo con un nombre identificable.

Hay cinco herramientas de trazados ocultas bajo el icono Pluma.

Una vez guardado, el trazado puede modificarse hasta conseguir un contorno perfecto.

Al ampliar la imagen es más fácil ajustar los nodos
para adecuar el trazado al contorno.

Si se trabaja al 200 % se consigue un mejor control.

Recortar el fondo ⟨3⟩

Primero, se desbloquea la capa Fondo o se le pone otro
nombre para poder eliminar áreas. Se selecciona
el trazado guardado y del menú desplegable se elige
Hacer selección. Aparecerá la línea discontinua
en movimiento que marca el área seleccionada.
El trazado tiene que deseleccionarse haciendo clic fuera
del icono en la paleta Trazados. Una vez deseleccionado,
se puede invertir la selección (Selección > Invertir)
para seleccionar el fondo. A continuación se hace
Edición > Cortar para eliminarlo. Una vez eliminado
el fondo, quedará una forma de bordes detallados,
lista para imprimir o hacer montajes.

⟨3⟩

Un recorte perfecto gracias
a la herramienta Pluma.

Véase **también** Caja de herramientas *págs. 166-169 /*
Capas *págs. 170-171 /* Selecciones *págs. 172-174 /*
Recortar imágenes *págs. 222-223 /*

Capas y organización

Las capas son el mejor medio para realizar proyectos de montaje, ya que mantienen todos los elementos separados y activos.

Capa Fondo

Todas las imágenes digitales están constituidas por una sola capa de fondo, y todo el procesado se produce en esta capa hasta que se pegan nuevos elementos que crean capas adicionales. La capa Fondo no se puede mover de la parte inferior si el icono Bloquear imagen está visible. De lo contrario, la capa Fondo puede moverse, pero primero es necesario renombrarla.

Cambiar el orden de las capas

Todas las capas ocupan su propia posición en la disposición vertical, de acuerdo con el orden con que se crean. Es posible cambiar el orden haciendo clic sobre una capa y arrastrándola hacia una nueva posición en la paleta, si bien su contenido puede quedar oculto por otras capas.

Icono Mostrar/Ocultar

El pequeño icono con un ojo situado a la izquierda de cada capa determina que la imagen se vea o no cuando está activado/desactivado. Ocultar una capa no es lo mismo que eliminarla. Gracias a esta acción se pueden ver elementos que de otro modo quedarían ocultos.

Icono Enlazada/Desenlazada

Si se necesita que dos o más capas estén agrupadas para moverlas o transformarlas, es mejor que estén enlazadas. Para ello, basta con hacer clic en la casilla contigua al icono con el ojo (y aparecerá una cadena). Para eliminar la conexión, sólo hay que hacer clic de nuevo. Para llevar a cabo proyectos complejos, las capas pueden organizarse en grupos (carpetas).

Eliminar capas

Para eliminar una capa basta con hacer clic sobre ella y arrastrarla hacia el icono Papelera, en la parte inferior derecha de la paleta Capas. Aquellas personas que no estén seguras de querer realizar esta acción pueden ocultar la capa en vez de eliminarla.

Crear capas vacías y capas duplicadas

Una capa vacía puede crearse simplemente haciendo clic sobre el icono Crear una capa nueva, en la parte inferior de la paleta, al lado de la papelera. Para crear una copia idéntica de la capa activa, se hace clic sobre ella y se arrastra hacia el icono Crear una capa nueva.

Capas de ajuste

Es posible crear capas de ajuste sin píxeles para aplicar transformaciones y comandos, como Niveles, Equilibrio de color y Tono/Saturación, a todas las capas subyacentes. Para ello basta con hacer clic sobre el icono con un círculo blanco y negro, contiguo al icono de Crear una capa nueva.

Capas de texto

La herramienta Texto crea automáticamente una capa nueva con cada nueva entrada. Las capas de texto transformables se muestran con una «T», y pueden transformarse en capas de píxeles siguiendo la secuencia Capa > Rasterizar > Texto.

Opacidad de capa

En una imagen compleja, cada capa puede ajustarse con su propio nivel de transparencia, de forma que pueda fusionarse. Al 100 % una capa es opaca y oculta todo lo que está por debajo, pero al 20 % es casi transparente y permite ver el detalle de la capa inferior.

La capa de ajuste principal da color a todas las capas subyacentes.

Imagen recortada de una flor con un entorno transparente.

Capa de texto.

Capa con sombra paralela, creada mediante los comandos de Estilo de capa.

Otra capa de recorte.

Una sombra para la capa superior.

Capa de fondo.

La paleta Capas está organizada en una disposición vertical, con la capa principal situada en la parte superior, o superficie, de la imagen.

Menú Opciones de fusión

Cada uno de los modos de fusión define cómo reacciona una capa con la inmediatamente inferior y muestra cómo el color y el contraste se mezclan, a menudo con resultados impredecibles.

Véase también Caja de herramientas *págs. 166-169* / Capas *págs. 170-171* / Opacidad y translucidez *págs. 232-233* /

Fotografías para montajes

Para proyectos de montaje, es esencial una cuidadosa preparación de las fotografías.

Pensar en el proceso

Aunque la mayoría de las imágenes no se capta específicamente para proyectos de montaje, el recorte y el ensamblaje es bastante más sencillo si se tiene en cuenta el uso final. Las imágenes fotográficas han de tomarse teniendo en cuenta la escala, el punto de vista y la dirección de la luz, sobre todo si en el montaje final se van a emplear varias imágenes. Fotografiar variaciones de un mismo motivo es una buena idea para no tener que limitar las opciones a una sola imagen, que puede no adecuarse al resto. Estos principios son aplicables a la mayoría de las sesiones de publicidad de alto presupuesto, en las que los modelos, los fondos y los efectos especiales generalmente se fotografían por separado y luego se ensamblan en la imagen final.

Color de fondo adecuado 1

Si se piensa recortar la imagen, es mejor fotografiar los objetos contra un fondo de un solo color que no refleje luz coloreada en sus bordes. Los colores vivos facilitan el recorte, pero generalmente son visibles en el contorno. El blanco o un gris medio son los mejores tonos para el estudio. En exteriores es preferible buscar fondos lisos y simples, sin textura. El recorte es imposible si el objeto está movido o desenfocado. Las imágenes deberían captarse correctamente enfocadas; en el caso de que haya poca luz el flash ayudará a captar el detalle.

Véase también Objetivos y enfoque *págs. 46-47* / Composición *págs. 54-55* / Formas *págs. 56-57* / Control de la perspectiva *págs. 68-69* /

Coleccionar motivos

Fotografiar texturas como ejercicio es una excelente idea. Se pueden incluir nubes, primeros planos de objetos naturales y artificiales, y cualquier imagen que pueda conducir a una amplia variedad de proyectos una vez eliminado el fondo.

1

Fotografiar objetos enteros

Recortar el perfil es imposible si no se dispone de todo el objeto. Pies o cabezas cortados, e incluso edificios parcialmente ocultos, pueden arruinar el proyecto de montaje. Conviene tomarse un tiempo para componer la imagen; siempre hay que concentrarse en los bordes del visor. Los cables de teléfono, las antenas de televisión, las parabólicas, etcétera, son elementos que pueden eliminarse fácilmente en el ordenador, pero siempre es mejor excluirlos en el momento de tomar la fotografía.

Objetivos y distorsión 2

Todos los objetivos fotográficos crean distorsión de un tipo u otro. La mezcla de fotografías tomadas con diferentes objetivos en una sola imagen resulta muy extraña. Por ello, cada colección debe tomarse con la misma longitud focal, y, si es posible, conviene usar focales largas, que crean menos distorsión que los objetivos gran angular. Photoshop ofrece útiles herramientas de transformación para arreglar las imágenes y darles el tamaño, la forma y la perspectiva adecuados.

Las imágenes distorsionadas son difíciles de mezclar con otras.

Efectos de fusión

Es posible mezclar diferentes imágenes digitales con la serie de Modos de fusión, incorporada en la mayoría de los programas buenos de edición de calidad.

A diferencia de las fotografías convencionales, las digitales se pueden superponer o fusionar para crear resultados surrealistas de gran interés. Mucho más sofisticados que un simple sándwich de dos negativos, los Modos de fusión también proporcionan un método más fácil de hacer montajes que las herramientas de recorte.

Modos de fusión de capa 1

Las capas, por defecto, son completamente opacas, lo que evita que las imágenes subyacentes se puedan ver. Una única mezcla de color entre capas adyacentes es reversible y también mantiene las capas como entidades separadas. Los dieciséis Modos de fusión, en el menú desplegable (situado en la parte superior izquierda de la paleta Capas), ofrecen un sistema impredecible, pero emocionante, de crear efectos de color.

Fusión de capas duplicadas 2

Con la fusión de dos capas idénticas pueden lograrse resultados de gran elegancia. Esta técnica es buena para intensificar colores débiles o poco saturados. Primero, se arrastra la capa Fondo al icono Crear una capa nueva, en la parte inferior de la paleta Capas. Esta acción proporciona una segunda capa idéntica a la de Fondo. Después, se selecciona la capa duplicada y se elige el modo Superponer del menú desplegable Modos de fusión. La imagen mostrará colores más intensos y un contraste ligeramente mayor.

Imagen de una capa.

Capa duplicada en Modo de fusión Superponer.

2.3

Capa duplicada invertida con Modo de fusión Tono.

Invertir capas duplicadas

Las capas invertidas simplemente son capas que tienen todos los valores de color y tono invertidos. El negativo se convierte en positivo; el azul, en naranja, y el negro, en blanco. Las fotografías digitales invertidas se parecen bastante a los negativos de color, con todos los colores desviados hacia sus valores opuestos. El efecto puede intensificarse si se añade un Modo de fusión. Se siguen los pasos previos para crear una capa duplicada; luego se selecciona Imagen > Ajustar > Invertir para convertir la capa duplicada en un negativo. Seguidamente, al aplicar el Modo de fusión Tono, el negativo y el positivo se combinarán.

3

Una reducción de opacidad crea colores delicados.

Opacidad [3]

La corredera de Opacidad es un simple control para reducir la intensidad de una capa entera. Igual que se añade agua a una pintura de acuarela, esta herramienta crea una versión más diluida del original. Este control es reversible y puede modificarse en cualquier momento sin estropear la imagen. En este proyecto, se redujo la opacidad de una capa al 50 % para mostrar una versión delicada y apenas perceptible que revela la textura subyacente.

Reducción de las luces [4]

En este proyecto se combinan las imágenes de una partitura y de una flor. Después de escanear y ensamblar ambas imágenes en dos capas, las luces de la partitura aparecen como áreas blancas que desvían la atención. Se hace clic en esta capa y se elige el Modo de fusión Multiplicar del menú desplegable para que las dos capas se mezclen sutilmente. Esta técnica es útil para proyectos similares en que las áreas de papel blanco tienen que eliminarse, como dibujos, hojas impresas con texto o firmas sobre papel blanco.

4

Los blancos pueden eliminarse con el Modo de fusión Multiplicar.

Véase también Capas *págs. 170-171* / Mejora del color *págs. 202-203* / Capas y organización *págs. 226-227* / Opacidad y translucidez *págs. 232-233* /

Opacidad y translucidez

Las capas individuales o en grupos pueden ajustarse a diferentes niveles de opacidad para crear efectos de translucidez.

L as capas translúcidas son un excelente modo de ensamblar los delicados elementos de un fotomontaje. Una vez recortado y etiquetado como una capa individual, cada elemento se puede modificar para fusionarlo completamente con su entorno. Bajar la opacidad reduce el contraste y la saturación del color, lo que hace restar importancia al elemento en cuestión.

Máscaras de capa [1]

Todas las máscaras son imágenes en escala de grises en las que las áreas blancas muestran el detalle subyacente, las áreas negras lo ocultan y las áreas grises permiten diferentes grados de translucidez. Las máscaras de capa pueden crearse con cualquiera de las herramientas de pintura y dibujo, mientras que la herramienta Degradado puede usarse para aplicar un área sombreada. Las máscaras son otro tipo de control que puede aplicarse a los elementos de un montaje si el comando de opacidad no proporciona el efecto requerido. Pueden modificarse en cualquier momento.

Plantillas [2]

Al igual que las máscaras, las plantillas determinan qué capas definen la forma de la plantilla para permitir que el detalle subyacente emerja a su través. Las propiedades de la plantilla pueden aplicarse a cualquier capa y juego de capas, pero la forma o el texto debe ocupar la primera posición en el grupo de capas. Las plantillas son como aberturas recortadas en papel o cartulina.

Grupos de recorte [3]

Como las plantillas, los grupos de recorte ofrecen la oportunidad de aplicar una gama de efectos de opacidad y de fusión a un grupo de capas antes de que quede oculto por una capa base subyacente. Los componentes de un grupo de recorte se identifican como iconos de pedido, con la capa base subrayada.

Véase también Caja de herramientas *págs. 166-169 /* Capas *págs. 170-171 /* Capas y organización *págs. 226-227 /*

La máscara negra se creó para proteger la capa subyacente de la edición.

La Máscara de capa es una sencilla forma de realizar plantillas.

Opacidad 20 %.

Opacidad 80 %.

Opacidad 40 %.

Opacidad 100 %.

Opacidad 60 %.

Los efectos de translucidez se consiguen con la opción de Opacidad.

Invertir capas de ajuste

La inversión de capas de ajuste permite combinar negativo y positivo en la misma imagen.

Inversiones de color

1

Las imágenes en color pueden invertirse para revelar valores opuestos de color. Para ello, sólo hay que usar una capa de ajuste invertida. Aunque no está basada enteramente en un efecto de solarización química, la inversión ofrece la posibilidad adicional de mezclar colores positivos y negativos en la misma imagen. Cada capa que se coloque por debajo de una capa de ajuste será modificada, de forma que el negro se convertirá en blanco y el rojo en verde. Para eliminar el efecto de una capa, ésta debe arrastrarse a una posición por encima de la capa de ajuste en la paleta Capas. Con este efecto se pueden lograr múltiples variaciones.

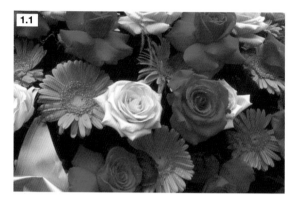

Imagen en color sin retocar.

La misma imagen después de aplicar una capa de ajuste invertida.

Inversiones de blanco y negro 2

Como la solarización o Sabattier, la inversión de blanco y negro puede hacerse mediante una capa de ajuste invertida. Esta técnica crea la apariencia de una versión negativa que flota en una capa de fondo positiva, y se consigue con una máscara recortada. Para ello se selecciona el blanco como color frontal. Se toma la herramienta Borrador y se ajusta con un pincel redondo suave. Se trabaja con valores de presión bajos, y se elimina la capa negativa superpuesta. Se cambia el color de fondo entre blanco y negro para reparar los agujeros que aparezcan en la máscara a medida que se vaya borrando.

Véase **también** Caja de herramientas *págs. 166-169 /*
Capas *págs. 170-171 /* Capas y organización *págs. 226-227 /*

Paleta Capas para este proyecto.

Original en blanco y negro.

Después de aplicar una capa de ajuste invertida.

Texto

Photoshop ofrece el mismo control del texto que cualquier programa de autoedición, e incluso más.

Fundamentos del texto

Un PC tiene instalado por defecto un juego de fuentes (o tipos de letra) que puede usarse en la mayoría de los documentos y proyectos, como informes, pósters y folletos. Los estilos de texto están diseñados cuidadosamente para tareas específicas, pero también pueden usarse de una manera mucho más creativa y decorativa. Dos tipos de letra son comunes en los paquetes de fuentes. El primero incluye las fuentes Sans Serif, por ejemplo Helvética y Arial, que suelen usarse en títulos o cabeceras. Luego están las fuentes Serif, como Times, que se utilizan más como texto seguido en revistas o libros. Las fuentes Serif están diseñadas con triángulos pequeños en los extremos de las letras, lo que contribuye a una lectura más rápida.

Véase **también** Caja de herramientas *págs. 166-169 /*
Efectos de texto *págs. 238-239 /*

Texto de Photoshop

Frente a los programas de diseño gráfico o de tratamiento de texto, en Photoshop las letras pueden manipularse de muchas formas. Al igual que las herramientas de dibujo vectorial y de trazados, el texto primero se interpreta como un trazo vectorial en vez de como un bloque de píxeles, a fin de que se pueda editar. Sin embargo, el texto vectorial se puede rasterizar para permitir la aplicación de filtros y otros efectos.

Fuente Sans serif.

Fuente Serif.

Fuente Script.

Cuadro de diálogo Texto <kbd>3</kbd>

Para escribir texto vectorial, primero hay que seleccionar la herramienta Texto y hacer clic en la ventana de imagen. El cuadro de diálogo Texto aparecerá en la barra superior de menús. Las opciones que presenta permiten seleccionar la fuente, el color y el tamaño, entre otros. En las últimas versiones de Photoshop, el texto puede escribirse sobre la imagen sin la ventana de texto. Para cambiar el texto ya escrito hay que seleccionarlo arrastrando el cursor sobre la palabra o palabras y usar el menú de la barra superior. Tras realizar las modificaciones, se completa la función haciendo clic en el icono de confirmación, en el menú de la barra superior.

Modificadores de texto

El tamaño de texto se refiere a la altura de cada letra medida en puntos (pt) —un sistema que se originó cuando los caracteres individuales de metal de tamaños concretos se colocaban manualmente para formar palabras. El tamaño de punto se mide desde la parte superior de la letra hasta la inferior, de manera que 72 puntos equivalen a 2,5 cm.

Interlineado <kbd>4</kbd>

Se refiere al espacio que existe entre las líneas horizontales de texto en un párrafo. Si se aumenta el interlineado se facilita la lectura del texto cuando la letra tiene un tamaño reducido. También sirve para llenar el área de una página. Generalmente, un valor de interlineado dos veces mayor que el tamaño de la letra ofrece equilibrio y legibilidad al texto.

Tracking y *kerning* <kbd>5</kbd>

No todas las letras están rodeadas por el mismo espacio en blanco —por ejemplo, las letras «w» e «i». El *kerning* controla estos espacios al juntar o separar las letras de una palabra según sea necesario. Es mejor dejarlo en Auto, a menos que el espacio de que se dispone sea reducido, ya que un valor exagerado da a las letras un aspecto poco natural. La herramienta de *tracking*, mucho menos sofisticada, permite estirar las palabras y las líneas con el fin de llenar áreas horizontales, pero siempre a expensas de cierto equilibrio visual.

<kbd>4</kbd>

abcdef ghijklm nopqrst uvwxyz

<kbd>5</kbd>

abcdef ghijklm nopqrst uvwxyz

Efectos de texto

La manipulación creativa del texto puede aportar un interesante giro a los proyectos gráficos.

Máscara de texto 1

La forma de las letras puede llenarse con imagen en vez de con un color sólido o degradado. Para ello se utiliza la herramienta Máscara de texto, que puede aplicarse sobre cualquier imagen usando un carácter grueso y de gran tamaño, como 72 pt. Una vez creadas las letras, se colocan sobre el área de relleno y se hace clic en el icono de confirmación. Se va a Edición > Copiar y Edición > Pegar el texto en una nueva capa. Ahora este texto se puede filtrar y manipular, pero no editar para cambiar letras o el estilo de fuente.

Efecto de máscara de texto.

Estilo de capa 2

El texto también se puede crear con un perfil de diferente color alrededor de las letras mediante Trazo en las opciones de Estilo de capa. El trazo (otro término para contorno) puede aplicarse en cualquier color y anchura a textos vectoriales o de máscara. Otros estilos innovadores incluyen Superponer degradado, Sombra paralela, Bisel y relieve, Resplandor exterior y Resplandor interior.

Uso de filtros en texto 3

Si las capas de texto se rasterizan o se combinan con otras capas de píxeles, es posible aplicar cualquier filtro al texto y crear efectos muy interesantes. Siempre es mejor conservar el texto rasterizado en una capa separada, o bien seleccionar las letras antes de aplicar filtros.

Efectos de iluminación

También es posible iluminar el texto, igual que si se usaran focos de estudio, para añadir relieve a las letras. Se crea una selección de Máscara de texto y se guarda (Selección>Guardar). A continuación, se vuelve a la imagen, se elimina la selección y se aplica el comando Filtro > Interpretar > Efectos de iluminación. Para recuperar la selección guardada se hace clic en el Canal Textura del menú desplegable, en la parte inferior del cuadro de diálogo Canales. Las letras aparecerán en la ventana de previsualización. Ahora se podrán manipular con la gama completa de efectos de iluminación.

Véase también Caja de herramientas *págs. 166-169* / Filtros *págs. 210-215* / Efectos de texto *págs. 238-239* /

Efecto de sombra paralela.

Efecto de relieve.

Efecto de sombra interior.

Efecto de degradado.

10 Impresión

Tipos de impresoras

Las impresoras de inyección de tinta son, de lejos, los dispositivos de salida más populares para la fotografía digital.

Funcionamiento

Al igual que la reproducción comercial de fotografías en revistas, una impresora de inyección de tinta emplea una variación del proceso de semitono con los mismos colores de tinta (CMYK). La copia en color resultante está formada por millones de pequeñas gotas de tinta. Cuando se ven desde cierta distancia, estas diminutas partículas de tinta se mezclan y dan la impresión de que se trata de una imagen de tono continuo en color.

Resolución

La palabra resolución determina el número real de gotas de tinta dispuestas sobre el medio receptor. Se expresa en puntos por pulgada, por ejemplo 2.880 o 1.440 dpi. Cuanto más elevado es el número, más detallada es la imagen y más se aproxima el resultado a una fotografía convencional. Las impresoras de resolución muy elevada forman gotas de tinta de diferentes tamaños para crear un efecto más fotográfico, pero si se usan ajustes de resolución bajos, las copias muestran resultados moteados, con independencia de la resolución de la imagen. En el software de la impresora se ajusta la resolución, el tipo de papel y el equilibrio de color, parámetros que tienen un profundo efecto sobre la calidad de la copia. Si se eligen ajustes erróneos, la calidad del resultado se verá afectada.

Papeles y tintas

La mayoría de las impresoras puede imprimir en hojas de papel de tamaño personalizado, además de los estándares habituales. Las mejores impresoras tienen alimentadores de papel en rollo para imprimir imágenes panorámicas, o una bandeja especial para imprimir directamente sobre etiquetas para CD-R. Nunca se deben usar tintas genéricas de precio más bajo, pues reducen la eficacia de la impresora. Para modelos profesionales existen cartuchos de tinta especiales de cuatro o seis colores que proporcionan una calidad de impresión excelente, tanto en color como en blanco y negro.

Conexión al ordenador

Las impresoras se conectan al ordenador mediante un puerto USB, en serie o paralelo. Para establecer comunicación, primero hay que instalar un *driver* específico. Recientemente, se han desarrollado impresoras con una ranura para tarjetas de memoria de cámaras digitales, lo que evita tener que conectar la impresora al ordenador.

Impresoras personales [1]

La impresora básica con cartuchos de cuatro tintas ofrece resultados correctos con gráficos y texto, pero no puede igualar los sutiles tonos de una imagen fotográfica. Con un cartucho de cuatro colores CMYK aparecen puntos

Impresora básica de inyección de tinta de cuatro colores.

visibles en las áreas de luces, independientemente
de cuál sea la resolución de los archivos de imagen.

Impresoras de calidad fotográfica `2`

Una opción mucho mejor es la impresora con dos
cartuchos de tinta adicionales —cyan claro y magenta
claro— para reproducir con mayor precisión los sutiles
tonos de piel. Con un precio ligeramente superior,
los dispositivos con tintas especiales, como los cartuchos
Epson Intellidge, producen copias con una duración
muy superior. Ciertas marcas ofrecen cartuchos de tinta
individuales, bastante más económicos.

Impresoras profesionales `3`

Dirigidas al fotógrafo profesional, estas impresoras están
diseñadas para minimizar la pérdida de color. Las tintas
pigmentadas ofrecen mayor estabilidad, pero colores algo
menos saturados. El coste de compra y de funcionamiento
de estas impresoras es más elevado, pero los
resultados son de la más elevada calidad. El
software de la impresora se puede conectar
al programa de tratamiento de imagen,
y proporciona perfiles específicos para
asegurar un estrecho control de la
gestión del color. `2`

Impresora profesional de inyección de tinta.

Véase **también** Tipos de papel *págs. 244-245* / Software
de la impresora *págs. 246-247* / Tintas especiales *págs. 260-261* /

Impresora de inyección de tinta de seis colores.

Tipos de papel

Las impresoras de inyección de tinta son versátiles, ya que pueden usar una amplia gama de papeles.

Papeles de marca

Diseñados para producir resultados óptimos en combinación con impresoras y tintas de la misma marca, los papeles de Epson, Canon y Kodak ofrecen el punto de partida perfecto para el usuario novel. Los ajustes de la impresora están pensados para extraer la máxima calidad del papel y reducen al mínimo los problemas de impresión.

Papel normal

Este tipo de papel, económico y que se vende en paquetes de hasta 500 hojas, generalmente se compra en librerías y grandes almacenes. A pesar de su etiqueta, ofrece una calidad sólo ligeramente más alta que el papel de fotocopiadora. Sólo es útil para imprimir texto, gráficos y fotografías que no más de 360 dpi.

Papel fotográfico mate [1]

El papel fotográfico de acabado mate, diseñado por firmas relacionadas con el mundo fotográfico como Ilford, Epson y Canon, es más caro y grueso que el normal. Está fabricado con un revestimiento de alta calidad que le permite fijar diminutas gotas de tinta en su lugar. Este papel es adecuado para resoluciones de 720 dpi o superiores, y resulta excelente para imprimir gráficos y fotografías, aunque los colores quedan un poco apagados en comparación con los papeles de superficie brillante.

Papel fotográfico brillante [2]

El papel fotográfico brillante está destinado a usuarios con impresoras de seis o más colores. La superficie, suave y brillante, reproduce una

Papel mate de superficie suave.

Papel fotográfico brillante.

gama tonal más amplia, con negros intensos y colores saturados. En los papeles de las marcas más económicas, la tinta forma charcos y tarda más en secarse, debido a problemas de incompatibilidad entre la tinta y el revestimiento.

Papel brillante Premium

El papel Premium es mucho más grueso y su tacto es igual que el del papel fotográfico convencional RC. Es la mejor opción cuando las copias se van a manipular con frecuencia. Lo fabrican empresas fotográficas como Ilford, Kodak y Agfa.

Película fotográfica brillante 3

Este material está basado en un substrato brillante que no puede rasgarse o cortarse a mano. La película fotográfica es el medio de impresión que reproduce el detalle con máxima nitidez, pero el tacto no es tan agradable. Adecuada para porfolios.

Papel artístico 4

Los papeles artísticos para inyección de tinta tienen un acabado más agradable al tacto. Las mejores marcas son Somerset y Lyson. Estos papeles, de textura muy atractiva, se han diseñado para reproducir detalles finos y colores saturados. Se fabrican en gramajes de hasta 300 gramos por metro cuadrado, y son muy adecuados para exposiciones.

Papel artístico de acuarela

A primera vista, este papel parece idéntico al papel artístico, pero la imagen se reproduce con menos nitidez cuando se usan ajustes de impresión estándar. Los mejores papeles son artesanales, y están pensados específicamente para acuarela. Algunas marcas son Rives, Fabriano y Bockingford. Se consiguen mejores resultados con los papeles que se venden en hojas individuales, en vez de en cuadernos.

Véase **también** Tipos de impresoras *págs. 242-243* / Calibración del papel *págs. 250-251* / Pruebas de impresión *págs. 252-253* / Papeles artísticos *págs. 258-259* /

Papel brillante de mucho gramaje.

Papel de algodón con calidad de archivo.

Software de la impresora

El software de la impresora tiene una gran influencia en el resultado, y debe controlarse cuidadosamente para conseguir la mejor calidad de imagen.

Ajuste del papel

Es muy importante elegir en el software de la impresora el ajuste de papel más próximo al utilizado. Esta simple elección comunica al cabezal de la impresora cuánta tinta debe depositar sobre el papel. Si se elige un ajuste para un papel de mayor calidad que el utilizado, la imagen se verá oscura y empastada. Si se ajusta una calidad demasiado baja, la imagen quedará desvaída y moteada. Estos ajustes también influyen en el equilibrio de color.

Resolución de la impresora ②

La mayoría de las impresoras pueden funcionar a una resolución más baja (modo económico) para hacer copias de prueba y reducir el consumo de tinta. Una resolución de 360 dpi deposita menos gotas de tinta en el papel receptor, incluso aunque la imagen sea de alta resolución. La mejor calidad fotográfica se consigue con ajustes de 1.440 o 2.880 dpi, pero cada copia tarda mucho en imprimirse y se usa más tinta. Nunca

se debe seleccionar el ajuste de alta velocidad para impresiones de calidad fotográfica. La elección del tipo de papel determina la resolución máxima de la impresora.

Espacio y gestión del color ③

Muchas impresoras tienen un menú desplegable que permite al usuario trabajar con el mismo espacio de color que del programa de tratamiento de imagen, como Adobe RGB (1998). Este ajuste básico evita conversiones imprecisas de color, pero no debería considerarse un método para cambiar el equilibrio de color o la calidad de impresión. Lo correcto es ajustar un espacio de color y corregir los problemas de impresión con el software específico.

Véase también Tipos de impresoras *págs. 242-243* / Tipos de papel *págs. 244-245* / Perfiles y gestión del color *págs. 248-249* / Tintas especiales *págs. 260-261* /

El menú Tipo de papel es muy importante.

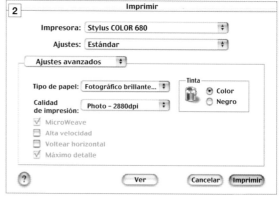

Los ajustes avanzados permiten al usuario determinar la calidad de impresión.

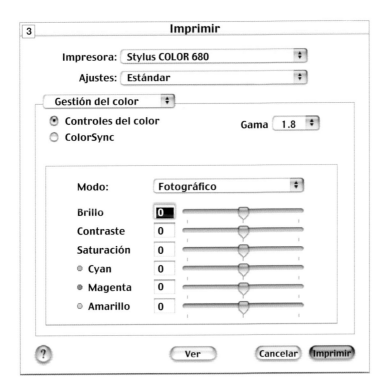

Los controles de color pueden usarse para contrarrestar dominantes causadas por combinaciones de la tinta y el papel.

Difusión errática y tramado

El proceso de semitono utilizado en la reproducción de revistas y libros es uno de tantos métodos para simular el tono continuo con un juego limitado de tintas. La difusión errática y el tramado son dos métodos de semitono específicamente desarrollados para las impresoras de inyección de tinta. La difusión errática se utiliza para organizar aleatoriamente las gotas de tinta, a fin de simular colores sutiles. Es el mejor método para imprimir fotografías. El sistema de tramado coloca gotas de tinta siguiendo un patrón uniforme y sólo resulta adecuado para imprimir gráficos. Para reducir los efectos de franjas o bandas de tinta se puede usar el ajuste Microweave o Super Microweave, si está disponible.

Modos automáticos

Muchos software de impresora incluyen una opción automática (modo Auto) que hace ajustes incontrolables sobre la imagen durante el proceso de impresión. Estos ajustes automáticos no deberían usarse a menos que el usuario no dispusiera de un buen software de control o bien imprimiese directamente de una cámara digital.

Modo personalizado o manual

Cada uno de los problemas que surgen puede solventarse cuando se maneja la impresora en modo manual. El modo personalizado permite al usuario programar las herramientas del software, establecer ajustes y tamaños de papel y recuperarlos para un uso futuro.

Elección de la tinta

A pesar de la conveniencia de imprimir sólo con el cartucho de tinta negra, esta opción reduce la resolución de salida. Las imágenes en escala de grises impresas con tinta negra quedan moteadas y su calidad es inferior; se obtienen resultados mucho mejores seleccionando las tintas de color, incluso aunque la imagen sea en blanco y negro.

Perfiles y gestión del color

Cuando las imágenes digitales se intercambian entre programas de edición y dispositivos de salida diferentes, se producen ciertas desviaciones de color. El control de estos cambios se denomina gestión del color.

Gestión del color 1

Los dispositivos digitales de entrada, como las cámaras y los escáneres, funcionan con sutiles variaciones del modo RGB estándar, por ejemplo sRGB. Estas variaciones se clasifican como espacios de trabajo, cuyas precisas idiosincrasias han sido desarrolladas por fabricantes

Términos técnicos

Perfil: Un perfil determina la apariencia real del color, ya se trate de un monitor, un escáner o una impresora.

Módulo de gestión del color (CMM): También se le llama Motor de gestión del color. Se trata de un pequeño programa que supervisa las conversiones de color. ColorSync y Adobe ACE son CMM.

Perfiles de visualización y salida: Diseñados para monitores y dispositivos de salida, estos espacios de trabajo se usan para establecer colores fiables para combinaciones específicas de tinta, papel e impresora. También se les llama perfiles de destino.

como ColorMatch para ColorMatch RGB y el cada vez más universal Adobe RGB (1998). La mayoría de PC incorpora diferentes espacios de trabajo, de modo que cuando tiene lugar la conversión de uno a otro, por ejemplo de sRGB a Adobe RGB (1998), se asignan idénticos valores RGB para cada píxel cuando se abre el archivo de imagen. De forma parecida a un ajuste de equilibrio de color, las conversiones imprecisas resultan en un cambio visible de color, pérdida de saturación y contraste. Para gestionar estos cambios con mayor efectividad, existe una serie de herramientas de software que ayuda a controlar el monitor, el espacio de trabajo y la impresora. El núcleo de esta actividad es el Color Management Module (módulo de gestión de color, CMM), o motor, como ColorSync o Adobe (ACE), que está diseñado para estandarizar un perfil individual en una estación de trabajo y supervisa cualquier conversión a otros perfiles o a partir de ellos.

Imagen RGB sin corregir.

La misma imagen convertida a un espacio de trabajo más reducido.

Ajuste de perfiles 〔2〕

El usuario que trabaje en el entorno de su ordenador y que rara vez intercambie archivos con otros usuarios que cuenten con diferentes sistemas, sólo necesita hacer pequeños ajustes. Es mejor trabajar con el espacio de color universalmente reconocido Adobe RGB (1998). Este espacio se puede seleccionar en Photoshop Edición > Ajustes de color > Personalizar y se selecciona Adobe RGB (1998) en el menú desplegable Espacios de trabajo. A partir de entonces este nuevo perfil se aplicará y se adherirá a todas las imágenes cuando se guarden.

Elaboración de principios

Cuando se trabaja con imágenes suministradas por otras personas y etiquetadas con un perfil diferente, el usuario tiene la oportunidad de manejarlas de varias formas si ajusta distintas normas de gestión de color. Las tres opciones son: convertir el perfil ajeno al propio espacio de trabajo, conservar el perfil incrustado, desactivar la gestión de color. La mayoría de los usuarios opta por la primera opción para conservar una salida de color fiable. Si se trabaja en un proyecto comercial, conviene establecer de antemano un espacio de trabajo común con el cliente.

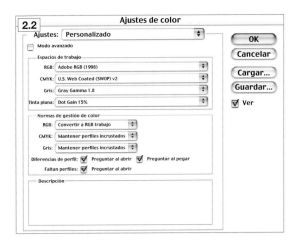

En Ajustes de color se muestra la elaboración de principios.

Los espacios de trabajo se pueden ajustar en el cuadro de diálogo Ajustes personalizados.

Véase también Funciones de la cámara: ajustes de color *págs. 14-15 /*

Calibración del papel

La ganancia de sombras y la difusión de las luces son problemas comunes cuando se imprimen fotografías con impresoras de inyección de tinta. Invertir tiempo para calibrar los ajustes del papel soluciona los problemas para siempre.

Calibración del papel y de la impresora [1]

El software de la impresora se puede ajustar para diferentes tipos de papel, pero muchas imágenes todavía precisan cierta corrección para que las copias sean perfectas. La idea de probar el papel con antelación ahorra dinero a largo plazo. Una prueba sencilla consiste en hallar los puntos exactos en los que el papel no puede separar el gris oscuro del negro y el gris claro del blanco. Una vez establecidos estos puntos, las copias ya no quedarán quemadas en las luces ni empastadas en las sombras.

Prueba del papel [2]

Se toma una hoja de papel y se imprime una cuña de prueba usando los ajustes más próximos del software. Es importante tomar nota de estos ajustes en el reverso de la hoja cuando salga de la impresora. Se inspecciona minuciosamente el resultado en las sombras, en el sector negro de la cuña; es importante fijarse en qué punto los diferentes sectores se confunden entre sí. En casi todos los papeles, excepto en los mejores, este punto coincide con la marca 94 %, a partir de la cual todos los sectores son 100 % negro. A continuación, se juzga las luces en la cuña negra; conviene fijarse en el punto a partir del cual se empieza a apreciar detalle.

Una cuña de prueba ayuda a identificar los límites del papel.

El negro tiende a colapsarse a partir del 94 %.

Véase también Tipos de papel *págs. 244-245* / Pruebas de impresión *págs. 252-253* /

Ajustar una imagen en blanco y negro con Curvas 3

Una vez establecidos los puntos de luces y sombras, la imagen se puede retocar para ajustarla según los nuevos criterios. A partir de una imagen en escala de grises, con las luces que empiezan al 6 % y el negro al 94 %, pueden hacerse correcciones con Curvas

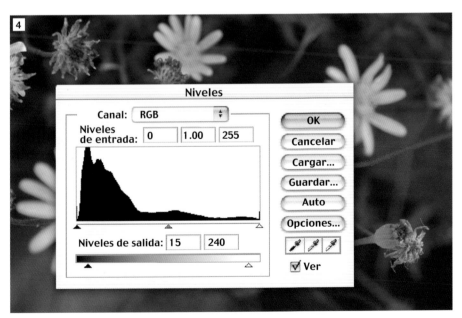

Las Curvas pueden usarse para adaptar imágenes en blanco y negro a la impresión.

ajustando la curva según nuevos puntos, con las luces de salida al 6 % y las sombras de salida al 94 %.

Ajustar una imagen en color con Niveles 4

Para repetir la misma corrección con una imagen RGB, se trabaja en el canal compuesto RGB con Niveles. Como el color no se valora entre 0 y 100 % sino sobre una escala comprendida entre 0-255 niveles, los porcentajes se tienen que convertir. Si se asume que el 1 % equivale a 2,55, se ajustan las sombras de salida a 15 en vez de a 0 y las luces de salida a 240 en vez de a 255.

Guardar valores de Curvas y Niveles

Una vez familiarizados con los tecnicismos de ajuste de los valores de salida, se pueden guardar como fórmulas de Curvas o Niveles usando el papel de impresión como nombre de referencia para el archivo. Una vez guardados, estos valores pueden aplicarse a imágenes futuras haciendo clic en el botón Cargar, del cuadro de diálogo Curvas o Niveles.

Los Niveles se pueden usar para ajustar imágenes RGB a los parámetros de impresión.

Pruebas de impresión

Calibrar el color del monitor y trabajar con los ajustes óptimos del software de impresión no siempre garantiza una copia perfecta.

L as tiras de prueba ayudan a resolver problemas de impresión con rapidez, al mismo tiempo que evitan un gasto inútil de papel y tinta. El punto clave del copiado en el laboratorio es la tira de pruebas, en la que el fotógrafo genera una serie de variaciones para elegir la más correcta. Los fotógrafos digitales rara vez imprimen variaciones de brillo, y tienen la mala costumbre de confiar excesivamente en las correcciones automáticas del software de la impresora. Cuando las copias salen demasiado oscuras o claras, el usuario suele hacer ajustes en el software de la impresora en vez de volver a Photoshop y solucionar la raíz del problema.

Véase también Tipos de papel *págs. 244-245* / Calibración del papel *págs. 250-251* / Juzgar los resultados de prueba *págs. 254-255* / Problemas comunes de impresión *págs. 256-257* /

Preparación del papel de prueba [1]

Con esta simple técnica, no hay necesidad de copiar y pegar pequeños segmentos de una imagen en un documento nuevo para hacer una impresión de prueba. En vez de ello, un área reducida de la imagen puede imprimirse en un trozo de papel. Para la tira de prueba puede usarse cualquier tamaño de papel, pero es mucho más económico ajustar un tamaño personalizado en el software de la impresora, como por ejemplo 10 x 15 cm. Es raro tener que hacer más de dos tiras de prueba para dar con la fórmula correcta, pero de ser así, vale la pena etiquetar cada una con los detalles y las correcciones aplicadas. Siempre debe usarse el mismo papel para la tira de prueba y para la copia final, y nunca hay que ajustar el tamaño de imagen o la resolución entre las pruebas y la copia; de lo contrario, se tendrá que empezar de nuevo.

[1]

La copia de prueba puede hacerse en una hoja más pequeña.

Una selección rectangular de bordes nítidos es el punto de partida para la secuencia de tiras de prueba.

Definir el área de prueba 2

Con la imagen abierta, se elige la herramienta Marco rectangular y se ajusta el valor de calado a 0. Se coloca la selección sobre un área que contenga luces, sombras y tonos neutros. No es necesario usar la herramienta Desplazar para reposicionar la selección —basta con situar el cursor dentro de la selección y arrastrarla a su nuevo destino. Conviene guardar la selección para poder recuperarla una vez hechos los ajustes de color o brillo. Una vez decidida el área, ya se puede imprimir la imagen.

Orden de impresión 3

Para que el software de la impresora reconozca el área que se va a imprimir, hay que seleccionar la casilla Imprimir área seleccionada. Este comando hará que se imprima la selección exactamente en el centro de la hoja de papel. Si el resultado es más oscuro o más claro de lo esperado, se vuelve a la imagen, se desactiva el área de selección y se

hacen los ajustes oportunos. Del menú Selección se elige Cargar selección y se recupera la selección sobre el mismo lugar para hacer la segunda prueba.

Debe seleccionarse la casilla Imprimir área seleccionada.

Juzgar los resultados de prueba

Puede resultar imposible solucionar un problema si no se sabe qué buscar.

Captar buenas fotografías digitales es sólo la mitad del trabajo. Hacer una copia que haga justicia a la imagen requiere mucho más tiempo y el resultado nunca es fruto de la casualidad. La definición de una buena copia es la misma para fotografía analógica que para fotografía digital. Debe tener una rica y variada gama tonal entre las áreas de sombra y las áreas de luces. Ha de apreciarse el detalle en toda la imagen sin necesidad de acercarse mucho al papel. El motivo principal de la imagen tiene que resaltar sobre el entorno. Las copias de baja calidad tienen la gama tonal comprimida, carecen de énfasis y el detalle está oculto en las sombras o en las luces.

Cómo juzgar las pruebas

Cuando las pruebas salen de la impresora es importante dejarlas secar antes de evaluarlas, pues algunos papeles pueden tardar un par de minutos en absorber la tinta y secarse. Los resultados deben juzgarse siempre bajo luz natural o tubos fluorescentes de color corregido. Ha de evitarse estudiar las copias con la luz directa del sol y cerca de paredes o muebles de colores intensos.

Problemas frecuentes de brillo [1]

Las imágenes en blanco y negro o viradas a menudo se imprimen más oscuras de lo esperado debido al modo en que los colores RGB se trasladan a las tintas de la impresora. Esto también puede suceder con ciertos colores duotono, cuando no se puede conseguir una equivalencia exacta con la mezcla de tintas CMYK. Si las copias no quedan bien, se puede volver al cuadro de diálogo Duotono y elegir otro color. En una imagen oscura, las sombras se

Imagen demasiado oscura.

Imagen demasiado clara.

Copia correcta.

empastan y bloquean el detalle, pero esto puede solucionarse fácilmente con los controles de Niveles. Las copias en color también pierden viveza cuando están oscuras, y pueden adquirir una dominante que desaparece una vez corregido el brillo.

Difusión

Si una imagen nítida se imprime oscura y difusa, lo más seguro es que se haya elegido un ajuste incorrecto de papel en el software de la impresora. Los inyectores han depositado demasiada tinta sobre el papel y las gotas se han mezclado entre sí y han destruido el detalle. Para solucionarlo, hay que volver al software y seleccionar un papel de calidad inferior y probar de nuevo.

Véase también Pruebas de impresión *págs. 252-253 /*
Problemas comunes de impresión *págs. 256-257 /*

Imagen demasiado oscura.

Imagen demasiado clara.

Copia correcta.

Problemas comunes de impresión

En estas páginas se muestra una serie de problemas de impresión para una rápida referencia.

Charcos de tinta. Se debe a una elección equivocada del ajuste de papel en el software de la impresora. Para solucionarlo, basta con elegir un ajuste de papel inferior. Algunos papeles económicos no se pueden corregir del todo.

Salida de tinta. Se debe a la elección de un ajuste de papel erróneo. Cuando se usa película plástica o papel brillante, los inyectores depositan un exceso de tinta sobre la superficie. Para solventar el problema se puede probar con un ajuste intermedio.

Falta de nitidez. Sucede con papeles sin estucar, en los que un exceso de tinta causa una pérdida de nitidez. Para solucionarlo se puede incrementar el brillo mediante Niveles, y si el problema persiste reducir la resolución de la impresora.

Bandas visibles. Aparecen cuando se imprime sobre papel sin estucar o de acuarela, en especial si se ajusta una resolución demasiado elevada, como 2.880 o 1.440 dpi. Se soluciona ajustando una resolución más baja.

Pérdida de color: amarillo. Una pérdida súbita de color ocurre cuando uno de los tres reservorios de tinta se vacía durante la impresión, lo que provoca un desequilibrio cromático en la mitad inferior de la copia.

Pérdida de color: cyan. Un problema idéntico, pero esta vez causado por la falta de tinta cyan.

Pérdida de color: negro. La ausencia de tinta negra tiene un impacto significativo en el contraste de la imagen.

Líneas blancas horizontales. Se deben a una obstrucción en el cabezal de la impresora, generalmente en uno de los inyectores de tinta. Se debe dar la orden de limpieza de inyectores en el software de la impresora.

Impresión sólo con tinta negra. Sucede cuando se imprimen imágenes en blanco y negro con tinta negra. Es preferible usar también las tintas de color.

Imagen pixelada. La aparición de píxeles en la copia sólo puede estar causada por una resolución de imagen insuficiente, como 72 ppi. Hay que elegir un menor tamaño de copia o volver a escanear el original a mayor resolución.

Patrón de bloques. Los archivos JPEG de baja calidad nunca se amplían bien. Se debe imprimir a menor tamaño, repetir el escaneado o a volver a tomar la fotografía.

Copia con grano. Esta pérdida de nitidez se debe a un ajuste de resolución demasiado bajo en la impresora, como 360 dpi. Se debe cambiar a 1.440 dpi y probar de nuevo.

Papeles artísticos

Los papeles de fibras de algodón, fabricados para pintura y estampados, constituyen otro tipo de medio en el que los fotógrafos digitales pueden expresar sus ideas creativas.

Limitaciones del papel

Es esencial tener en cuenta que los papeles de algodón y de otras fibras naturales reaccionan de forma muy distinta al papel brillante para impresoras de inyección de tinta. Los papeles artísticos son mucho más absorbentes y, como consecuencia, mucho menos reflectantes. Las primeras copias se verán extrañamente oscuras y con colores mucho menos saturados que la imagen del monitor. Debido a la porosidad del material, los detalles finos no se reproducen bien y el contraste es plano y apagado. Cada papel artístico tiene su propio color de base, desde blanco hasta crema, amarillo e incluso rosa salmón. Las impresoras de inyección de tinta no usan tinta blanca, por lo que el color de la base del papel será el blanco máximo de la copia.

Preparación del archivo

Las limitaciones inherentes del medio de impresión también determinan cómo debe prepararse cada archivo de imagen. No es necesario partir de un archivo de alta resolución, pues los papeles artísticos no pueden soportar más de 720 dpi. Debido a la dispersión de la tinta sobre el papel, no supone ventaja alguna preparar imágenes a más de 150 ppi.

Brillo y color

La imagen tiene que ser mucho más brillante de lo normal para contrarrestar la mezcla de tonos medios. Para ello, se debe ir al cuadro de diálogo Niveles, en el que se desplaza la corredera de tonos medios hacia la izquierda hasta que la imagen se vea más clara de lo normal. Para solucionar la pérdida de saturación de color se usa el cuadro de diálogo Tono/Saturación, en el que se desplaza la corredera Saturación hacia la derecha para dar mayor viveza a los colores.

Carga del papel

La mayoría de los papeles artísticos tiene un grosor superior al máximo recomendable para las impresoras de inyección de tinta (300 g/m²). Si tenemos una impresora Epson, basta con mover la palanca de tensión (bajo la tapa de la impresora) de «0» a «+» para acomodar este papel más grueso. Es normal que de vez en cuando falle la alimentación del papel. Este problema puede solucionarse con el comando Form Feed, que permite colocar el papel en posición antes de imprimir el archivo.

Ajuste del software de la impresora

Se comienza con una serie de copias de prueba y con la selección de Papel normal en los ajustes de la impresora. Luego se aumenta la resolución de 360 dpi hasta el máximo. Se deben anotar todos los ajustes y guardar la mejor combinación de resolución, tipo de papel y equilibrio de color en un archivo de Guardar Ajustes para poder recuperarlos en el futuro.

Véase también Tipos de papel págs. *244-245* /

La textura de un papel artístico puede realzar las imágenes en blanco y negro.

Tintas especiales

La elección de la tinta es tan importante para el fotógrafo como una buena pintura al óleo para el pintor.

Todas las tintas para impresora están basadas en colorantes baratos, inherentemente inestables a la luz. Los medios impresos, como revistas y periódicos, no están diseñados para que duren mucho tiempo, por lo que se utilizan tintas de estabilidad reducida. Lo mismo sucede con las copias hechas con papel y tinta baratos. Se consigue una mejor calidad y una mayor longevidad con tintas pigmentadas; muchas pinturas al óleo con más de quinientos años han sobrevivido gracias al tipo de pigmentos utilizado.

Tintas económicas

Las impresoras personales están pensadas para proporcionar buenos resultados si se usa papel y tinta de marca propia, por lo que con materiales baratos se ve muy afectada la calidad. El software de la impresora está diseñado para proporcionar cantidades muy precisas de color, por lo que puede fallar en la corrección de una inesperada dominante si se emplean productos genéricos. Los cartuchos recargables y los juegos de tinta reciclados son económicos, ya que utilizan tintes de baja calidad, más proclives a la decoloración.

Tintas resistentes a la luz

Se obtienen resultados mucho mejores con tintas como Intellidge, de Epson, o Fotonic Archival Color, de Lyson, ambas con una duración de entre 25 y 30 años

Véase también Tipos de impresoras *págs. 242-243* / Tipos de papel *págs. 244-245* /

sin decoloración apreciable. Las tintas con calidad de archivo deberían considerarse si se pretende que las copias tengan una expectativa de vida parecida a la de las fotografías tradicionales.

Cartuchos de tinta individuales [1]

Las impresoras que usan seis o siete cartuchos de tinta son poco económicas, ya que se tornan inútiles cuando un cartucho se acaba. Las imágenes con predominancia de un solo color pueden agotar la tinta después de dos o tres copias. Las impresoras que usan cartuchos individuales ofrecen mejores resultados, ya que, de ser necesario, permiten reemplazar un solo cartucho.

Los cartuchos de tinta de color individuales son más económicos.

Tintas de tono cálido

QuadBlack y Small Gamut, de Lyson, son tintas innovadoras de cuatro cartuchos.

El juego de tintas QuadBlack sustituye al estándar CMYK con cuatro nuevos colores de valor tonal idéntico, como negro, gris oscuro, gris medio y gris claro. La ventaja de usar estos productos es que las copias están libres de dominantes de color y presentan una gama tonal expandida respecto a las copias impresas con tintas CMYK. Las tintas Small Gamut emplean colores azul o marrón para reproducir efectos fotográficos tradicionales. Actualmente, sólo un limitado número de impresoras pueden usar tintas Lyson, aunque cada año el número se va incrementando.

Evaluación independiente

Para estar informado sobre las propiedades de resistencia a la luz y estabilidad de una nueva tinta o papel, se puede visitar el sitio web de Wilhelm Imaging Research Inc.: www.wilhem-research.com.

Juego de tintas QuadBlack, de Lyson.

El cartucho de limpieza se utiliza para eliminar residuos de tinta de color del cabezal de la impresora.

Cabinas de impresión

Para los que no tienen ordenador, es posible imprimir fotografías digitales en una de las cada vez más numerosas cabinas de impresión.

Las cabinas de impresión, que ofrecen un servicio personal de copiado, se pueden encontrar en muchos laboratorios fotográficos. Están constituidas por un PC con monitor, un escáner plano y una impresora, como la Fuji Frontier, y ofrecen las mismas herramientas y los servicios de un laboratorio fotográfico profesional. Este sistema tiene todas las ventajas del procesado digital con la longevidad y la estabilidad del papel fotográfico tradicional.

Accesibilidad

Las cabinas están diseñadas para aceptar los medios de registro más comunes que se usan en fotografía digital para transportar archivos de imagen, como CD-R, Kodak Photo CD, Zip y disquetes de 3,5 pulgadas, formateados para PC en vez de para Mac. Para un servicio todavía más rápido, muchas cabinas de impresión tienen un dispositivo adicional para leer tarjetas CompactFlash y SmartMedia. Muchos fotógrafos digitales usan las cabinas inmediatamente después de una sesión de fotografías para ver los resultados durante las vacaciones. Los medios de registro menos comunes no suelen estar disponibles.

Herramientas de software

Las cabinas de impresión están diseñadas para que las pueda usar todo el mundo, con independencia de su grado de conocimiento del mundo informático o fotográfico. Una vez insertado el medio de registro en el lector, se dispone de una serie de herramientas de software para retocar y mejorar las fotografías. De igual forma que un programa básico de tratamiento de imagen, el software de la cabina de impresión permite al usuario corregir el color, el brillo y el contraste, e incluso los ojos rojos. Los comandos se llevan a cabo mediante una pantalla táctil, un sistema ideal para el usuario novel. El software también ofrece la posibilidad de hacer ampliaciones y reencuadres selectivos, siempre que las nuevas dimensiones se adecuen al tamaño del papel. Con imágenes en bruto o directas —tomadas de la tarjeta de memoria de la cámara— pueden usarse comandos automáticos para ajustar el contraste, el equilibrio de color y la saturación, a fin de evitar copias demasiado planas.

Cambio de sistema y calidad

Una vez se han retocado las imágenes, se envían a través de una red interna o de un vínculo de Internet a un mini-lab digital, donde se imprimen con la máxima calidad. Por lo general, las cabinas de impresión ofrecen precios muy competitivos en comparación con los laboratorios profesionales.

Digitalización en escáner plano

Las cabinas también permiten digitalizar imágenes tradicionales con un escáner plano. Esta posibilidad resulta muy útil si los negativos originales se han perdido y sólo se dispone de copias en papel. El escáner se maneja con una interfaz táctil.

Véase también Servicios de laboratorio *págs. 138-139* / Servicios de impresión en Internet *págs. 264-265* /

El centro fotográfico Fuji FDi ofrece una interfaz de pantalla táctil de uso muy simple.

Servicios de impresión en Internet

Con la misma facilidad que comprar *online*, ahora es posible encargar copias de alta calidad a un laboratorio a través de internet.

Los fotógrafos habituados a usar un navegador y a comprar a través de Internet pueden hacer uso del cada vez más corriente servicio fotográfico *online*. Las fotografías digitales pueden cargarse en el sitio web de un laboratorio, como www.ofoto.com o www.photobox.co.uk, donde se imprimen automáticamente en papel fotográfico convencional y luego se envían por correo ordinario.

Funcionamiento del servicio

Un servidor de alta capacidad, vinculado a un laboratorio automatizado, recibe los archivos digitales. Después de cargarlos, los archivos de imagen se transfieren al mini-lab, que funciona las 24 horas del día. Unas procesadoras de la más alta calidad, como Fuji Frontier, emplean un láser que proyecta las imágenes sobre papel fotográfico convencional. Este proceso no emplea un objetivo para ampliar la imagen, de forma que los problemas tradicionales, como pelos y polvo o errores de enfoque, no pueden aparecer en las copias. Este tipo de servicio ofrece una calidad profesional a un precio razonable.

Programas de transferencia

Muchos laboratorios de Internet son negocios globales en vez de locales, y se basan en uno de los dos navegadores disponibles, Microsoft Internet Explorer y Netscape Communicator, sobre ambas plataformas (PC y Mac). Cargar los archivos de imagen es igual que enviar un archivo adjunto a un correo electrónico, y no requiere software adicional. ColorMailer ofrece

Véase también Servicios de laboratorio *págs. 138-139* / Cabinas de impresión *págs. 262-263* /

un servicio más sofisticado que emplea su propio software Photo Service. Este programa es gratuito, fácil de descargar e instalar, y ofrece una serie de herramientas más completa que cualquiera de los dos navegadores. ColorMailer Photo Service tiene herramientas para reencuadrar y rotar imágenes, además de una útil opción para crear bordes. También indica cuándo la orden de impresión excede la calidad

Sistema Fotango.

Encargar copias a través de Internet es como comprar *online*.

Álbum *online* de Fotango.

Kodak ofrece retoque digital *online*.

del archivo de imagen. Al igual que con la red mundial de laboratorios *online* de Kodak, los usuarios pueden cargar fotografías digitales a laboratorios ColorMailer en la mayoría de los continentes y enviarlas a cualquier parte del mundo en cuestión de días.

Compresión de los archivos

Cargar archivos grandes de imagen en Internet con una conexión lenta puede llevar mucho tiempo. Comprimir las imágenes para acelerar la transferencia siempre reduce la calidad, pero a medida que los servicios de banda ancha se van extendiendo, la compresión extrema ya no tiene mucho sentido. La mayoría de los laboratorios sólo acepta imágenes en formato JPEG. Siempre es preferible usar el ajuste JPEG de máxima

calidad (80-100 %). Las imágenes deben enviarse a una resolución de 200 dpi; de lo contrario, las copias se verán pixeladas.

Álbumes *online*

Los laboratorios fotográficos de Internet ofrecen espacio protegido por una contraseña para que el usuario cree su propio álbum *online*. Una vez cargadas las imágenes en el álbum, se puede permitir el acceso a amigos y familiares para que encarguen copias directamente.

Preparación de imágenes JPEG para Internet

La compresión de los archivos sirve para que las imágenes sean más manejables en Internet.

Compresión

Las conexiones de banda ancha, las redes ultra rápidas y los medios de almacenamiento de alta capacidad pueden haber reducido la necesidad de comprimir las imágenes digitales por sistema, aunque todavía sigue siendo esencial para su uso en Internet. Las fotografías digitales ocupan mucho más espacio que los documentos de texto, y cada píxel precisa un número de 24 dígitos para determinar su color. Si uno se imagina que una cámara crea imágenes de 6 millones de píxeles o más, la escala del problema resulta bien clara. Para contrarrestar esta excesiva cantidad de datos, las imágenes pueden condensarse en paquetes con menos datos al reducir la necesidad de disponer de un código de 24 dígitos para cada píxel.

Véase también Funciones de la cámara: ajustes de la calidad de imagen *págs. 12-13* / Formatos de archivo *págs. 86-87* / Compresión *págs. 88-89* / Guardar archivos de imagen *págs. 90-91* /

JPEG (Joint Photographic Experts Group) [1]

JPEG es una de las muchas rutinas de compresión que se utilizan para imágenes fotográficas. El proceso funciona asignando una fórmula de color aproximado a un bloque de píxeles, en vez de a cada uno de los píxeles, tal como sucede con los archivos sin comprimir. El drástico ahorro en datos implica un compromiso en calidad de imagen, pero si se hace bien, la pérdida apenas resulta evidente. La rutina JPEG puede aplicarse a través del menú Guardar como o, para los que prefieran una previsualización del resultado, con el comando Guardar para web. En estas dos rutinas el formato de archivo JPEG se ofrece en una escala de 0-10 o de 0-100, en que el 0 es el ajuste que más datos elimina y que menos calidad proporciona, y 100 el ajuste que descarta menos datos y ofrece la mejor calidad.

1.1 Guardar como JPEG ajuste de calidad 0.

1.2 Guardar como JPEG ajuste de calidad 30.

Colores y número de datos

La compresión JPEG no reduce las dimensiones
en píxeles de la imagen, sólo los datos necesarios para
reconstruirla. De hecho, es la naturaleza de la imagen,
más que las dimensiones, lo que determina cuánta
información puede conservarse. Una imagen con
mucho detalle o colores requiere más datos que
una imagen de un cielo azul, aunque ambas se hayan
captado con la misma cámara digital y los mismos
ajustes. El ahorro de la compresión será menor,
ya que más colores y más detalle necesitan más
datos que pocos colores y detalles poco definidos.

Compresión con pérdida

JPEG es una rutina de compresión con pérdida,
pues la calidad se deteriora cada vez que la imagen
se vuelve a guardar. Los bloques de píxeles son
un desafortunado efecto secundario de la compresión
JPEG. Esta pérdida de calidad se aprecia especialmente
en las gradaciones sutiles cuando las imágenes
se han comprimido en exceso. Con la función
de previsualización del comando Guardar para
Web, la mayoría de las imágenes se puede reducir
hasta el 60% sin pérdida significativa de calidad.
JPEG no es adecuado para comprimir imágenes
gráficas que tengan texto o logotipos, ya que los
bordes nítidos se suavizan. Los archivos JPEG
no se deterioran cuando se usan en Internet,
pues las imágenes sólo se ven en un navegador
y nunca se manipulan y se vuelven a guardar.

Opciones de descarga

Para uso en la web, existen dos opciones más:
línea de base y progresiva. Para acelerar la descarga
de imágenes en Internet, la opción de línea de base
carga la imagen línea a línea en el monitor. La opción
progresiva, más sofisticada, carga una imagen borrosa
a tamaño completo y, progresivamente, añade detalles
hasta completar la descarga.

Guardar como JPEG ajuste de calidad 60.

Guardar como JPEG ajuste de calidad 100.

Preparación de imágenes GIF para Internet

El formato GIF sólo se debería usar para guardar gráficos web y no para fotografías en color.

GIF (Graphics Interchange Format)

El formato universal GIF se usa comúnmente con imágenes gráficas de colores sólidos y formas nítidas para Internet. La mayoría de las páginas web tienen algunos elementos gráficos, como botones para ayudar a navegar, más que páginas de sólo texto que no resultan nada atractivas. Además, los logos y los *banners*, que están construidos con texto y colores vivos, son archivos GIF. Todas las imágenes gráficas creadas en Photoshop se pueden guardar en formato GIF con el comando Guardar para Web. La ventana de previsualización presenta la posibilidad de ver el antes y el después, además de la oportunidad de comparar varios ajustes.

Compresión

La compresión GIF reduce en gran medida el tamaño de archivo, hasta el punto de que los gráficos web pueden llegar a ocupar 5 Kb e incluso menos. Las imágenes fotográficas no son adecuadas para el formato GIF, aunque se usan para algunas imágenes de pequeño tamaño que aparecen en *banners* de publicidad. El formato GIF funciona con la compresión de los 16,7 millones de colores hasta 256 colores o menos en un archivo de 8 bits en vez de 24 bits. A pesar de esta catastrófica pérdida, muchas imágenes apenas se diferencian de las versiones de 24 bits si se comprimen poco. Las imágenes se pueden reducir a 32, 16 e incluso 8 colores para disminuir la cantidad de datos, y los colores individuales se pueden extraer de la propia paleta o confeccionarse a partir de otra paleta para un control más preciso.

Véase también Funciones de la cámara: ajustes de la calidad de imagen *págs. 12-13* / Formatos de archivo *págs. 86-87* / Compresión *págs. 88-89* / Guardar archivos de imagen *págs. 90-91* /

Algoritmo de reducción del color 1

Los archivos GIF se pueden crear sobre diferentes paletas de color, según el uso final de la imagen. La paleta Web emplea los 216 colores compatibles y convierte el color del píxel en el valor más próximo de la paleta. Otras opciones, como Perceptual, Selectivo y Personalizado ofrecen formas de determinar una paleta de muestras personalizada de 256 colores, pero es menos compatible con la web. El formato GIF también comprime los colores en una paleta más reducida basada en varios métodos de tramado o semitono, como Patrón, Difusión y Ruido, que crea efectos muy diferentes sobre la misma imagen. Las imágenes fotográficas guardadas en formato GIF adquieren un aspecto posterizado y basto, que empeora a medida que se reduce la paleta de color de 256 a 64 o 32 colores.

Imagen GIF guardada con una paleta de 64 colores.

Imagen GIF guardada con una paleta de 32 colores.

Imagen GIF guardada con una paleta de 16 colores.

Imagen GIF guardada con una paleta de 8 colores.

Imagen GIF guardada con una paleta de 4 colores.

Compresión sin pérdida

El formato GIF está basado en una rutina
de compresión sin pérdida, por lo que las imágenes
se pueden volver a guardar sin disminución de calidad,
siempre que la paleta de color no se reduzca. Otras
variaciones, como el formato GIF89a, permiten usar

un fondo transparente alrededor de motivos irregulares
para fusionarlos con el color de fondo de la página
web. Los archivos GIF entrelazados también se
pueden crear con un atributo diferente para acelerar
la descarga de la imagen en líneas alternativas, aunque
con un ligero incremento en el tamaño de archivo.

Mapas de imagen

Los mapas de imagen son archivos de imagen interactivos que pueden establecer hipervínculos con otras fuentes de Internet.

L os sitios web usan frecuentemente mapas de imagen para crear una experiencia interactiva a través de un archivo de imagen. En vez de usar toda la imagen como hipervínculo a otra página web, los mapas de imagen están preparados con áreas activas designadas, llamadas puntos calientes, que conectan de manera independiente con otras fuentes. Los mapas de imagen se pueden hacer usando cualquier formato compatible con la web. Lo ideal es prepararlos en Photoshop y vincularlos en Dreamweaver u otro programa profesional de diseño web.

Fabricación de un mapa de imagen en Photoshop y en Image Ready [1]

Con la imagen abierta, se reduce la resolución a 72 dpi y se ajusta el tamaño de imagen al diseño de la página web. Como fondo es mejor elegir un color (del Selector de color) compatible con la web, ya que de esta manera podrá igualarse con el color de fondo de la página web en Dreamweaver. Se empieza el diseño manteniendo todas las áreas activas en capas separadas. Luego se cambia a Image Ready y se va a Capa > Área de mapa de imágenes nueva basada en capa. Se añade el hipervínculo de referencia a la casilla URL en el cuadro de diálogo de Mapa de imagen y se repite el proceso para cada capa separada. Se guarda y se visualiza el archivo html en el navegador.

Véase también Software para diseño de páginas web *págs. 156-157 /* Efectos de texto *págs. 238-239 /*

Definir áreas activas en Dreamweaver [2]

Otra alternativa es usar el editor de imágenes para crear elementos gráficos y manipular la imagen, y, posteriormente, añadir las áreas activas en Dreamweaver. Primero se carga el archivo de imagen en la carpeta del sitio y se abre el programa. Se abre el archivo html donde se tenga pensado usar la imagen y se importa inmediatamente. Al Hacer clic en la imagen se verá cómo el Inspector de propiedades cambia su contenido y presenta tres herramientas básicas para dibujar mapas de imagen. Las áreas activas se pueden determinar en forma elíptica, rectangular o poligonal, simplemente dibujando sobre el área en cuestión. Una vez se completa cada área activa, se introduce la URL para definir el vínculo.

Tipografía en Internet

Los mapas de imagen son vehículos ideales para experimentar con texto incrustado en un archivo de imagen. El estilo de texto y de letra en Internet está determinado por el programa del navegador, de forma que sólo se podrán usar fuentes especiales si están incorporadas en un archivo de imagen. Las letras destinadas a Internet deben suavizarse para evitar el pixelado de los bordes curvos cuando la imagen se ve a 72 dpi.

División de la imagen en sectores

Para acelerar la descarga de imágenes o elementos gráficos de gran tamaño, el archivo se divide en sectores. Esta función también se emplea para asignar diferentes atributos de compresión a cada sector cuando el diseño es una mezcla de texto, color sólido e imágenes fotográficas. Los sectores tienen forma rectangular y su descarga puede tardar bastante tiempo si se preparan al tamaño completo de la página web.

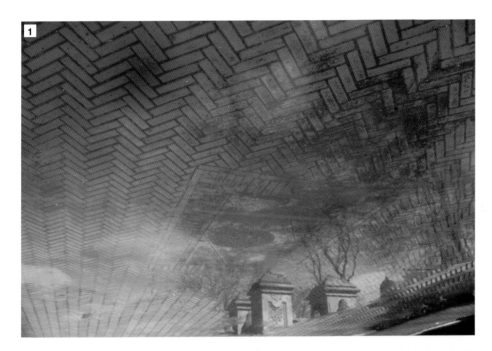

Un fondo simple
con textura es un
punto de partida
ideal para crear
un mapa de imagen.

Una vez aplicado un efecto de sombra a la palabra, creada con la herramienta Máscara de texto, sólo falta establecer el vínculo.

Los puntos calientes se definen por un área, como este rectángulo. La palabra funcionará como un hipervínculo normal.

Animación en Internet

Las imágenes estáticas son la base de la mayoría de las animaciones web.

Archivos GIF animados 1

De igual forma que un libro animado, la animación GIF necesita la secuenciación de una serie de imágenes digitales reunidas en un programa como GIFBuilder o Image Ready. Las animaciones GIF son compatibles con todas las versiones y los tipos de navegador. El tamaño de archivo suele ser reducido para que la descarga y la reproducción sean inmediatas. Una vez las imágenes están secuenciadas en orden, cada fotograma puede programarse para empezar o detenerse después de un número específico de segundos, y, una vez el archivo final se ha guardado, este factor de tiempo se incorpora y resulta irreversible. En los programas de animación web más avanzados, como Image Ready, los fotogramas individuales pueden formarse a partir de capas separadas en un archivo de Photoshop. De este modo, el usuario puede crear animaciones complejas y dinámicas. Image Ready también ofrece la útil función de intercalar, mediante la cual el usuario puede definir puntos de comienzo y de final para una secuencia sin necesidad de trazar bits intermedios. Una vez guardadas y visualizadas en un navegador web, las animaciones GIF continuarán reproduciéndose de forma continua.

ImageReady puede convertir imágenes multicapa de Photoshop en animaciones simples.

Rollovers

Las mayoría de los sitios web bien diseñados usa *rollovers* para dar mayor interactividad a las páginas. Los *rollovers* se pueden crear de muchas formas, pero el método más común emplea dos archivos de imagen casi idénticos que intercambian posiciones cada vez que el cursor pasa sobre ellos. Para hacer un botón simple en Photoshop, se crea la forma del botón y se hacen dos capas idénticas de texto, cada una de ellas con un color

Una imagen *rollover* en estado «desactivado».

Una imagen *rollover* en estado «activado».

diferente. Se guardan dos versiones de la imagen para representar los dos estados de color del texto y se cargan en el programa de diseño de páginas web. El *rollover* se controla mediante una pequeña pieza de Javascript, que intercambia las imágenes cuando se da la orden con el ratón. El *rollover* se completa cuando el ratón se retira, y se sustituye por la imagen original. Cuando el *rollover* se ve en el navegador se descargan ambas imágenes, pero nunca se ven las dos simultáneamente.

Secuencias de Javascript

Mientras que las animaciones GIF son incontrolables una vez aparecen en pantalla, con Javascript se pueden controlar animaciones y secuencias sofisticadas. La mayoría de los códigos Javascript está disponible gratuitamente a través de Internet, y se puede copiar y pegar en un código html en un instante. Javascript puede usarse para crear una amplia variedad de experiencias interactivas en Internet, como, por ejemplo, pases de diapositivas, donde a cada imagen se le asigna un tiempo concreto de visualización antes de ser reemplazada, o bien para presentar aleatoriamente una imagen de una serie predefinida cada vez que se ve la página web. Las secuencias con guión son mucho más controlables que las secuencias GIF, y también pueden realizarse con archivos JPEG. Detrás de este tipo de animación hay archivos de imagen controlados por una anotación de código de tiempo. Una vez establecido, es fácil cambiar la selección de imágenes modificando la anotación a fin de ubicar los nuevos nombres de archivo.

Véase también Preparación de imágenes JPEG para Internet *págs. 266-267* / Preparación de imágenes GIF para Internet *págs. 268-269* /

Glosario

Ajuste de blanco

Control para evitar dominantes de color en las cámaras digitales y las videocámaras. A diferencia de la película fotográfica de color, que resulta afectada por la luz de los fluorescentes y de las bombillas de tungsteno, las cámaras digitales pueden generar píxeles de color corregido sin necesidad de filtros especiales.

Alta resolución

Dícese de las imágenes formadas, generalmente, por un millón de píxeles o más y se utilizan para hacer copias de gran calidad. Estas imágenes ocupan mucho espacio.

Altas luces (o luces)

Parte más brillante de una imagen, representada por el valor 255 de la escala 0-255.

Artefactos (o imperfecciones)

Subproductos del procesado digital, como el ruido y la compresión JPEG excesiva. Ambos degradan la calidad de imagen.

Baja resolución

Se aplica a las imágenes que tienen un tamaño de archivo reducido, cuyas copias son de baja calidad y sólo resultan adecuadas para exposición en páginas web.

Bit

Porción mínima de datos digitales. Puede expresar dos estados, como encendido o apagado, o blanco o negro.

Byte

Unidad constituida por ocho bits en la escala binaria. Un byte puede describir 256 estados, colores o tonos en una escala entre 0 y 255.

CCD

Dispositivo de carga acoplada. «Ojo» sensible a la luz de un escáner y la «película» de una cámara digital.

CD-R

Compact disc grabable. Medio más económico y efectivo para guardar imágenes digitales. Es necesario disponer de una grabadora de CD para escribir datos en estos discos, aunque todos se pueden leer en una unidad estándar de CD-ROM.

CD-RW

Los compact disc regrabables (CD-RW) pueden usarse muchas veces, a diferencia de los CD-R, que sólo se pueden grabar una vez.

Compresión

Reducción del tamaño de archivo tras descartar datos. Sin reducir físicamente las dimensiones en píxeles de la imagen, las rutinas de compresión elaboran fórmulas de color para un grupo de píxeles, en vez de para cada uno de ellos.

CPU

Unidad central de procesado. Motor del ordenador que lleva a cabo los complejos cálculos que se precisan en la manipulación de imágenes.

Cuatritono

Dícese de la imagen formada a partir de cuatro canales de color elegidos del Selector de color o de sistemas personalizados como Pantone.

Curvas

Versátil herramienta para ajustar el contraste, el color y el brillo. Funciona con la manipulación de la forma de una línea desde las luces hasta las sombras.

Destramado

Eliminación del patrón de semitono de una imagen impresa durante el escaneado. Este proceso evita el efecto moiré.

Diafragma

Abertura circular del interior de un objetivo. Controla la cantidad de luz que llega a la película o, en una cámara digital, al captador de imagen.

Disco de memoria virtual

Parte del disco duro de un ordenador (o unidad externa) que actúa como sustituto de la memoria RAM durante el trabajo en progreso.

DPI (escáner)

Medida que indica la resolución de un escáner. Cuanto mayor es el número, más datos puede registrar el dispositivo.

DPI (impresora)

Puntos por pulgada (Dots per Inch). Indica el número de gotas aisladas depositadas por una impresora. Cuanto mayor es el número, mejor es el resultado.

DPOF

Digital Print Order Format. Serie universal de estándares que permite especificar opciones de impresión directamente desde la cámara.

Driver

Aplicación de software que instruye al ordenador sobre cómo debe operar un periférico externo, como una impresora o un escáner. Los *drivers* se actualizan frecuentemente, pero pueden descargarse de manera gratuita del sitio web del fabricante.

Duotono

Se aplica a la imagen formada por dos canales de color diferentes, elegidos del Selector de color. El modo Duotono puede usarse para virar una imagen.

Enfoque

Filtro de procesado que incrementa el contraste entre píxeles para dar la impresión de una mayor nitidez de imagen.

EPS

Encapsulated Postscript. Formato estándar para una imagen o una composición de páginas compatible con una amplia gama de programas.

Escala de diafragmas

Se mide en números f/ sobre una escala internacional: f/2.8, f/4, f/5.6, f/8, f/11 y f/16.

Escala de grises

Modo que se utiliza para guardar imágenes en blanco y negro. Existen 256 pasos entre el blanco y el negro puros, suficiente para que el ojo humano no pueda apreciar bandas de tono.

Espacio (de color)

Cantidad de una paleta de color utilizada para la creación, exposición o salida de una imagen digital.

Espacio de color

RGB, CMYK y LAB son diferentes espacios de color, cada uno con sus propias características y limitaciones.

Exposición

Cantidad exacta de luz que se requiere para formar una imagen correcta. Se consigue con la combinación adecuada de velocidad de obturación y abertura de diafragma.

Extensión de archivo

Código de tres o cuatro letras o números que aparece al final del nombre de un documento precedido por un punto, por ejemplo, paisaje.tif. Las extensiones permiten a los programas identificar

formatos de archivo, así como la transferencia
entre plataformas.

FireWire

Sistema de transmisión de datos a gran velocidad
utilizado en ordenadores modernos, especialmente
para archivos de vídeo y de imagen de alta
resolución. También se conoce como IEEE1394.

FlashPath

Disquete de 3,5 pulgadas que se ha modificado
para aceptar tarjetas de memoria SmartMedia.
Se utiliza para transferir datos digitales de la cámara
al ordenador a través de la unidad de disquetes.
Funciona a una velocidad muy lenta.

FlashPix

Formato invención de Kodak, que se utiliza
para crear archivos digitales en la cámara.
Sólo se puede abrir en una aplicación compatible.

Formato de archivo

Las imágenes digitales se pueden crear y guardar en
muchos formatos diferentes de archivo, como JPEG,
TIFF y PSD. Los formatos están diseñados para poder
usar las imágenes en diferentes medios, como correo
electrónico, impresión y páginas web. No se debe
confundir con el formateado del disco.

Fusión de capas

Función de Photoshop que permite acoplar
capas contiguas basándose en la transparencia,
el color y una amplia gama de efectos no fotográficos.

Gama dinámica

Medida de la gama de brillo en materiales
fotográficos y captadores digitales.

Gamma

Contraste de las áreas de tonos medios
en una imagen digital.

Gigabyte

Unidad que equivale a 1.024 megabytes.

Herramientas de cuentagotas

Iconos con forma de pipeta que permiten al usuario
definir límites tonales, como las luces y las sombras,
al hacer clic directamente sobre la imagen.

Histograma

Gráfica que expone la gama de tonos presente
en una imagen digital como una serie de columnas
verticales.

IBM Microdrive

Medio de almacenamiento de alta capacidad
utilizado en cámaras digitales. Disponible
en capacidades de hasta 1 gigabyte. Al igual
que las tarjetas PCMCIA, los Microdrive son
como discos duros en miniatura.

ICC

El International Color Consortium (ICC) fue
fundado por los principales fabricantes con objeto
de desarrollar estándares de color y sistemas de
plataforma cruzada.

Imagen con capas

Tipo de archivo de imagen, como un archivo de
Photoshop, en el que elementos de imagen separados
pueden organizarse por encima y por debajo, como
las cartas en una baraja.

Imagen de mapa de bits

Término con el que se describe una imagen
compuesta por píxeles dispuestos en una
cuadrícula o matriz.

Impresión en segundo plano

Tipo de impresión que permite imprimir
un documento de imagen mientras se trabaja
con el programa.

Impresora de inyección de tinta

Dispositivo de salida que pulveriza gotas de tinta de tamaño variable sobre una amplia gama de medios.

Interpolación

Todas las imágenes digitales se pueden ampliar, o interpolar, introduciendo píxeles nuevos en la cuadrícula del mapa de bits. Las imágenes interpoladas nunca tienen la misma nitidez ni la precisión de color de los originales sin interpolar.

JPEG

Acrónimo de Joint Photographic Experts Group. Formato de archivo universal utilizado para comprimir imágenes. La mayoría de las cámaras digitales guarda las imágenes como archivos JPEG para optimizar el limitado espacio de las tarjetas de memoria.

Kilobyte (K o Kb)

Unidad que equivale a 1.024 bytes de información digital.

Lector de tarjetas

Las cámaras digitales se venden con un cable de conexión que se conecta al ordenador. Un lector de tarjetas es una unidad adicional que ofrece un modo más conveniente de transferir imágenes al ordenador.

Línea

Tipo de material artístico, como una hoja de texto o un dibujo a lápiz, que sólo tiene un color.

Máscara de enfoque

Filtro digital que corrige la falta de nitidez introducida durante la toma fotográfica, el escaneado, el remuestreo o la impresión. Es útil para imágenes pensadas para impresión o visualización en pantalla.

Máscara de sombra

Tipo de plantilla finamente perforada que crea píxeles en un monitor CRT.

Megabyte (Mb)

Unidad que equivale a 1.024 kilobytes de información digital. La mayoría de las imágenes digitales se mide en megabytes.

Megapíxel

Número de píxeles generado por una cámara digital. Una imagen de 1.200 x 1.800 píxeles contiene 2,1 millones de píxeles (1.200 x 1.800 = 2,1 millones), o sea, 2,1 megapíxeles.

Memory Stick

Tipo de tarjeta de memoria utilizado por las cámaras y videocámaras Sony.

Modo de imagen CMYK

El modo CMYK (cyan, magenta, amarillo y negro; el negro se designa como «K» para evitar confusiones con el azul) se utiliza en reproducción fotomecánica. Todas las revistas se imprimen con tintas CMYK.

Modo de imagen Lab

Espacio de color teórico (no se emplea en ningún dispositivo de hardware) utilizado para procesar imágenes.

Modo de imagen Mapa de bits

Modo de imagen que únicamente puede mostrar dos colores, blanco y negro, y es el mejor para guardar imágenes de línea. Las imágenes en Mapa de bits ocupan muy poco espacio.

Modo de imagen RGB

Modo utilizado para imágenes en color. Cada color (rojo, verde y azul) tiene su propio canal de 256 pasos. El color de cada píxel proviene de una mezcla de estos tres elementos.

Monitor CRT

Monitor de tubo de rayos catódicos que es el más utilizado para la gestión precisa del color.

Monitor TFT

Thin Film Transistor. Monitor plano utilizado en las pantallas de ordenador.

Niveles

Serie de herramientas de Photoshop y de otros programas de edición para controlar el brillo de la imagen. Los Niveles se pueden usar para establecer los puntos de luces y sombras.

Números f/

Los valores de abertura se describen mediante números f/, como f/2.8 y f/16. Los números f/ bajos dejan pasar más luz hacia la película o captador, y los números f/ altos, menos. El número f/ también influye en la profundidad de campo.

Pantone

Sistema establecido a nivel internacional para describir el color mediante códigos. Se usa en las imprentas para mezclar color a partir del peso de la tinta.

Paralaje

Error que se produce en las cámaras que tienen el visor descentrado respecto al objetivo. Cuando se hacen tomas próximas, lo que se ve a través del visor no corresponde con la imagen captada por el objetivo.

Paralelo

Tipo de conexión principalmente asociada a impresoras y a algunos escáneres. La transferencia de datos es más lenta que mediante conexiones SCSI o USB.

PCMCIA

Personal Computer Memory Card International Association. Dispositivo de memoria del tamaño de una tarjeta de crédito, diseñado para encajar en un ordenador portátil estándar.

Perfil

Conjunto de características de reproducción del color de un dispositivo de entrada o de salida. Lo utiliza el software de gestión de color, como ColorSync, para mantener la precisión cromática cuando se transfieren imágenes entre ordenadores y dispositivos de entrada/salida.

Periféricos

Dispositivos utilizados para ampliar una estación de trabajo. Pueden ser escáneres, impresoras, grabadoras de CD, etcétera.

Pictografía

Tipo de impresora digital de alta resolución, fabricada por Fuji, que fija la imagen directamente sobre un papel donante especial sin necesidad de un procesado químico.

Píxel

Contracción de Picture Element (elemento de imagen). Unidad de construcción de una imagen digital. Los píxeles tienen, generalmente, forma cuadrada.

Pixelado

Cuando una copia en papel se hace a partir de una imagen digital de baja resolución, los detalles finos adquieren forma dentada, ya que no hay suficientes píxeles para describir formas complejas.

Procesado en lote

El procesado en lote de Photoshop aplica una secuencia de comandos grabados a una carpeta de imágenes.

Profundidad de bit

También se llama profundidad de color. Describe el tamaño de la paleta de color utilizada para crear una imagen digital; por ejemplo, 8 bits, 16 bits y 24 bits.

Profundidad de campo

Área de nitidez entre la zona más próxima y la más alejada de una escena. Se controla mediante dos factores: la posición de la cámara respecto al motivo y la abertura seleccionada en el objetivo. Los números f/ altos, como f/22, crean una profundidad de campo mayor que los números bajos, como f/2.8.

RAM

Random Access Memory, memoria de acceso aleatorio. Parte del ordenador que retiene los datos durante el procesado. Los ordenadores con poca memoria RAM procesan las imágenes con lentitud, pues los datos tienen que escribirse en el disco duro, de respuesta menos rápida.

Ranura PCI

Peripheral Component Interface (interfaz de componente periférico). Ranura de expansión en un ordenador utilizada para actualizar o añadir puertos de conexión adicionales o tarjetas para mejorar el rendimiento.

Resolución

Término que se usa para describir varios conceptos superpuestos. En general, las imágenes de alta resolución, con varios millones de píxeles, se utilizan para hacer copias en papel. Las imágenes de baja resolución tienen menos píxeles y sólo son adecuadas para la visualización en pantalla.

Resolución óptica

Capacidad del hardware, excluido cualquier incremento realizado por medio de interpolación de software.

RIP

Raster Image Processor (procesador de imagen rasterizada). Procesador que traslada gráficos vectoriales y texto a mapa de bits para salida digital. Los RIP pueden ser de hardware y de software.

Ruido

Como el grano en una película tradicional. Consecuencia inevitable de disparar a un ajuste ISO elevado. Si llega muy poca luz al captador CCD, se crean por error píxeles de colores brillantes en las áreas de sombra.

SCSI

Small Computer System Interface. Tipo de conector utilizado para unir escáneres y otros periféricos al ordenador.

Selección

Área cerrada creada en un programa de tratamiento de imagen, como Photoshop, que limita los efectos del procesado o la manipulación.

Semitono

Imagen formada por una pantalla de puntos de diferentes tamaños para simular tono continuo. Se utiliza en la publicación de periódicos y revistas.

Sensibilidad ISO

La película fotográfica y los captadores digitales se clasifican por su sensibilidad a la luz. Se suele llamar sensibilidad, velocidad o sensibilidad ISO.

Sobreexposición

Luz excesiva en el captador de imagen. La sobreexposición da a las imágenes un aspecto claro, con colores desvaídos y pálidos.

Solapamiento o dentado

Los píxeles cuadrados no pueden describir formas curvas, por lo que cuando se observan de cerca el contorno se ve dentado, como una escalera. Los filtros de antisolapamiento ubicados entre el objetivo de la cámara y el captador de imagen reducen los efectos de este proceso al disminuir el contraste.

Sombra

Parte más oscura de una imagen, representada por el 0 en la escala 0-255.

Subexposición

La luz escasa en la película o en el captador digital. La subexposición crea una imagen oscura con colores apagados.

Sublimación

Tipo de impresora digital que usa pigmentos CMYK impregnados en una cinta donante, que aplica el color sobre un papel receptor especial.

Tamaño de punto

Medida de la precisión de la máscara de sombra de un monitor CRT. Cuanto menor es el valor, más nítida es la visualización de la imagen.

TIFF

Tagged Image File Format. El más común de los formatos de imagen, utilizado por windows PC y Apple Mac. Existe una variante comprimida, menos compatible con las aplicaciones DTP (programas de autoedición).

Tintas pigmentadas

Aquellas muy resistentes a la degradación, que se utilizan en impresoras de inyección de tinta. Tienen una gama de color más reducida que las tintas de colorantes.

Tramado

Método para simular colores complejos o tonos de gris usando pocos colores de origen. Los puntos de tinta, muy juntos, crean la ilusión de un nuevo color.

Tramado de difusión

Técnica que asigna aleatoriamente gotas de tinta en vez de hacerlo de forma organizada, lo que crea la ilusión de color continuo.

Trazado

Contorno vectorial utilizado en Photoshop para crear recortes de gran precisión. Como carecen de píxeles, los trazados ocupan muy poco espacio. Pueden convertirse en selecciones.

Tritono

Se aplica a la imagen formada por tres canales diferentes de color, elegidos del selector de color o de un sistema personalizado como Pantone.

TWAIN

Toolkit without an interesting Name. Estándar de software universal que permite adquirir imágenes de escáneres y cámaras digitales desde una aplicación gráfica.

USB

Universal Serial Bus (bus en serie universal). Reciente tipo de conector que permite una instalación más fácil de los dispositivos periféricos.

Velocidad de refresco

Velocidad a la cual una cámara puede guardar datos de imagen. Cuanto mayor es la velocidad, antes está lista la cámara para captar nuevas imágenes.

VRAM

También llamada Vídeo VRAM, es responsable de la velocidad, profundidad de color y resolución de la imagen de un monitor. Puede adquirirse una tarjeta para modernizar ordenadores antiguos con VRAM limitada.

Zapata

Toma universal para acoplar un flash externo a la cámara (digital o analógica).

Zoom digital

Ampliación del motivo, pero en lugar de hacerlo físicamente, se interpola un pequeño grupo de píxeles para que el detalle parezca mayor de lo que realmente es.

Proveedores

Los siguientes sitios web ofrecen información sobre dónde encontrar el proveedor más próximo o sobre cómo comprar *online*.

Cámaras digitales

www.nikon.com
www.canon.com
www.olympus.com
www.minolta.com
www.sony.com
www.fujifilm.com

Medios de almacenamiento y dispositivos

www.nixvue.com
www.iomega.com
www.lexarmedia.com

Plugins, puertos y cables

www.adaptec.com
www.belkin.com

Escáneres planos y de película

www.umax.com
www.microtek.com

Impresoras de inyección de tinta

www.epson.com
www.canon.com
www.lexmark.com

Ordenadores

www.dell.com
www.apple.com
www.silicongraphics.com
www.toshiba.com

Memoria y almacenamiento

www.kingston.com
www.maxtor.com

Monitores

www.lacie.com
www.mitsubishi.com

Software de edición de imagen

www.adobe.com
www.macromedia.com
www.jasc.com
www.corel.com
www.roxio.com

Software de filtros *plugin*

www.extensis.com
www.andromeda.com
www.xenofex.com
www.corel.com

Tintas

www.inkjetmall.com
www.silverprint.co.uk
www.lyson.com

Índice

Los números de página en *cursiva* remiten a las leyendas de las imágenes.